佛教美術全集 ◈柒◈

佛像鑑定與收藏

金申 ◆ 編著

■ 藝術家 出版社

【目錄】

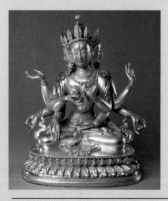

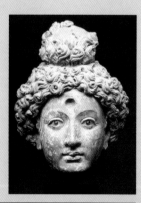

【序——佛像鑑定與收藏】

佛教藝術是佛教文化的重要載體之一，故中國古人也將佛教稱爲像教，可見佛像在佛教中占有多麼重要的位置了。隨手翻翻佛教史籍，歷代高僧傳之類的書，裡面關於塑造佛像、繪製壁畫、建寺起塔之類的記載，真是極爲豐富浩瀚，令人有讀之不能窮盡之感。

在佛教文化圈內遺存至今的大小石窟，塔廟數量龐大，而流布於全世界的公私立博物館、私人收藏家以及古董店、雜貨攤的佛像等，就更是浩如煙海，不可數記了。

這些流散的單尊佛像，由於脫離了當年供奉的環境，缺乏可靠的斷代依據，有的即使有銘文題記，也不能完全憑信。因此，對佛像的研究、鑑定就要憑藉著各方面的因素加以綜合判斷了。

佛造像的鑑定和鑑定陶瓷器、銅器、書畫等，應該說方法和規律是一致的，但某些方面可能較之涉及的面更廣，知識面更寬。佛造像公認的產生時代，應該已有二千年前後的歷史，時間跨度極大；地理上可以說分布於整個亞洲範圍內，分布地域廣闊，信奉的民族眾多，使用的語言也多種多樣，傳布的系統至今可歸納成三大語系，即漢傳佛教、南傳佛教、藏傳佛教。

可以想像，在如此漫長的歲月裡，有如此眾多的信奉者在亞洲大地的每個角落年復一年的製作佛像，雖說都依據著不同語種和版本的佛經，而作出的佛像必然會依歷史的演變、民族的審美觀、地域出產的不同材質等因素，而產生紛繁的樣式與風格。

因此之故，當我們面對著每尊單獨佛像來分析它的時代、產地、尊名、真偽等問題時，那就要動用我們全部的知識儲藏，用佛教史和歷史的知識來判斷時代；歷史、地理方面的資料來分析產地；佛學方面的學養來辨別造像的神格、尊名和典故；佛學、歷史、地理、工藝製作等諸方面因素來考證真偽，可以說每尊造像背後都涉及了很多門類的學問，考證起來其樂無窮。特別是偽作，作偽者出於獲利的目的，不管怎樣費盡心機，精心模仿，若運用上述的綜合學識鑑定，總會有露出破綻之處。有的偽作之所以能

6

堂而皇之地在博物館、拍賣會上招搖過世，就是因爲鑑定者的學識不足，眼界不寬所致。

佛造像鑑定的重要性在於，贋品一旦被人承認，財力上招致損失尚且事小，有的精心僞作，甚至被某些學者要用來修正和補充佛教史和藝術史，那可實在貽害不淺了。

至於個人收藏，可依每人的興趣與財力而言，有些輝煌巨製，文質兼美，可遇而不可求，縱拼萬金也值得。但也有表面華美，製作甜俗並無深層意趣的作品，過目也即忘卻了。倒是有些殘軀斷臂、乍看相貌平常的作品都蘊藏著深層的意味，或者說很能代表某一時代、某一流派的風格，有窺豹一斑的效用，也如同買不起昂價的元青花大器，卻不妨揣摩幾塊釉色純正的元青花瓷片一樣，是極有用的研究資料。

真正能把元青花瓷片的釉色、胎土，造型等規律吃透了，說不定哪天就能真的碰上好運氣呢！

筆者的主要精力是佛教文物的研究，餘暇逛逛市場卻常能碰到人棄我取之物，有些小品在冷攤上數年無人問津，就是因別人看不懂看不透它真正的價值，也有些似乎價昂但實際上遠遠未到價位的東西，也是因爲人們看不透不敢貿然下手之故。從事收藏要具備三個基本條件：

一者眼力。

二者機會。

三者財力。

這其中眼力是第一位的。可惜筆者除第三個條件欠缺外，前兩個條件是沒問題的，故只有用從類似元青花瓷片水平的佛像上練就的眼力和心得，拉雜寫了這本書。「他山之石，可以攻玉」，「尺有所短，寸有所長」，佛教藝術的同好們，可以先尋覓些小品，若能有學術上的心得亦是筆者所期待的。

金申

九八年暑夏客居東京

7

【佛像鑑定與收藏】

【前言】

金申先生為現今中國知名的佛教文物、考古鑑定專家，任職中國藝術研究院美術研究所，特別是對單尊佛教造像的研究與真贗鑑定更為獨到。本書為兼具「學術」與「實務」兩方面的考慮，特別採取問答的形式，請作者深入淺出的來解釋「佛像的鑑定與收藏」相關的各項問題，方便讀者能從其生活化的粹練解答中，獲得更進一步的佛教造像知識。（編者）

【佛教傳入中國的起始】

● 佛教是什麼時候傳入中國的？

佛教傳入我國的時間，學術界一般公認為西漢晚期至東漢初年，這一論點無論是依據史料還是證之實物，都應說是允妥的。佛教弘傳離不開佛像，所以古人也稱佛教為像教。

中國的佛教造像即從東漢初年算起，至今已有近二千年歷史。其間雖有所謂「三武一宗」滅佛的法難，但時間都極短暫。且歷史上數朝並立，北朝滅佛而南朝佛教依盛，北周滅佛而北齊大造天龍山石窟寺，在造像上應該說是沒有空白期的。如果將佛像依時代順序排列，是可以大致看清歷代佛像演化的規律的。〈圖一〉

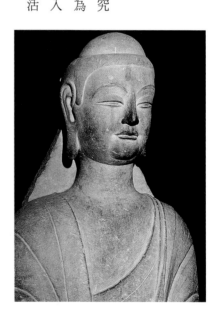

圖 1-1　石造佛立像
北齊　高 153cm　山西省博物館藏

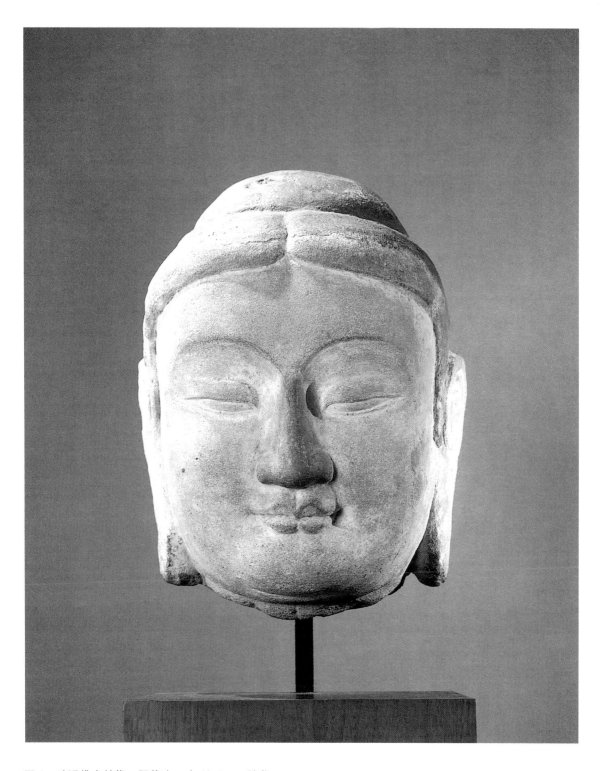

圖 1　砂石佛大首像　天龍山　高 40.7cm　隋代

● 現在能考證出來的中國最早的佛像是哪裡的？屬於什麼時代？哪種造像風格？

漢代佛像近幾十年來發現多處，最早的是四川樂山麻浩岩墓享堂橫樑上所刻一尊手施無畏印的佛像，從其厚重的通肩大衣和施無畏印的大手看，無疑是從犍陀羅佛像引入的圖樣而製作的。那是一些漢代的崖墓，從墓的形制上看，是東漢時期的。〈圖二〉

● 東漢時期在我國其它地方發現有佛教題材文物嗎？

有。四川彭山崖墓出土的搖錢樹陶座，上貼塑佛像，頭梳高髻，穿通肩大衣，已經具備了後世佛像的基本特徵。〈圖三〉江蘇連雲港孔望山發現的漢代摩崖石刻，其上的釋迦佛像、禮佛、涅槃等佛教題材，應該說是東漢的大型佛教遺跡。另外，內蒙和林格爾漢墓的壁畫上已經出現了「舍利」這個名詞，還有仙人騎白象的題材，據認為都應該是早期佛教影響下出現的。以上的各種佛教史跡，雖無明確紀年，但足以證明，至遲在東漢，佛教藝術已經在我國境內傳播了。

● 佛教進入中國的主要途徑是絲綢之路嗎？

應該這樣說。漢代絲路的開通，使佛教也得以主要循此路徑而入中國。漢魏晉時許多西來入中土的名僧，內中許多人的籍貫是罽賓。罽賓是漢代通稱犍陀羅、弗樓沙一帶的古名，這一帶又因阿育王（？—前二三一年）的傳布佛教，使大乘佛教首先在這裡興起，又因此地區佛教藝術深受希臘文化的影響，而與印度境內佛像樣式另成一系統，故統稱犍陀羅佛教藝術。這些後面還要詳述。

前述的在我國南方也發現有佛教遺跡，目前就在探討所謂西南絲綢之路的

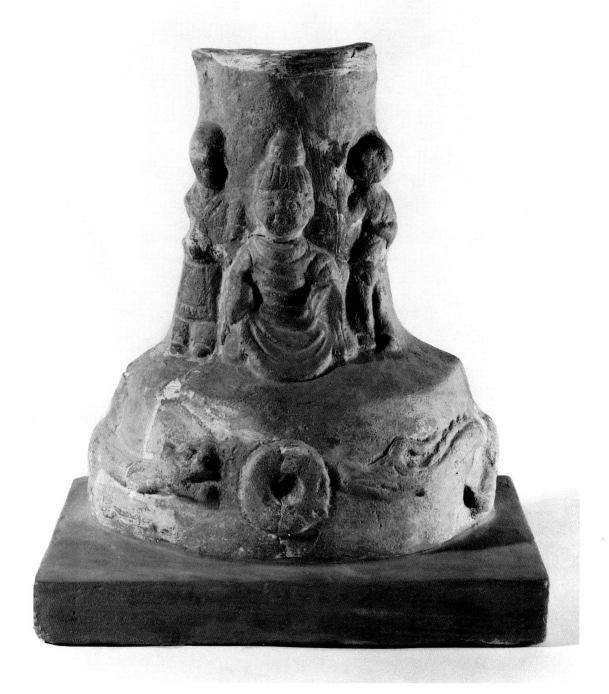

圖 2　四川麻浩岩墓橫枋上佛坐像（右頁圖）

圖 3　搖錢樹陶座佛像（上圖）

1942 年四川省彭山縣東漢墓出土　高 21cm　東漢　一佛趺坐，二菩薩侍立左右。

問題，佛教從南方這個路線怎麼傳進來的？要按時代上看，上述佛教文物比目前發現的北方的石窟都早。

● 現在中國留存佛教遺跡，最多的在哪些省？

從石窟上說，基本上還是在河西走廊的甘肅省〈圖四〉、新疆、山西、河南、河北、陝西、東邊的有山東一帶。應該說，早期的大型石窟都集中在黃河流域，長江以南發現的較少。江南也有發現，但不是石窟，而是零散的石佛像，如四川萬佛寺發現的一批，最早都到了南朝的梁朝了。

● 銅佛像在我國發現的比較多，各時代的都有，最早的銅佛像是什麼時代的？

目前存世最早的有紀年可考的佛像為十六國時期後趙建武四年（三三六年）鎏金銅佛坐像〈圖五〉，此像為趺坐式，雙手作禪定印，束髮型肉髻、寬額、眼大而橫長，著通肩大衣，胸部衣紋為U字形平行排列，斷面呈淺階梯形。這種單純的方台座上趺坐的佛禪定像，是犍陀羅佛像的基本構圖之一。

引人注意的是那U形平行排列的衣紋，是犍陀羅佛像慣用的一種衣紋，它是由寫實性的整體感很強的衣褶，簡化而來的圖案化衣紋。又台座邊框紋飾，犍陀羅多作連續三角紋或十字交叉紋，而此像刻畫著秦漢以來流行的雲氣紋。佛像面孔也完全是蒙古人種的特徵，看不到犍陀羅佛像的高鼻深目的雅利安人種的面型。這說明在佛教藝術傳入中土的過程中，必然要自覺不自覺地融以中國固有的審美意識。

● 十六國時期為我國製作銅佛像之始，製作的佛像現存的也較多，目前還能看到，是否當時佛教比較繁榮？

十六國時期（三○四—四三九年）我國北部和西南部分地區少數民族政權

圖4 菩薩（右圖）

甘肅河西石窟金塔寺 彩塑 高135cm 北涼

圖5 鎏金銅佛坐像（左頁圖）

高39.7cm 後趙建武4年（336年）舊金山亞洲美術館

存世最早有紀年可考的佛像。

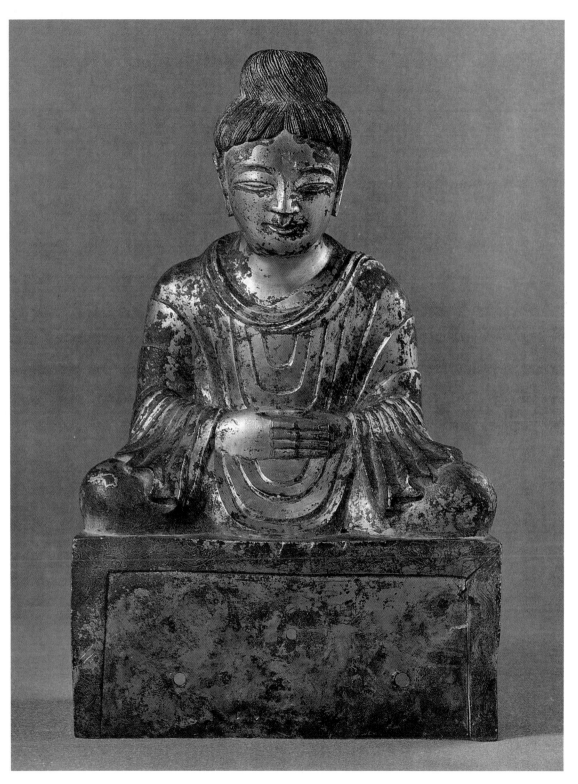

紛立，那些首領多奉信佛教，如後趙的石勒、石虎叔姪迎請西域高僧佛圖澄（二三二─三四八年），大興佛寺八百九十三所，各地甚至包括遠自天竺、康居的學僧也前來就學。當時後趙的統治中心相當於現在河北石家莊、定州一帶，佛教已經相當繁榮了。因此，遺留的佛教遺跡和銅、石佛像至今還經常有出土物發現。〈圖六〉

【中國人如何開始佛教造像的研究？】

● 古代有人收藏佛像嗎？

佛像是人們崇奉的法物，供奉祈福，以求平安，古代還沒有人是出自愛好而收藏佛像的，這和書畫、青銅器等不同。見於史籍的，從先秦時起，人們已有意識地收藏青銅器，漢魏時即開始收藏書畫，北宋時開始收藏瓷器，至於明清以來，收藏書畫、金石、文玩等更是為人稱道的雅事。但佛像因屬宗教法物，一般人多少心存敬畏，所以一直到清代，各種文物收藏家都有，卻很少聽到有專門收佛像的。

● 佛像在什麼時候引起人們的注意，並加以著錄呢？

應該說是清乾嘉時期。這時期金石考據學興盛，金石學家對鐘、鼎、碑刻文字廣為注意，許多石佛教造像因有文字題記，故被金石學家加以著錄，如《金石萃編》、《環宇訪碑錄》、《中州金石記》等等，著錄了不少石佛像。〈圖七〉

● 造像上刻有銘文的最有名的是哪幾尊？

有很多，例如北魏正光六年（五二五年）的《曹望憘造石彌勒像》（台

圖6　十六國的小型銅佛像

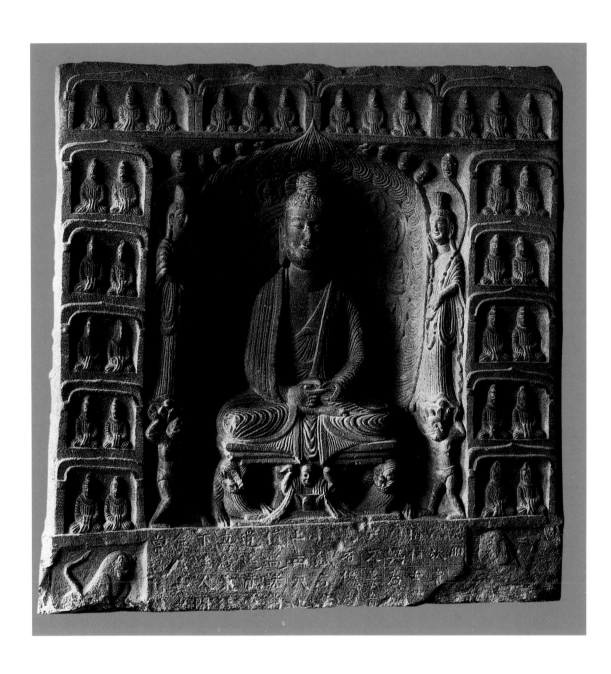

圖 7　有文字題記的石佛四面造像　西安市郊區查家寨出土　高 60cm，幅 56cm　北魏

座），原出山東臨淄縣西桐村民宅牆間，現流失國外。《山左金石志》、《神州國光集》等書都有著錄，是金石學上的名碑。

● 那個碑座是否是銘文最多，雕刻特別精美，所以引起金石學家的注意？

是雕工特別精美。清乾嘉以後，金石考據學家出於金石學的目的，加以著錄，既然著錄了這個像的文字，佛像也就被人注意，可以說這就算是人們研究或收藏佛像之始。

小型銅佛往往上面也有銘文，也就被金石學家所注意，因此也著錄了一些小銅佛。還有所謂的五代吳越國錢氏所造的阿育王塔，都是清代被人們注意的，在這之前似乎還沒有人專門收藏佛像。

● 我國研究佛教造像是從什麼時候開始的？在哪些著作中？

近代的金石學家馬衡所著《凡將齋金石論叢》，陸和九著《金石學講義》，以及衛聚賢等都提及了佛教造像的研究。但這時的研究僅是初步的輪廓階段。此外，一些古董商人和文人也注意將佛像拓成拓片或珂羅版影印成帙。如黃伯川氏編《尊古齋陶佛留真》和王潛剛的《觀滄閣藏魏齊造像記》等。內中都收有銅、石佛像，印製頗精，不少名品已流入國外（圖八），可惜也有許多偽品收錄其中。

總之，這時期人們對佛像的研究還很不深入，有的北魏和唐銅佛造型，時代不分，斷代不準。

● 系統的研究佛教造像是從什麼時候開始的？

應該說，科學地研究佛教造像，是西方人開了這個風氣。如瑞典人希萊著《中國佛像藝術》二巨冊，收佛像數百尊，系統地將中國佛像分類，是研究佛像的開山巨作。此外又有日本人大村西崖著《支那美術史雕塑篇》、水野

圖 8　金銅佛座像（右圖）
5 世紀後半葉　堪薩斯納爾遜美術館
圖 8-1　金銅佛立像（左頁圖）
高 15.8cm　四世紀前半　京都國立博物館

清一著《中國的佛像》、松原三郎著《中國佛教雕刻史研究》，都是研究佛像的重要著作。僅於時代局限，難免也有偽品混跡其中。

綜上述我們可以得知，出於學術研究和愛好，收藏佛像不過是近百年的事。近代的大文學家、畫家對文物的興趣也很濃厚，在其學術生涯中也多有涉及佛教造像，如魯迅收集魏晉造像拓片頗豐富。又有鄭振鐸也搜集漢唐古俑兼及佛教造像，編印《偉大的藝術傳統》圖錄，內中也有原出雲崗、龍門後流入國外的佛像。

【作者收藏研究佛教造像的親身經驗】

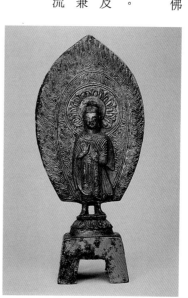

● 你是從什麼時候開始收藏佛教造像的呢？

應該說也就是近二十來年的事。因為我在工作之餘喜歡逛逛市場，有些東西品相不一定完美，價錢也不一定貴，但是從研究角度，有一些特點，可以做為一種標本和斷代的依據，在這種情況下自己也陸續的買一點，實際上是一種工作的補充。因為你看見那些東西了，如果你建議服務單位去買，也不是不可以，但是過程比較僵化，要打報告，要經過撥款的折騰，等辦完了諸多手續，東西早就沒了。有時候隨便逛逛，看到有些東西比較便宜，雖然身首不全，但有些學術價值，就買下了。

● 當時你有保值、增值的目的嗎？

可以說沒有保值、增值的考慮，完全是研究的需要。

● 當時的環境，是否允許私人收藏佛教文物？

應該說，我們從事文物工作的人不從事私人收藏文物，屬於一種紀律，或

圖 8-3　金銅佛立像（延興五年銘）　高 24.3cm　北魏

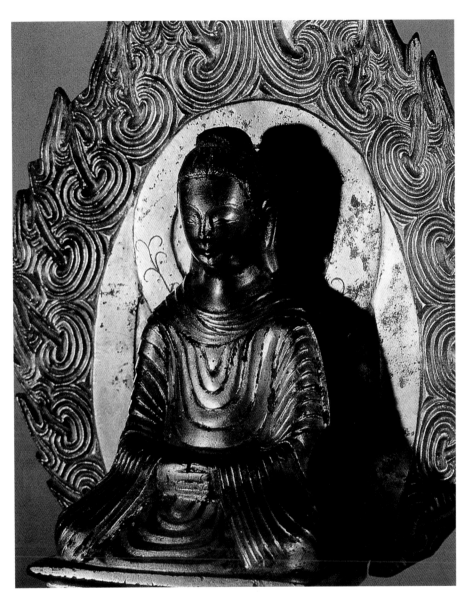

者說是一種避嫌。我在內蒙文物部門工作時，那時有一種風氣，如果某人在民間徵集到一件文物，大家腦子裡想的，首先是這是公家的東西，第一要無條件上交，第二希望用此件文物來寫些東西，以後發表，也是個成績。根本沒人想佔為已有，沒有個人收藏的意識。近年來日漸開放，我雖是研究佛教

圖 8-2　金銅佛坐像（元嘉十四年銘）　高 29.4cm　劉宋　永青文庫藏

文物、藝術的，但工作單位不屬於文物局，可以不受那條紀律的約束。另一方面，當時你想收藏也沒有市場，市場也是近十幾年左右的事。

● 你現在所收集的佛教造像中，年代最早的是什麼時代的？

是十六國時代（三〇四—四三九年）的銅佛坐像。

● 是十六國哪一個國家的，能判別出來嗎？

一般說判別不出來。但在河北地區多半是出於後趙的較多，石勒、石虎的那時候，他們主要活動中心在定州一帶。

● 那應該是相當珍貴的。

是的。這件東西雖然歷史在公元四世紀，目前來說流散的還能看到，但品相好的，金色完美的，尺寸大的少，一般的也就七、八厘米到十厘米左右。

● 您那件東西是怎麼得到的？

我有蓄佛之癖，朋友間也都知道。前幾年一位友人告訴我有鎏金小佛一尊，想出手，我趕去一看，果然造型古拙，金綠斑駁，是十六國的東西。賣方索價較高，經過殺價，終於買下來。

這尊像高七·五厘米，紅銅質鎏金，腦後及背後各有一榫，帶孔，原有光背，已脫落，底部中空，台座已失。佛像為高肉髻，呈束髮狀，頭髮刻紋深刻清晰。五官可說是相好莊嚴、寬鼻、長眼、微含笑意。身穿通肩式大衣，陰刻U形平行狀衣紋於胸前，雙手重疊作禪定印，趺坐於長方形的四方台座上。台座左右各伏一獅，是釋迦牟尼禪定像。從形制各方面分析，應是典型的所謂開門見山的十六國時代的銅佛坐像。

還有一尊得於勁松舊貨攤上，形制和上尊相同，尺寸稍小，僅五厘米，但品相尚佳，衣紋清晰可數，凹處殘留金色，瑩然可愛。攤主是天津人，認為

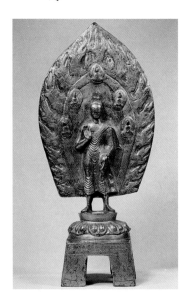

圖 8-4　金銅佛立像（太平真君四年銘）（左頁圖）

高 53.2cm　北魏

圖 8-5　金銅佛立像（太和二二年銘）（右圖）

高 39.9cm　北魏　泉屋博古館

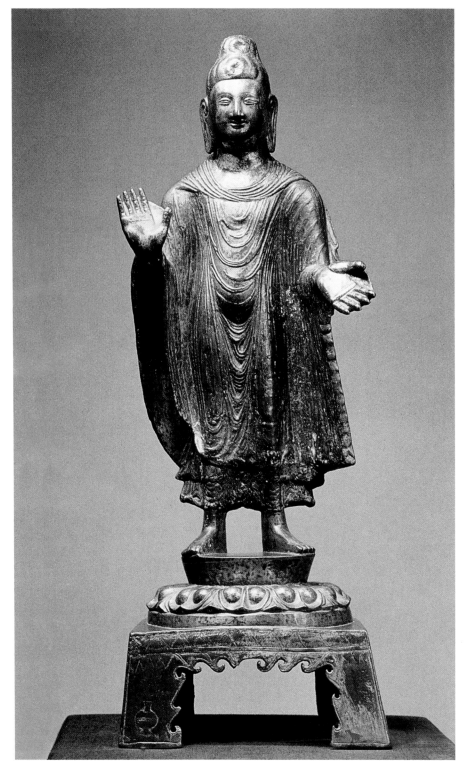

是唐代的，我也不爭，欣然解囊。

這類小銅佛教造像主要發現在我國哪些地區？

十六國相當是西晉末年，北方少數民族紛立小朝廷，共十六國，史稱十六

國時期。從三〇四年劉淵稱王，一直到四三九年北魏統一中國為止，前後一

百三十五年。主要活動在今甘肅、陝西、內蒙、河北一帶，即黃河流域的上游地區。而這時也正是佛教傳入中國二、三百年左右，這一地區多分布在絲路附近，加之十六國的首領又多崇信佛教，西域的高僧佛圖澄（二三二—三四八年）、鳩摩羅什（三四四—四一三年）等高僧，都曾被後趙（三一九—三五四年）的石勒、石虎叔侄和後秦（三四八—四一七年）的首領姚興所迎請，禮遇甚高。至今十六國的石窟、石塔在這一帶也常發現，小銅佛也有不少傳世品。由於絕大多數佛像沒有銘文，因此到底是十六國時代哪個朝代鑄造的很難確指，但它們的造型規律還是一致的。這種小佛挺重要的，也很有收藏價值。

● 這種小銅佛其它國家和我國其它地區有收藏嗎？

有。一九八八年日本和泉市久保惣紀念美術館曾舉辦《中國古式金銅佛和中亞及東南亞的金銅佛展》，內中十六國銅佛共展出四十餘尊，高約七至八厘米，都是很單純的禪定像，兩手放在膝上，大衣為通肩式的，衣紋是U字形式V字形的，好像水波紋。有光背，底部全都為中空，平面呈凸形或四方形，據同類型的推測，當年下部應套接於四足方座上。

有明確紀年的十六國佛像，有後趙建武四年（三三八年）鎏金銅佛坐像。像高三九・七厘米，在早期銅佛中就算很大的了，原出土地不明，現藏美國舊金山亞洲藝術館。從以上幾件銅佛教造像我們可以得知，十六國時期的造像，佛髮為磨光肉髻的形式占絕大多數。即佛髮沒有髮綹，正中肉髻有如一顆大圓珠，圓潤光亮，極為醒目。這種形式應是小型像的一般規律，是當時的流行樣式。此時坐像幾乎無例外，一律均穿通肩式大衣，胸前及前襟衣紋呈U型或V形狀，是從犍陀羅式佛像大衣演變而來的。〈圖九〉

圖 8-6　勢至菩薩立像（右圖）
銅鍍金　像高 28.1cm　隋代（6世紀）　東京國立博物館藏
圖 9　銅鍍金如來坐像（左頁圖）　高 13.4cm　十六國　新田集藏

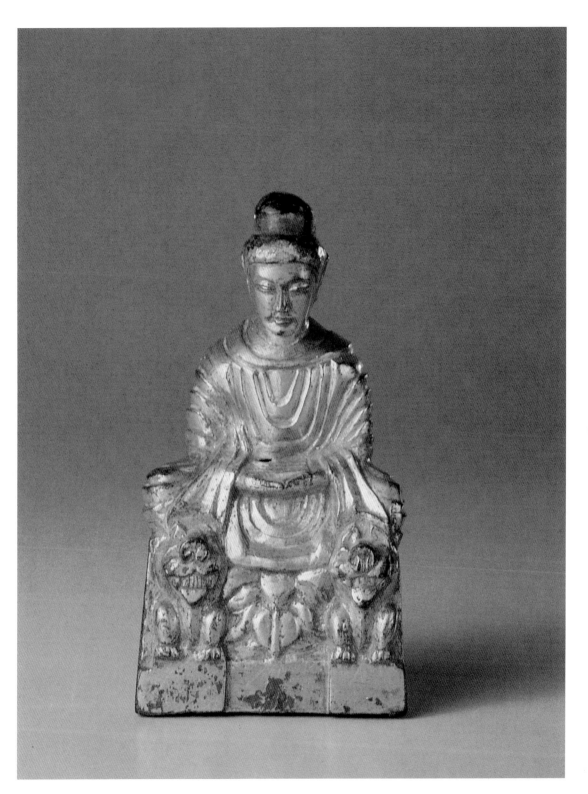

● 十六國銅佛教造像現存量是否比較少了？

有時現在還能看到，但是過去買的時候業主往往不懂，也可能幾百元就能賣了，現在不行了，他們都知道是十六國的了。

● 這是兩件時代比較早的銅佛教造像，在這之後的收藏品你覺得哪一尊你最滿意？

談不上哪一尊最滿意，從我自己收的來說，可以說都是些邊角碎料，但有些很有學術價值。舉個例子吧，我收藏一尊明洪武款鎏金佛坐像，尺寸不大，僅高五‧七厘米，是釋迦佛趺坐於蓮台上，下承六角形束腰須彌座。通體鎏金，品相完美，雖然只有寸餘，但製作精美，有大像的氣勢，可謂小中見大。值得細觀的是蓮花座背後和須彌座束腰部分刻有發願文，字如粟粒，共有五十個字，記明洪武二十九年（一三九六年）周府施主一次施造五千五百四十八尊銅像以祈吉祥平安的。這個五千五百四十八我還沒查證，這個數字應該是有典故的，佛典上應該有出處。〈圖一〇〉

● 這是大戶人家布施給寺廟的？

對。他一次就造了五千多尊，我這是其中一尊，六百年後歸於寒齋供養。

後來我又看過幾尊，和我的完全一樣，但金色、品相沒有這個好。更有意思的是什麼呢？也還是前面說的日本和泉市久保物美術館舉辦《隋唐時的金銅佛》專題展，展出隋唐佛像數百尊，都是小型銅鎏金佛像，內中竟然也有一尊洪武佛坐像。由於日本這尊像背後銘文銹蝕不清，日方將它作為唐佛展出了，我感到有必要澄清，去信附上照片說明，對方甚為感慨，沒想到明武洪時也會有這種古典形式的佛像。

● 這一尊的樣式是相當古樸典雅，是國內買的？

圖 10　洪武款銅佛坐像（正）（左頁圖）
圖 10-1　洪武款銅佛坐像（背）（右圖）

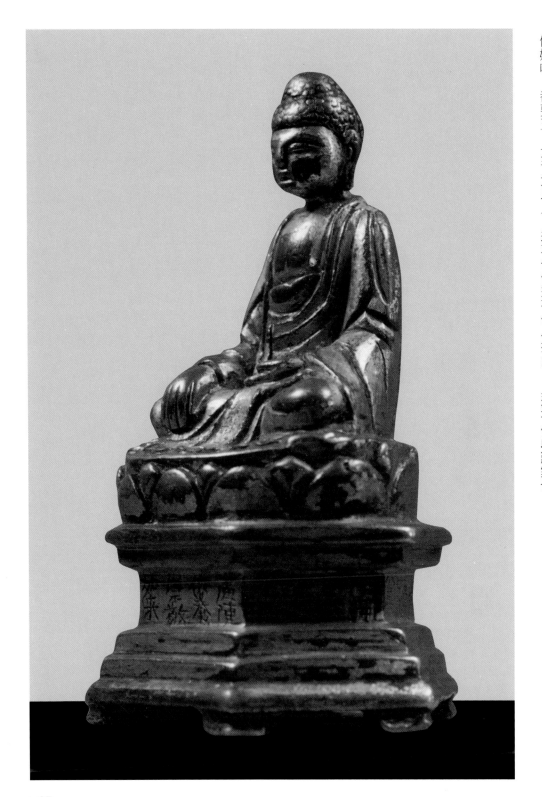

是的。我買的時候很便宜，以後大伙都認識了，再碰到相同的，還沒我那個好呢，都要五、六千元以上。這尊佛像還有個小插曲，上海有個收藏家也

有類似的一尊，上海文管會的一位女同行徐汝聰寫了篇考證性的文章，登在《收藏家》上。我在以前發的文章中認為銅佛背後的銘文是「同府」，而她的文章認為是「周府」，我想她的這個解釋是對的，這樣解釋更為貼切。

● 你這件銅佛像上看「周」字已看得清楚了。

但我當時也可能是疏忽了，我認為是「同」字，從這點也說明，研究收藏也好，或是碰到什麼機會入手文物也好，也能補充許多學術的問題。是不是？不能一說收藏就屬於盜賣文物，這起碼來說它引出了連鎖反應，一邊引到日本去了，日本的美術館有個疏忽，人家表示承認。另一方面我也有疏忽，這樣引出三篇文章來，應該說在學術上也是個小貢獻吧。如果說不收藏這尊銅佛，你就不注意，那日本美術館的定代不對你就發現不了，那他們就會一直錯下去。當然學術上偶然有疏漏之處是不應苛責的，但我想說，個人的收藏品大可彌補研究機關和博物館不足的。國內外的博物館的藏品，許多都是由收藏家個人捐贈的，即看出民間收藏家功不可沒。

● 上面看的小銅坐佛是明洪武時代的，時代早一點的有嗎？

有。這是八至九世紀所造的，相當於中國的唐代。這是一尊斯瓦特銅佛坐像，像高十四厘米，紅銅鑄造，銅質瑩潤，色泛青紫，像背後原有榫，原應有光背，已脫落了。釋迦佛結跏趺坐於方台座上，右手作與願印，左手持大衣一角，著通肩式大衣，方台座中飾一方框，兩旁為二獅子。〈圖一一〉

● 這個造像從風格看，應該是犍陀羅系統的？

對，是屬於犍陀羅系統的一個類型。值得注意的是這尊像的眼睛用銀鑲嵌，方台座的中心方框略呈上大下小的梯形。從整體看，此像的通肩大衣用寫實手法，起伏較大，立體感較強，方台座旁飾二獅，以及那有力而寫實的大手，

圖 11　斯瓦特銅佛坐像

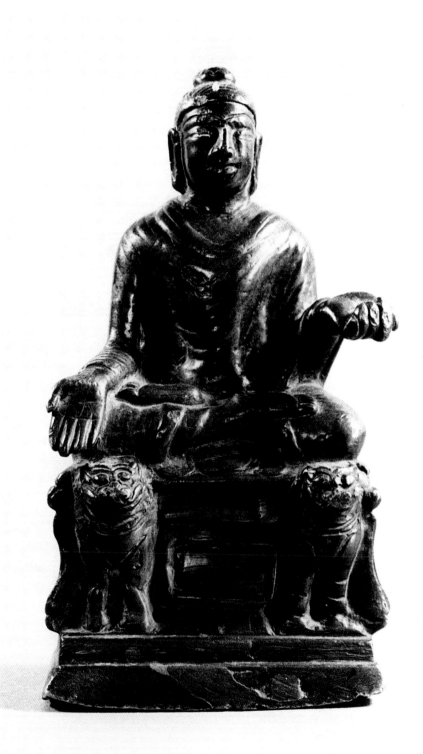

無論整體構圖還是細部處理，都可明顯地看出此像是屬於犍陀羅佛像系統的斯瓦特地區所造的佛像。

● 它是屬於藏傳佛教系統嗎？

它本身並不屬於藏傳佛教系統，可是因為斯瓦特和當年西藏的拉達克、西

藏關係密切，所以通過那條渠道流入西藏不少。而且像這種古佛，古代藏區的高僧們、喇嘛們也非常重視，他們也知道哪個佛古，哪個佛不古，往往他們進北京時，就作為一種珍貴的禮物獻給北京朝貢。清代的理藩院把各地的蒙藏大喇嘛，都編成團隊，有固定的班次，幾年輪一回。每次他們來北京都進獻馬匹、哈達，再來就是佛像，並且在佛像上栓個布條，註明是什麼時代的古佛，所以這類的佛像，在故宮和承德外八廟裡至今還保存不少。

● 是否除了收藏單尊銅佛像之外，你還收藏其它有關佛教文化方面的藏品？

　我也收一些銅佛像以外的東西。

● 這是什麼？年代比較久了，是唐代的？

　不是，這是金代的。嘉德星期天拍賣之前，李移舟讓我去看看這件東西是什麼時代的，是怎麼回事；我一看，這兩塊銅版，上面刻線描佛像，一邊是文殊菩薩，一邊是普賢菩薩，刻得非常流暢，上面還有「武州驗記官」幾個字。

● 這幾個字什麼意思？

　是金朝官府的押記。因為金朝和南宋老打仗，銅都造兵器了，所以嚴重缺銅，凡是老百姓家裡的銅器都得由官府刻上字並登記，你的銅器才能使用，就算有了戶口，否則查到沒刻押記的都屬非法。在金代銅鏡上經常發現有驗記的。於是，我跟小李說，這是金代的。他就在寫文章介紹拍賣品時專門介紹了這兩塊銅版，說是非常罕見的金代銅版，上刻線描佛畫，線條流暢，頗有李公麟畫風，並有押記等等。

● 這應該出在哪些地區？

圖 11-1　金銅二佛並坐像（太和十三年銘）　高 23.5cm　北魏　根津美術館

28

是黃河以北的金朝管轄區內。

● 這些地區的博物館有沒有同類的東西收藏？

沒有。還沒有佛畫刻在這樣的銅版上。我還收藏另一件，是類似的東西，但時代是遼代的。這一塊銅版高二十三厘米，寬十五厘米，背後有鈕，類似銅鏡，但僅○‧二厘米厚，背面素面無紋，正面打磨極光潔，上有陰線刻佛

畫，線條纖細，真是細若游絲。

● 這中間刻的是藥師佛嗎？

這個畫面正中為佛坐像，螺髮、穿通肩大衣，結跏趺坐在大蓮座上，背後是火焰紋頭光背和身光背。左上方有榜題「藥師佛」。但手印是拇指和無名指相捻，雙手置於胸前，此手印應屬密宗手印，是大日如來的專用，與通常所見藥師佛手印不同。通肩的大衣也很有特色，那種雙U字形衣紋線很有裝飾性，線條樣式可以遠溯到印度秣菟羅造像。

● 這兩邊立的是菩薩？

佛的左右方是二脇侍菩薩侍立，頭戴花冠，左方手持蓮花，右邊的雙手合十，均足踏蓮花，左右下方也是二菩薩，各手持蓮花趺坐於蓮花上。此幅圖的右上角有榜題「宣勇軍使劉，娘娘李旻氏」，左下角榜題有「劉孫氏南黑兒口兒王氏妻」。〈圖一二〉

● 這幅線描圖的確構圖豐滿、緊湊，造型準確，線條生動流暢。可是怎麼能斷定它是遼代所作的呢？

其一，從佛畫風格看，是典型的遼代作品，可參考山西應縣佛宮寺木塔佛肚內發現的遼代木刻佛畫，風格完全一致。其二，我在《談遼代佛像的一種樣式》中已論述過的，遼代的佛像不論雕塑還是繪畫，往往在袖口部和小腿部，都對稱地出現一條蜿蜒如蛇的衣紋，至今確認遼代的雕塑、繪畫，幾乎莫不如此，成為判定遼佛的規律之一。這件線刻佛畫也無例外地，能在藥師佛和脅侍菩薩的袖口處發現這種曲蛇線條，可以確認為遼代所作，是沒問題的。

● 它的形制和古代的銅鏡差不多，後邊帶鈕，前邊是刻花？

圖 12-1　遼代銅佛線刻佛畫（局部）

但是它刻了花紋就不能照了，這佛畫是遼宣勇軍使劉某和妻李氏等供佛所用的，大概是身有疾患，所以奉藥師佛。這樣掛起來，有點類似照妖鏡的意思。

另外還應該有一種佛法通明的意思在裡面，所以這種東西往往可遇不可

圖 12　遼代銅佛線刻佛畫

求，專門找是找不到的，雖然當年此物的持有者花錢很少很便宜，但我還是給人家超出原值許多倍的價。一般佛像多是雕塑或繪於紙帛，以陰線刻畫於銅版上的甚為罕見，對研究遼代佛教美術具有較高學術價值，這也是所謂的獨具慧眼吧！

● 這尊四臂觀音像是哪兒造的？很有特色。

這是西藏西部的，深受克什米爾佛像的影響。國外對這種佛像有認識，統稱藏西。國內一般注意的很少，反正知道是喇嘛教的，不知道是哪產的。藏西佛像絕大多數是黃銅製作的，一般不鍍金，銅質黃而泛白，製作精細的又往往在纓絡、臂釧、手鐲、坐墊等處嵌紅銅或銀。題材以釋迦佛、無量壽佛、四臂觀音坐像、各種菩薩坐像為多。

我收藏的這尊高十五厘米，是十三、四世紀的，相當於中國的元末明初。觀音頭戴寶冠，冠飾精巧，頂上束髮高聳。冠兩側的扇形結束，開張角度很大，造型很美。細蜂腰，手臂勻稱纖細，大梯形扁台座，蓮瓣肥大，底部為包底。耳璫、冠正中三處嵌松石。從以上特徵看，應是典型的藏西佛像。〈圖一三〉

● 這也是在北京市場上買的？

說來也是。讀舊時筆記，說某件古董書畫文玩或家藏舊物失而復得之事很多，常覺不可思議。而入手這件佛像也有意思。一次我和友人逛潘家園橋下舊貨市場，看見這尊觀音像，品相不錯，和賣主商量，可是現金不足，我讓攤主包好給我留著，興沖沖再回來，攤主告訴我時間太長，已被他人買走了，我說你這人忙什麼呀！沒辦法，賣就賣了吧，可心裡老琢磨這事，前後不過二十分鐘，竟然失之交臂，只怕今生再也見不著了。隔了

圖 13　西藏四臂觀音像

32

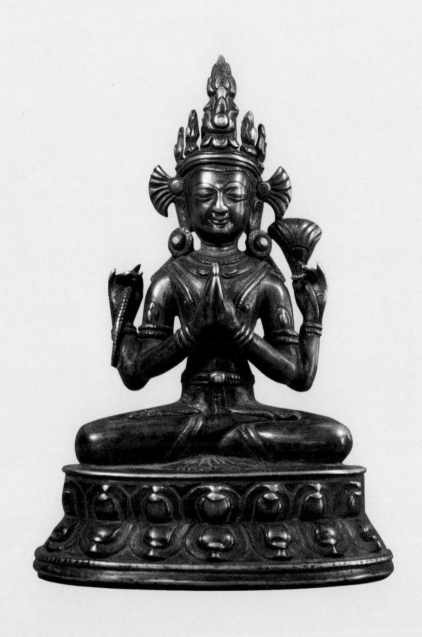

兩三個星期，又犯購物癮，仍然與前次同好再逛華威路星期日舊貨市場，唉，它在一個地攤上站著呢！我再一看，還是那尊，觀音依然含笑趺坐在蓮花座上，只不過換了攤主而已。我不露聲色，再次交涉，錢物兩訖，觀音像竟又重歸於我，只不過價格稍貴而已。真是不可思議，茫茫人海中，相隔二十來天，何況已是快收攤了，本想著不會有什麼收獲，卻偏偏又發現了它，想想以前已不知多少人都交涉過，又回到我手，真是所謂佛緣，也算是寒齋收藏中一段趣事。

【何謂善業泥？】

善業泥是一種泥製的佛像嗎？是什麼時代製作的？

善業泥，是小型模壓而成的泥製浮雕佛像，多見於唐代所造。善業泥也是因唐代有的佛磚背後有「大唐善業泥，壓得真如妙色身」數字而得名，所以凡是這種小泥模製佛像也都可統稱為善業泥像。

這種小型模印佛像，最早出現在什麼時代？

最早在北魏出現，我見過北魏和西魏的數方，其中一尊西佛磚僅安排釋迦佛座像一尊，佛呈高肉髻，面相清麗，穿褒衣博帶式大衣，衣腳紋褶密簇，是典型的西魏時期作品。〈圖一四〉佛龕形呈尖拱形龕，和北魏石窟造型一致。至今所看到的有明確紀年最早的泥像是西魏大統八年（五二四年）厺鄭興造三佛像。此外咸陽張底灣北周獨孤信墓也出土了泥脫佛一軀。

善業泥在什麼時代引起人們的重視，並對它進行收藏研究的？

圖 14 　西魏佛磚像

圖 15　善業泥像　唐代

應該在清乾嘉以後，隨金石考據學的發達而漸被人注意；道光十九年初，

劉燕庭在西安慈恩寺發現善業泥，後為鮑昌熙摹入《金石屑》，這是善業泥

著錄的開始，《神州國光集》有圖片。近有黃濬（伯川）集拓《尊古齋陶佛

留真》，收善業泥數十品。又有日本大村西崖《支那美術雕塑篇》中也收入

了多方善業泥，都是唐代所製。

● 西安常有善業泥出土，是否唐代流行製作此像？

本世紀五十年代以來，善業泥像在西安唐西明寺遺址、太平坊的溫國寺（又

名實際寺）遺址等地均有出土，尤以慈恩寺雁塔附近出土為人多知。又有西

安出土清明寺善業泥，背後有文十六字「大唐善業清明寺主比丘八卂一切眾

生」。清明寺今不詳何處，但在唐長安城內無疑。可以想像唐代長安城為中

心非常流行製作善業泥。此外，敦煌莫高窟也發現了許多方模印而成的佛像，

小佛塔。〈圖一五·一六〉

● 唐代善業泥數量較多，其規格、樣式、題材是否不同？

唐善業泥大小規格不一，樣式也有長方、正方、半圓或方形的。題材有佛

禪定坐像、佛說法坐像、佛倚坐像、佛立像、佛白骨像、地藏菩薩像、觀音

菩薩像和多寶塔等多種。因為是模壓而成，所以畫面雖同模所出，但清晰程

度不全相同。帶年號和發願文都並不多見。

● 善業泥在唐代製作很多，有沒有記載是從哪兒傳入的？它有什麼功用

呢？

一九五九年《文物》第八期陳直曾介紹過三品善業泥，是研究善業泥的必

讀指導性論文。其中介紹的蘇常侍造印度佛像背有「印度佛像大唐蘇常侍等

共作」十二字。從泥像的帶方形靠背的寶座、大衣無衣紋樣式、螺髮等看，

圖16　善業泥像（右圖）　唐代

圖17　西藏擦擦的原版型（左頁圖）

是直接傳自印度薩爾那特地區製作的佛像樣式。陳直考證此泥為中宗至武則天（六八四年左右）時所造，很可能是玄奘大師從印度攜歸的圖樣。值得注意的是此像下部還有四句偈語，又叫法身偈，將這偈語書寫或刻印在紙、布或泥上，安置在塔基、塔內或佛像藏中，稱之為法身舍利偈。依此可知，善業泥俗傳自印度。也有的泥佛像、泥塔是摻和了僧人逝後火化的骨灰製成的。

● 這種善業泥其它地方也有嗎？

西藏也造善業泥，他們管它叫「擦擦」，是藏語。明以前的較少，目前所見都是清代的，我收的都是漢地唐代以前的。

● 怎麼這件是木頭的？

對。這個木頭的是西藏擦擦的原版型。有一年北京市在文化宮舉辦文物節，那天我一去看見了這件東西。賣主說那是一個老太太放在櫃上寄賣的，最後我買了下來，無意中得到了一塊西藏的木浮雕佛版畫。木質紋理細密，雕刻非常精工，我原以為是木質的佛版，再一看，才悟出是西藏流行的小泥佛的原版型，非常珍貴。

● 這塊原型版為什麼如此珍貴？

這塊擦擦木模型之所以珍貴，是因為它不是泥的完成品，也不是完成品的凹模型，而是原始木模型，很少見，我也是第一次看到。製擦擦首先要用木頭雕出祖型，然後翻製成泥凹型，燒成陶型，才能大量翻製泥擦擦。這是第一次的，是祖型，因而流傳下來極不容易。

● 這個原型版是從西藏過來的嗎？是什麼時代的？

這塊木雕尺寸雖不大，卻安排了七尊佛像。正上方是黃教（西藏佛教的黃帽派）祖師宗喀巴，雙手作說法印，左側肩生蓮花，上有寶劍，右側肩部蓮

圖 18　唐代佛磚　作者收藏（右圖）
圖 19　佛立像（左頁圖）
印度犍陀羅出土　片岩雕刻　高 264cm
2 世紀後期

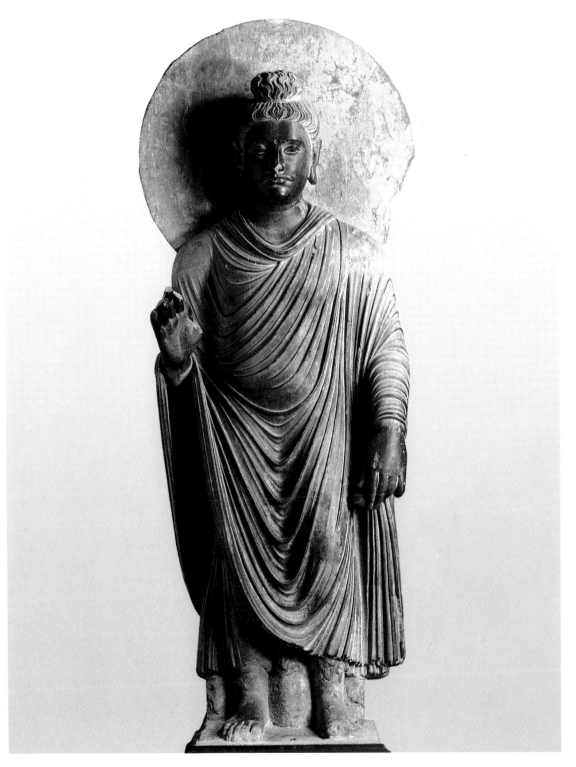

花上置長方形經書，這是宗喀巴的典型標幟，因藏傳佛教認為宗喀巴是文殊菩薩化生而來，所以文殊菩薩的標幟也是寶劍和經書，象徵著智慧和斷結愚昧無明。左側的高僧是第四世班禪喇嘛，他是清初黃教派（格魯派）的重要領導人。右側帶尖帽的高僧是達賴喇嘛，左側肩上有蓮花。從形象和標幟分析，他是七世達賴格桑嘉措（一七〇八─一七五七年），他在康熙五十八年（一七一九年）冊封為達賴喇嘛。

佛版正中是十一面千手千眼觀音，下方左右二侍立菩薩是脇侍菩薩，手中持蓮花，衣帶飄揚。觀音蓮座下是六臂的大黑天（摩訶迦羅），也譯為永保護法，是眾護法神之首，所以雕此一尊為代表。

這佛版雕工非常精細，刀法圓熟，造型準確，即使是當今的雕刻家，看了也得自嘆不如。從佛像的造型風格和畫面上出現的班禪、達賴像分析，應雕於清乾隆時期。〈圖一七〉

因為我們目前見到的都是成品，凹形的模都少見，不用說這種浮雕的原型版了。

● 現在大陸收藏有關佛教造像等藏品，你這裡是較集中的了？

也不能這樣說，這方面我們也缺乏和同行的交流。從我自己來說，也沒有什麼真正價昂的大鎏金佛，第一買不起，第二也沒用，一目了然，也沒有什麼學術價值。我買的都是邊角碎料，公開舉牌都沒人要，但有較高的學術價值，我就專找這種的，所謂敝帚自珍！可能有些企業家買了些收藏品，拿出哪件來都比我的漂亮。但是，以學術價值而論，那就不一定了。〈圖一八〉

圖 20　釋迦佛像　（右圖）
圖 20-1　大日如來（左頁圖）
木雕鍍金箔　高 37cm，寬 19cm
13-14 世紀　倫敦維多利亞・阿伯特博物館

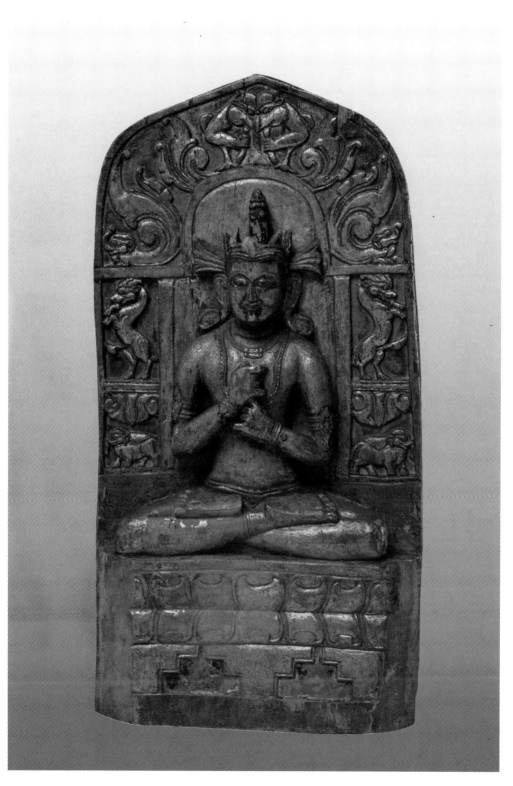

〈佛教相關文物的收藏〉

● 相關的佛教文物你也在收藏？可否談談像貝葉經或古代的一些寫經？

這些東西當然我能碰見，但太貴了。寫經大家都認識，一件多少萬，就沒必要拼去了。貝葉經多半寫的都是梵文或巴利文，我也不研究古代少數民族文字，一般也就不收了。我的收藏品還是屬於佛教雕刻的內容，立體的較多，平面的佛畫呢，當然好的我也要。但那些藏品很難保存，明代以上的也很難找，可說鳳毛麟角。像唐卡，多貴呀，平平常常一張都好幾千，稍微精緻的早期唐卡，一張都萬兒八千美元不希奇，那就沒法玩了。

● 你除了對佛教文物進行收藏、研究外，對其它門類的藏品，例如陶瓷、銅器等有接觸嗎？

實際上陶瓷我也喜歡，也收集了一些有意思、有格調的瓷器。

● 我看你收的都是一些器型比較小巧，造型比較別緻的？

是的。看書叫「可讀性」，藝術品也是一樣，也得有「可讀性」，要仔細琢磨有味道的才好。比如說你有一個漢代大罐子，可是上面什麼紋飾都沒有，造型一般，你就沒法玩賞。瓷器、字畫、雜項我都喜歡看，就是不一定非得花大錢去買。便宜的、好玩的，就順手玩玩。

● 你從事文物研究工作已有較長時間，發表過很多研究性文章，請介紹下你發表了哪些文章？

是有一些。論文前後加起來約有幾十篇，主要在《文物》、《敦煌研究》、《收藏家》、《文物天地》、《文史知識》等刊物上，也有在祝賀老前輩的文集中發表的。內容主要是介紹一些佛像知識，某個時代的造像特徵，也有

圖 21　菩薩相的長壽佛（無量壽佛）（左頁圖）

圖 21-1　比丘尼法度造佛像（右圖）　北魏太和 12 年

通作以外幟及坐于像身凡報
式為是皆之幖相印除佛

無量壽佛之像也

一些鑑定、辨偽的文章。例如：〈藏系銅佛教造像的典型特徵〉，〈十六國時期的銅佛教造像〉、〈明永樂宣德宮廷造藏式銅佛像〉、〈北魏初年銅佛

教造像真偽辨〉、〈佛教善業泥像〉等等。我自己覺得還是側重於文物鑑定方面。佛教研究的其他方面，比如說研究石窟，你必須整天蹲在石窟裡面，朝夕相處，要繪圖、照相，積累資料，得下功夫。我接觸的多是流散的、單尊佛像較多，我想從這個角度多鑽研，這對我更適合一些，但也必須參考石窟造像的標準作和別的專家的研究成果，包括國外的。

● 我看過你編著的《中國歷代紀年佛像圖典》一書，你近來還有其它著作問世嗎？

那是我一九九二年編的，主要搜集的是有紀年的各類佛像，因有些佛像現藏國外博物館，國內不能見到，是在日本研究期間搜集的，為國內同行提供個參考。它的副產品是《佛教雕塑名品圖錄》。還有個小冊子《印度及犍陀羅佛像藝術精品圖集》，所收圖片二百餘幅，都是印度和犍陀羅的。〈圖一九〉

【佛教造像內容龐雜，形象眾多，】
【如何建立基礎佛教常識】

● 人們欣賞或研究佛教文物，首先碰到的問題是認不清佛教文物表現的是誰，是什麼內容。例如，佛教造像，內容龐雜，形像眾多，使人感到眼花繚亂，它們在塑造時有它的規律性嗎？

當然有。佛教造像盡管內容龐雜，形象甚多，但實際分析起來，各類造像的規律性還是很強的，也即是說各造像都遵循著祂們的天國階次，或者說神格來塑造的。有的造像，說不上是佛還是菩薩，不倫不類，形象怪誕，獨出

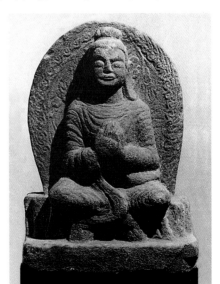

圖22　廣目天王（左頁圖）　明代
圖22-1　石交腳彌勒像（右圖）
北魏延興二年（四七二年）
（《中國歷代紀年佛像圖典》插圖之一）

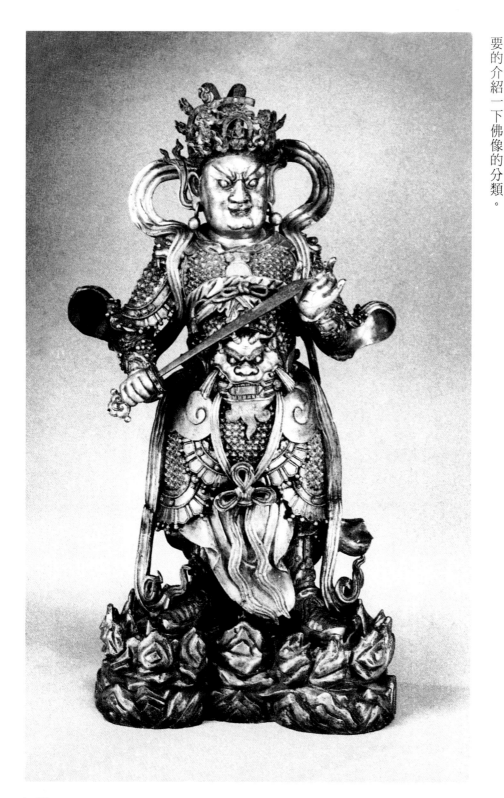

新裁，往往可能是偽作，可見掌握造像學時必需弄清楚一些最基礎的佛教常識。

● 現在介紹佛教和佛像的書很多，種類繁雜，請你從我們適用的角度簡要的介紹一下佛像的分類。

好的。佛教造像按他們的視覺形象，可分為以下幾大類：

一、如來相：

釋迦佛（優填王造像）、旃檀佛像、彌勒佛、阿彌陀佛、毘盧遮那佛（大

日如來）、盧舍那佛等。〈圖二〇・二〇|一〉

二、菩薩相：

觀音菩薩（含度母）、彌勒菩薩、文殊菩薩、普賢菩薩、釋迦太子、思惟

像（或彌勒、或釋迦太子）、阿彌陀佛（長壽佛）等。〈圖二一〉

三、天人相：

四天王、梵天、帝釋、飛天、摩利支天等。〈圖二二〉

四、忿怒神像：

大威德明王、大黑天、不動明王、孔雀明王、雙身忿怒像等。〈圖二三〉

五、比丘相：

羅漢、祖師、弟子、地藏菩薩等。〈圖二四〉

六、其他神怪：

羅睺星、墓葬主、各種吉祥動物等。

七、人間相：

長壽老人、各種供養人、施主等。

以上將各種西藏佛教造像按造型分為幾大類，應該說可以基本包括絕大多

數常見的造像了，極特殊的造像可以專門研究。

● 請先告訴我們如來相的特徵。

如來即釋迦佛的另一稱呼，看到一尊造像，先不要問祂是什麼佛，什麼菩

薩，首先要將祂的神格框住再說。不管什麼佛，只要是佛的階次，就一定頭

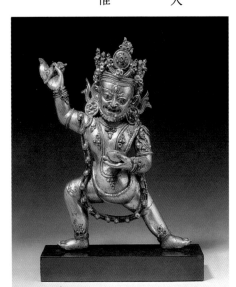

圖23　不動明王（左頁圖）　西藏哲蚌寺
圖23-1　鎏金青銅護法像（右圖）
高 32.5cm　西藏（十五世紀）

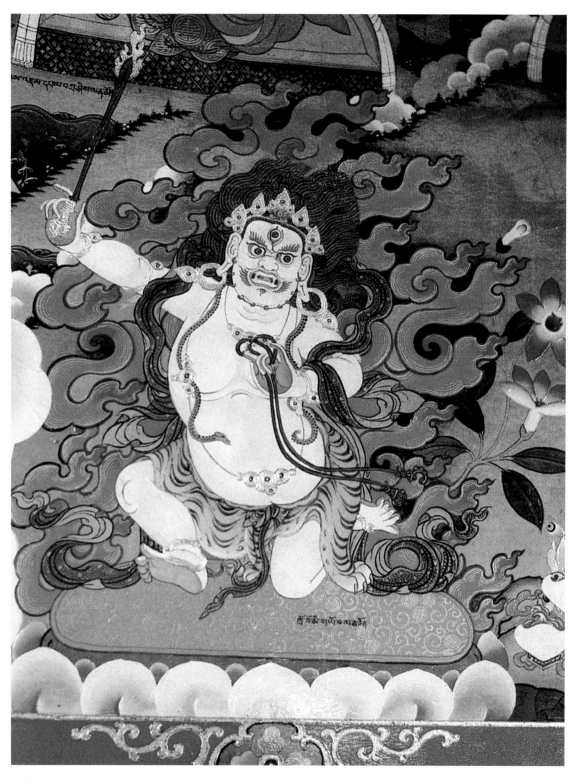

上有肉髻，有右旋螺髮（印度系佛髮）或水波紋佛髮（犍陀羅系佛髮），兩眉之間的白毫可有可無，即僅從頭部也可分辨出是不是佛陀。〈圖二五〉佛陀一般不戴冠，但十一、二世紀後屬於西藏佛教系統的尼泊爾和西藏的佛陀像，也有為示尊崇將佛陀頭上也加上冠的，但佛髮仍是高肉髻和螺髮。又從晚唐開始漢傳佛教毘盧遮那佛（大日如來）也戴五佛冠，因此，還要從其它衣飾方面加以分析。〈圖二六〉

● 藏傳佛陀的衣飾與漢傳佛陀的衣飾有什麼不同呢？

佛陀的大衣早期不論犍陀羅和印度以及我國早期造像，均為通肩式和袒右肩式，這兩種大衣一直到今天仍為西藏系的佛教造像所繼承，是藏傳造像的主流大衣樣式。但漢傳佛像則不然，北魏晚期造像由於受文人士大夫穿著的褒衣博帶式大衣的影響，多穿漢式大衣，以後又發展出所謂雙領下垂式等。但藏傳造像大衣樣式基本上是上述通肩式和袒右肩式兩種，也有少量製作於內地的造像或藏區製作但也模仿漢式造型的佛像，所以也有呈漢式裝束的藏系佛像。

● 在我們參觀佛寺時，常常看到在大殿內三尊佛像並排而坐，祂們有幾種說法，每個佛又代表著什麼？

不論漢傳、藏傳佛教，當製作三佛並坐時，一律都是如來相，諸佛可從手印和標幟以及坐次來確識，如：

三世佛：燃燈佛（過去）、釋迦佛（現在）、彌勒佛（未來）。〈圖二七〉

三方佛：阿彌陀佛（西方）、釋迦佛（中）、藥師佛（東方）。〈圖二八〉

三身佛：盧舍那佛（報身）、毘盧遮那佛（法身）、釋迦佛（應身）。

● 這些佛有固定的標幟嗎？佛像的手印有什麼規定嗎？

圖24 二弟子像（右圖） 銅 明代
圖25 唐代石雕佛像（左頁圖）
受犍陀羅影響的水波紋佛髮。

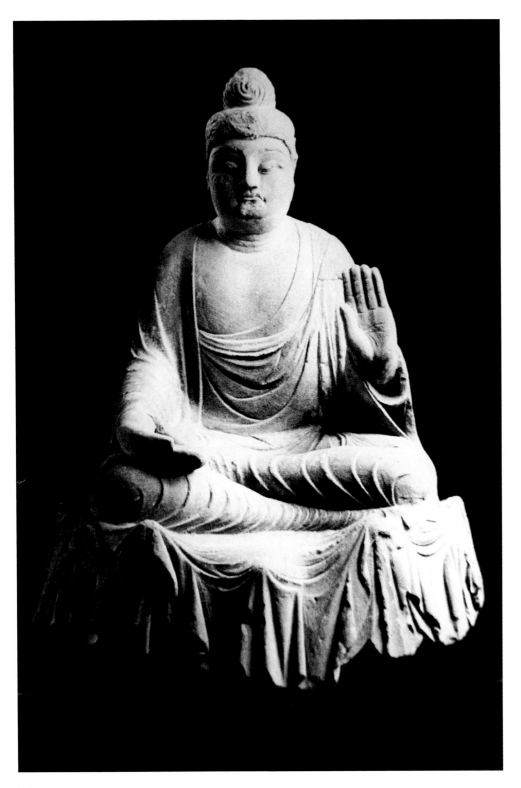

這些佛沒有太多的固定標幟，只有阿彌陀佛一般是雙手重疊置膝上為禪定手印，毘盧遮那佛雙拳握抱，兩手食指相並，稱智拳印。藥師佛右手往往捻

一藥丸，或左手托一小壺，其它的佛或作說法印或作施無畏印。按佛經上說

（較晚出的《造像量度經》）只要有降魔印、說法印、禪定印、施無畏印、

最上菩提印等五種基本手印，各佛都可互用，發願人在不能確知何佛用何種

手印時，可以自己掌握情況，任選一種，佛經不作硬性規定。

● 那麼以上述三佛並坐時，怎麼才能確認諸佛的名稱呢？

佛經裡雖有關於各佛的描述，但譯本不同，所云各異，並且時代不同，手

印和持物也略有區別。這許多佛像，似乎只有藥師佛和阿彌陀佛的手印在明

清時的造型才標準化了，其它諸佛手印都可通用。藥師佛早期造型是左手托

一小藥壺，右手食指與大姆指相捻，向前方作施予狀，至今可見日本的平安

時期（七九四―八九四年）造像均作此形式。但中國所見明清的藥師佛，左

手掌向上置膝上，右手食指與姆指捻一棗核形藥丸，是標準化造型。

阿彌陀佛定型比較早，早期多呈現手掌重疊置膝上（禪定印），晚期手中

托有蓮台，呈禪定坐相，藏傳佛像往往手中托一寶瓶。〈圖二九〉

● 那麼我們在確認佛像名稱時，是否可以先確認藥師佛和阿彌陀佛，然

後再確定其他的佛？

● 可以。碰到三佛並坐像不知該如何定名時，可從中先確認藥師佛或阿彌陀

佛，其它佛名當可類推。燃燈佛和彌勒佛則不太好確認，但二佛並坐中若沒

有藥師佛或阿彌陀佛形象，也可先推定此三佛應大致跑不出所謂豎三佛（過

去、現在、未來）範圍了。總之，只要能確認出一尊佛名，按三佛排列規律，

其它佛名均可確認。但如果是零散的單尊造像，則除了藥師佛、阿彌陀佛、

毘盧遮那佛名較易辨認外，一般也多為釋迦佛，不能確認佛名，稱為佛像即可。

● 怎麼確定彌勒佛的定名？

圖 26　頭戴五佛冠的毘盧遮那佛（左頁圖）　明代
圖 27　彌勒菩薩（右圖）
金銅雕　高 18cm　8-9世紀　維多利亞‧阿伯特博物館

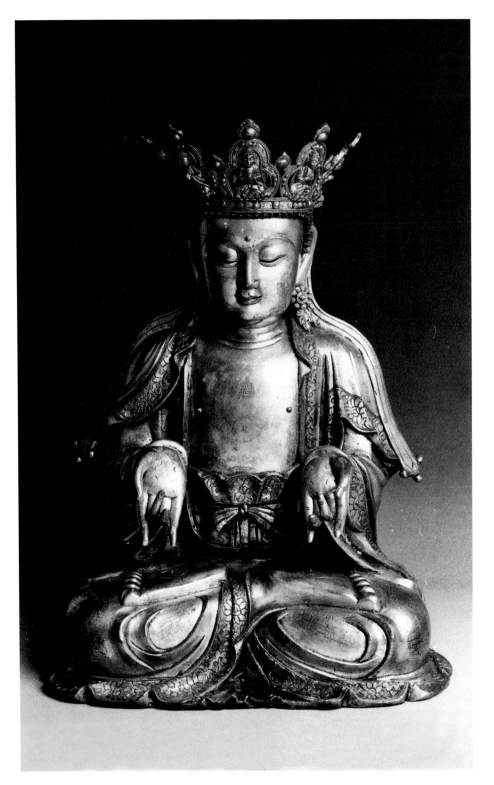

在三佛並坐中，彌勒和諸佛的坐姿一樣；在單尊供奉時，彌勒佛有個較特殊的坐姿，即雙足下垂著地，稱倚坐像（善跏趺坐），這是表現彌勒在兜率天宮中端坐等待下生成佛的姿勢。這種倚坐佛在初、盛唐時表現為多，龍門

石窟敦煌石窟中即有，著名的四川樂山大坐佛也是彌勒佛。但唐以後即基本消失不見，反而是藏傳造像中至今仍在製作此樣式。而且這種倚坐造像還有一個特殊的演化情況，在初唐時，大概受唐玄奘從印度取經帶回的圖樣影響，此種倚坐像，稱為優填王造像，佛經上說優填王因釋迦佛到天宮中為母說法，三月不歸，優填王思念釋迦致生怨病，於是派工匠上天，模寫釋迦的真容而返，並按等身大小，用牛頭旃檀木造釋迦像，俗稱優填王造像。〈圖三〇〉

● 優填王像只是在唐代流行嗎？

在龍門石窟中，有初唐時造大小數十尊此種樣式的造像。但到了武則天自稱金輪皇帝，偽造《大雲經》，自擬彌勒下世後，全國各地掀起了造彌勒大像的熱潮，武則天先後造數百丈高白司馬坂大像、天堂夾紵大像，現都已不存。但優填王像和彌勒倚坐像都是同樣倚坐姿式，很容易混淆，武則天時代優填王像漸被冷落，凡是倚坐像，造像人都是發願造彌勒像，優填王倚坐像在唐中晚期後幾乎見不到了。但優填王像以另一種樣式，俗稱旃檀立像，仍流行著，尤其是晚唐到北宋似乎又流行一時。

● 這兩種造像有什麼區別嗎？

佛經說優填王是用牛頭（木質的一種）旃檀木造釋迦像，到了中晚唐和北宋時又仿此典故流行造木雕釋迦立像，俗稱旃檀像。但這兩種樣式不是同一個來源。優填王倚坐像從龍門石窟看，是全身沒有衣紋的，寶座也是飾有怪獸、童子等紋飾的所謂金剛寶座，一望而知是屬於印度薩爾那特式的造型，與印度阿旃陀石窟中的佛倚坐像極為近似。但旃檀像則不然，它的造型、淵源是來自秣菟羅系統的，通肩大衣胸前布滿了一匝匝宛如樹輪的U形衣紋，腿部也是一道道U形紋，並且均為立像。至今日本京都清涼寺還完好地保存

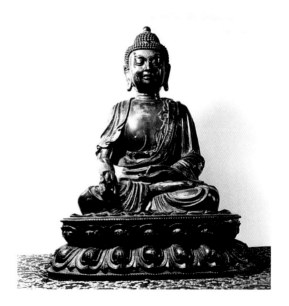

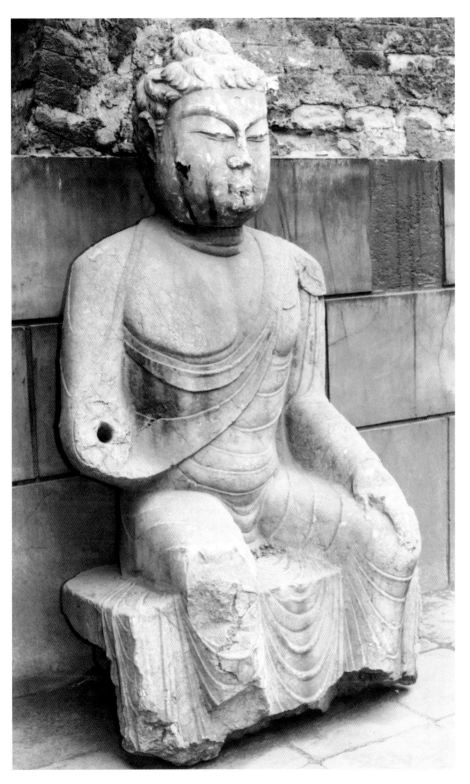

圖 28　藥師佛
（右頁右圖）
明代
圖 29　如來形的
阿彌陀佛
（右頁左圖）
明代三彩
圖 30　倚坐佛像
（左圖）
山西出土　唐代

著北宋雍熙二年（九八五年）張延皎、延襲兄弟二人所造的栴檀立像，此像在日本影響很大，稱為清涼寺式。日本僧人圓仁於唐朝在中國求學時，也多次記載揚州開元寺的栴檀大像。（圓仁《入唐求法行記》）〈圖三一‧三二〉

栴檀像一直到清代仍有製作，倚坐的優填王像在武則天時代後就逐漸不見了。這兩種像出於同一典故，但樣式全然不同，是很有趣味的現象。據《佛祖統記》、《佛祖歷代通載》及元代程矩夫《雪樓集》「栴檀佛像記」，此像從印度經西域涼州，又渡江南，再返回北宋汴京，最後才到元大都，清末仍存北京鷲峰寺，後毀於八國聯軍之役。幸虧乾隆皇帝在此前令人臨摹了一尊，至今仍在雍和宮。

● 栴檀像是否在漢傳佛教和藏傳佛教中都有？有沒有其它質地的？

栴檀像雖然漢傳佛教寺院中偶然可見，但藏傳佛教對栴檀像更為喜愛，許多鎏金銅像雖不是木雕，但完全仿木雕樣式，也應稱為栴檀像。明清時漢地優填王像多為木雕，以附會佛經所說的牛頭栴檀木。栴檀像只有具備那種規範化的通肩大衣和帶有裝飾性U形紋的造型才能稱為栴檀像，在中土人士眼中，因它帶有濃厚的印度造像色彩，已形成了標準模式。

● 倚坐佛像有幾種？

此種佛像可以有三種情況：一、彌勒像，從北朝石窟裡即已呈倚坐式，初盛唐時更為流行，唐以後少見，但藏傳佛教系統只要是倚坐像基本上是彌勒。二、優填王造如來像，多見於初唐龍門石窟，一般有題記可證。武則天時大造彌勒倚坐像，優填王像逐漸不見，單尊像若無題記，也難以證明是優填王造如來像。三、倚坐釋迦像，敦煌石窟中即有。一般情況下，倚坐像多為彌

圖31　受印度秣菟羅佛像影響的佛立像　金銅　高141.5cm　北魏　紐約大都會博物館

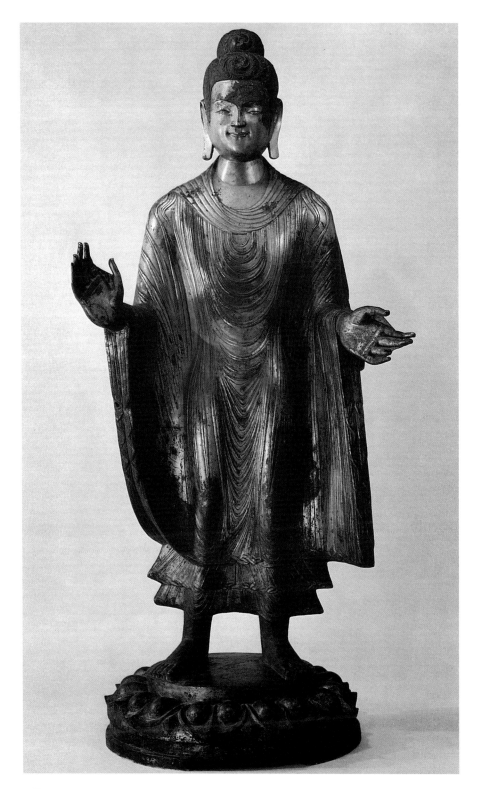

勒像。

● 請給我們講講毗盧遮那佛？

這尊佛是密宗系統的佛，也稱大日如來。手印為雙拳握抱食指相向或右手握左手食指，稱智拳印。造像多戴五佛冠，也稱為毗盧帽。〈圖三三·三四〉

【鑑別佛像應注意的事項】

● 鑑別佛像應注意些什麼？

我認為，只要是具備佛陀的高肉髻、著大衣的造像，不論是何尊佛都屬如來相。至於佛經上形容釋迦佛的所謂三十二相、八十種好，有許多相好在造像上是無法具體表現出來的，一般只有所謂眉間白毫相、頂髻相，即肉髻，能明確顯示出來。此外犍陀羅和印度石雕中常可見到佛陀的五個手指中間有鴨蹼相連，像水禽的腳蹼，即所謂第五相中的手足指縵網相，說佛陀的手、足指間有縵網相連，像水禽的腳蹼，不知何故。我國北魏早期佛教造像上也可看到此情況，如太平真君四年菀申造銅佛立像，北魏太和元年陽氏造銅佛坐像上都可看到。北魏中晚期以後，此種鳥蹼形的手基本上看不到了。〈圖三五‧三六〉

● 菩薩相有什麼特徵？

所謂菩薩，是指天國中低於佛的階次的諸神，又釋迦沒成佛前也是菩薩的身份。在造像上諸菩薩按佛經描述也有種種各自的身相和標識，但不管怎樣描述，也不過是祖上身，下著大裙，飾有項鏈、瓔珞、耳環、手鐲、腳鐲，肩上搭有帔帛等等。菩薩的身份是不能穿大衣的，只能穿裙。所謂裙，古時候也不過是圍在腰間的一塊布而已。

● 觀音菩薩在我國民間受到善男信女的特別信奉，這種很普及的觀音信仰是不是從佛教一傳入中國就形成的？

● 盧舍那佛呢？

這個佛是所謂報身佛，也有以為是毘盧遮那佛的另一譯名。無特定標幟。

圖 32　栴檀佛像（左頁圖）
日本鎌倉時代（13 世紀）
圖 33　大日如來（毘盧遮那佛）（右圖）
銅鎏金　五代

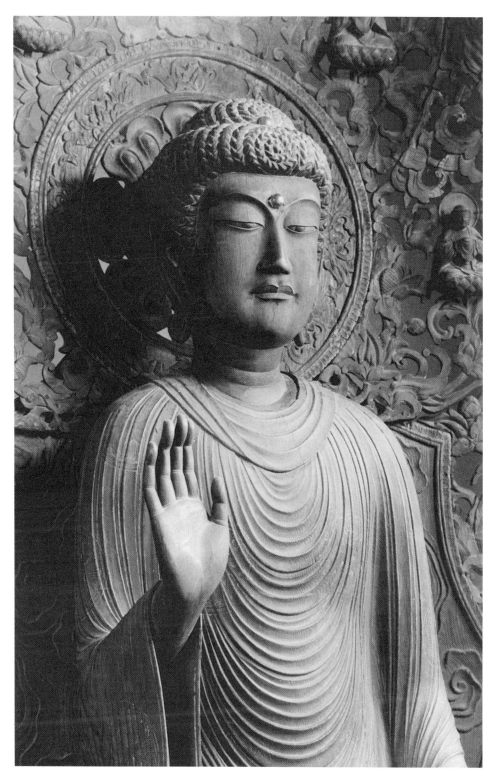

觀音最早是《妙法蓮華經》其中的一品，叫「觀世音普門品」。《妙法蓮華經》有三種譯本，最早在西晉時開始譯出。觀音像在犍陀羅造像上早已出現了，其冠中飾有化佛（坐佛），手中提淨瓶。在北魏時小銅佛上已經看見

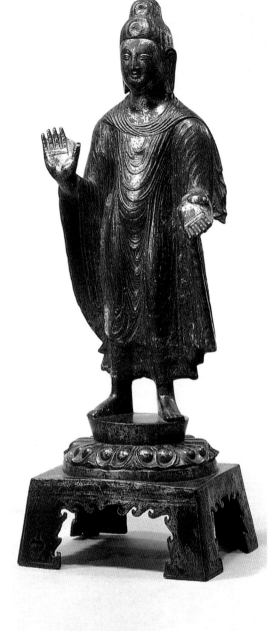

銘文了，「敬造觀世音一區」什麼的。北魏小銅像手裡拿蓮花和淨瓶的就是觀音了。

● 我在有些佛教圖錄上看到觀音像塑的是男人的形象，還留有鬍鬚，我們民間流傳的觀音是女人形象，這是怎麼回事？

早期的菩薩多是蓄鬚的，觀音的小鬍鬚一直保持到晚唐五代，到明代還有時可見。佛經上說，觀音有三十二種應化，祂是非男非女的。也就是說問道的人如果是婆羅門身，觀音也化現成婆羅門身，向他說法。如果問道的是帝王身，觀音也化現為帝王身。哪怕是樵夫、牧童都可根據對方身形幻化，和他平等的對話。早期的觀音是從印度犍陀羅來的，犍陀羅的觀音都是帶鬍子的，中國早期的觀音也是帶鬍子的。直到宋代以後，慢慢地觀音開始往女性

圖 35　金銅佛立像　高 53.5cm　北魏太平真君 4 年（443 年）　京都個人收藏

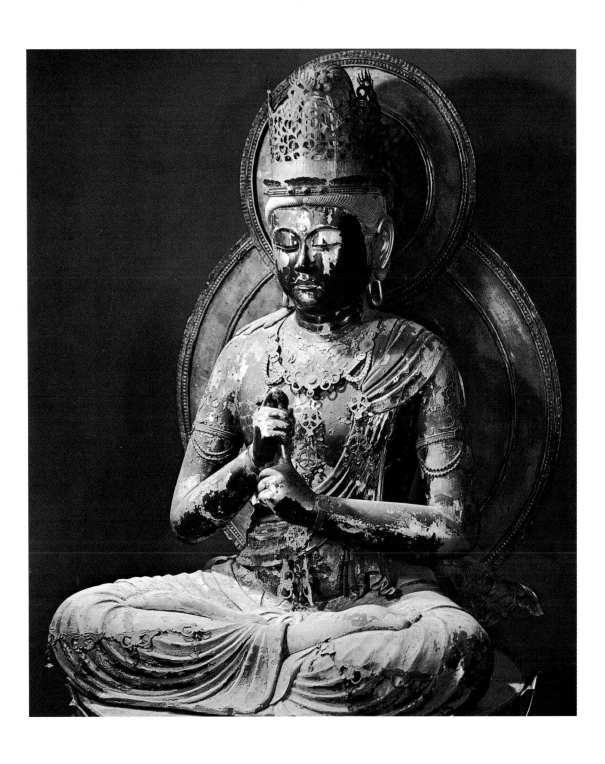

圖 34　大日如來像　木造漆箔　高 98.8cm　日本鎌倉時代　京都圓成寺

化發展，救苦救難，大慈大悲。到明清，送子觀音、魚籃觀音等就越來越多了。〈圖三七〉

● 藏傳佛教中也尊崇觀音菩薩嗎？

觀音菩薩在藏傳佛教中也最受尊崇，除二臂外，還有四臂、八臂、十一面千手千眼觀音等等。觀音的化身度母，有二十一位，據說是從觀音的眼淚變化來的。二十一度母身色不同，最受尊崇的是白度母和綠度母。白度母特徵是雙腿跏趺坐，額上、雙手心、雙腳心各有一眼，身色白。綠度母只有兩眼，右腳垂下踏蓮花。其餘度母多見於唐卡上，單尊的造像相對於白、綠度母數量較少。〈圖三八〉

● 目前作為文物流傳下來的石刻、木雕、版畫或壁畫作品中，有觀音三十二變相嗎？

有。主要在木版畫上，早期的是在宋代的木版畫上。明代有許多觀音刻經，都是帶白描圖的。《觀音普門品》都是上圖下文。還有一種，將各觀音樣式歸納為三十三觀音，但是石雕上專門刻三十三觀音還較少見。雖然佛經上說有三十三觀音，可是在石雕上很難表現出來。此如說青頸觀音，脖子是青的，是因為救別人，代替別人喝毒藥，所以脖子是青的，但這在雕刻上表現不出來。唐以前的觀音，都是一手拿蓮花，一手提個淨瓶。唐朝開始出現一條腿翹著，像坐在岩石上一樣，樣子像在休息，叫普陀觀音或南海觀音，這在晚唐五代敦煌藏經洞裡發現的帛畫上已經有了，宋代最喜歡這種樣式的觀音。〈圖三九〉

● 彌勒像也是中國人較為尊崇的，祂的造型也比較複雜，認清祂有什麼竅門嗎？

圖 36　金銅佛坐像（右圖）
高 40cm　北魏太和元年（477 年）　東京個人收藏
圖 37　觀音菩薩半跏坐像（左頁圖）
木雕　高 77.5cm　明洪武十八年（1385 年）　紐約大都會博物館

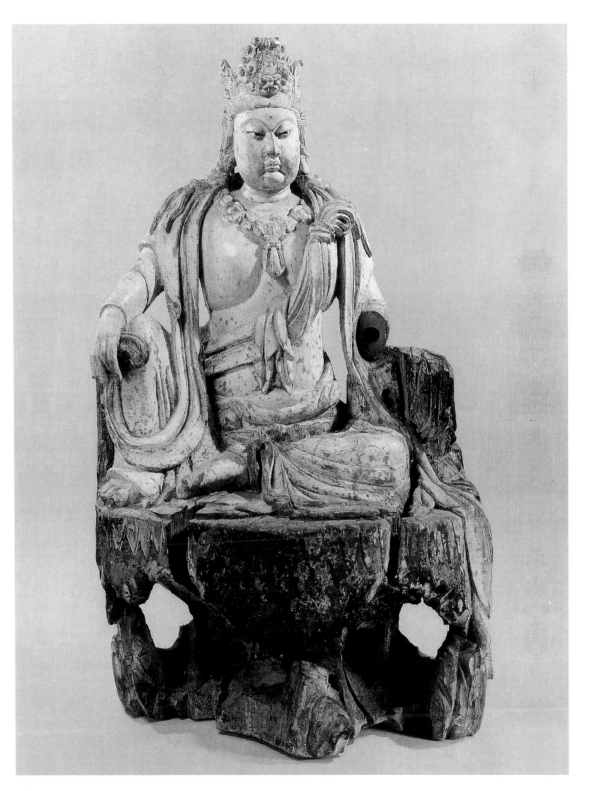

彌勒的情況是較複雜些，祂在犍陀羅、印度和中國（北魏一直到隋以前）多呈菩薩裝束。因彌勒是未來世界的佛，在石窟上或者石碑造像上經常是位於上方，現時身份還是菩薩，姿態有思惟坐姿（一條腿搭在另一條腿上，右于支腮思惟狀）〈圖四〇‧四一〉、交腳坐姿、善跏趺坐姿（雙腿下垂，坐在椅子上，稱倚坐像）。隋唐時對彌勒信仰趨熟，又宣揚武則天即彌勒化身，故彌勒多以佛裝束出現，但祂畢竟是候補佛，一般多以倚坐樣式為標準像。造像常表現祂倚坐在兜率天宮寶座上等待在龍華樹下成佛，三會說聖法（見《彌勒下生經》）。

● 菩薩相的彌勒在唐代還有嗎？

菩薩相的彌勒在唐代即消失罕見了，五代（十世紀中葉）後梁時有個瘋和尚整天提個破口袋自稱彌勒下世，死後人們也塑他的像，即布袋和尚，俗稱大肚彌勒，這是中國的彌勒。

● 藏傳佛教對彌勒崇信如何？

藏傳佛教對彌勒極為尊崇，一些大寺院必有大型的彌勒倚坐像或站立像即彌勒，敦煌石窟中也有彌勒大像。漢傳寺院目前可見的多為明清造像，早期的大彌勒幾乎不見，除三佛並坐時有佛裝彌勒外，一般都以布袋和尚代替彌勒了。

● 藏傳佛教也崇信布袋和尚嗎？

也崇信。祂大腹便便的福泰相和印度的財神庫毘羅形象極為相似，所以日本也有學者以為祂應和庫毘羅的形象有些什麼淵源關係，但也僅僅是推測而已。庫毘羅像是公元一、二世紀秣菟羅石雕上的題材，為何不見於我國北魏

圖 38　觀音立像（右圖）
尼泊爾　12 世紀
圖 39　金銅觀音像（左頁圖）
浙江省金華市萬佛塔塔基出土　高 49.8cm　五代

和隋唐時，卻隔了一千多年後又以大肚彌勒形象出現呢？琢磨起來也挺有意思。

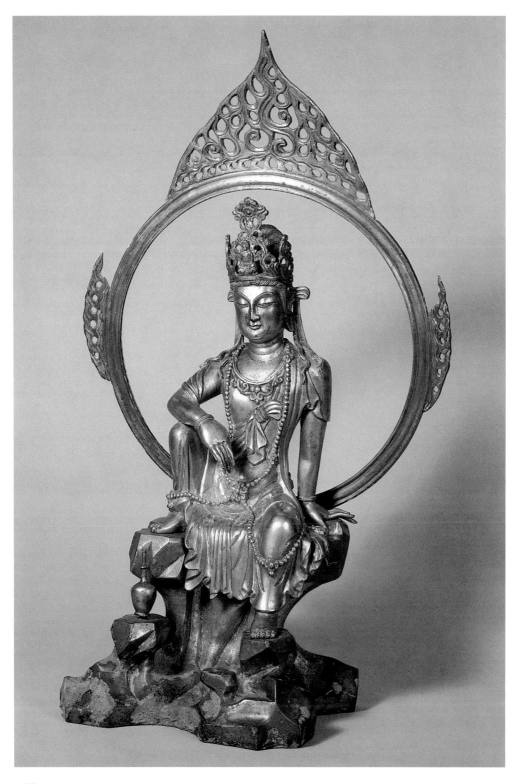

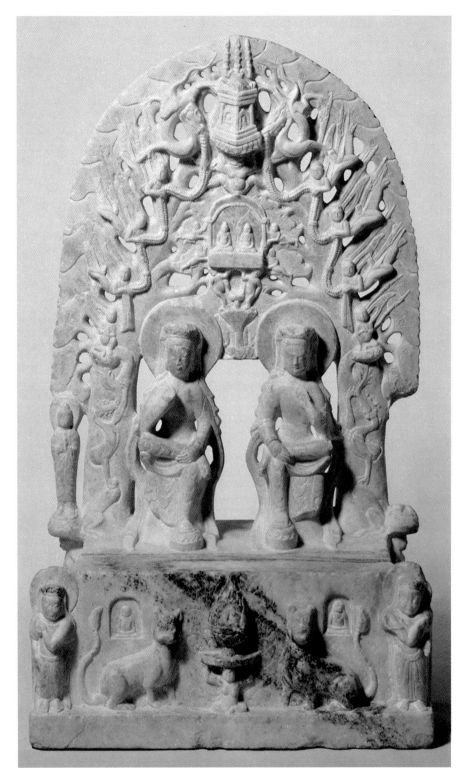

圖40　樹下菩薩半
跏思惟像（左頁圖）
白大理石　高33cm
北齊（6世紀）　華
盛頓佛利爾美術館
圖41　石造雙彌勒
半跏像（右圖）
白大理石　高95.4
cm　北齊河清4年
（565年）　華盛頓
弗利爾美術館

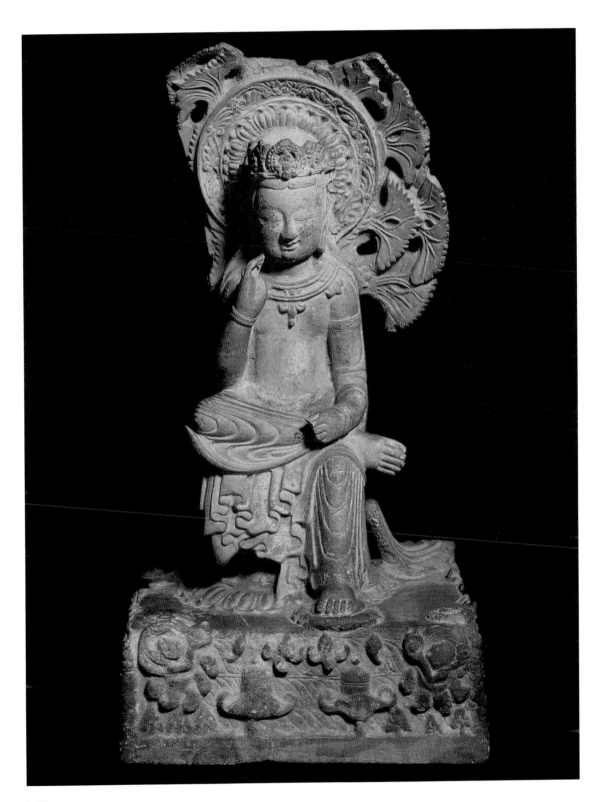

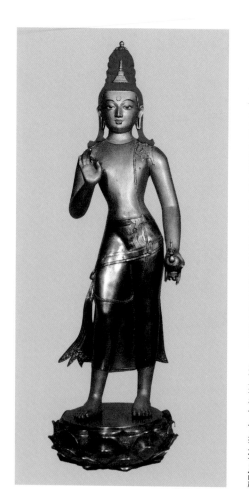

浙江杭州靈隱寺有個大肚佛，挺招人喜歡的。

那是布袋和尚，是宋代的。

● 歷史上有一些農民起義是借用彌勒來號召起義，這是為什麼？

這是打著彌勒下世的幌子來號召起義，因為彌勒一下世，就要改朝換代了，世界就得救了嘛！

● 還有其它佛像是菩薩裝的嗎？

有。釋迦太子在沒成佛前裝束是菩薩形的。在北朝造像上常見樹下思惟像，一般多是釋迦太子像。但在造像碑或石窟最上方的樹下思惟像往往多是思惟彌勒像。藏傳佛教中思惟像所見較少，彌勒多取倚坐像。

另外，阿彌陀佛前面談到三佛並坐時，禪定印呈如來相，在漢傳佛教造像中阿彌陀佛沒有菩薩相的，但藏傳佛教造像中阿彌陀佛在三佛並坐以外多呈菩薩相，按梵文的阿彌陀有無量光和無量壽兩種意思，結果藏傳佛教據此將

圖 42　彌勒菩薩（上圖）

鑄像，金箔青銅製　17 世紀　烏蘭巴托市甘坦杜古吉林寺

圖 43　彌勒菩薩（左頁圖）

中國　18 世紀中期　聖彼得堡艾米塔吉美術館

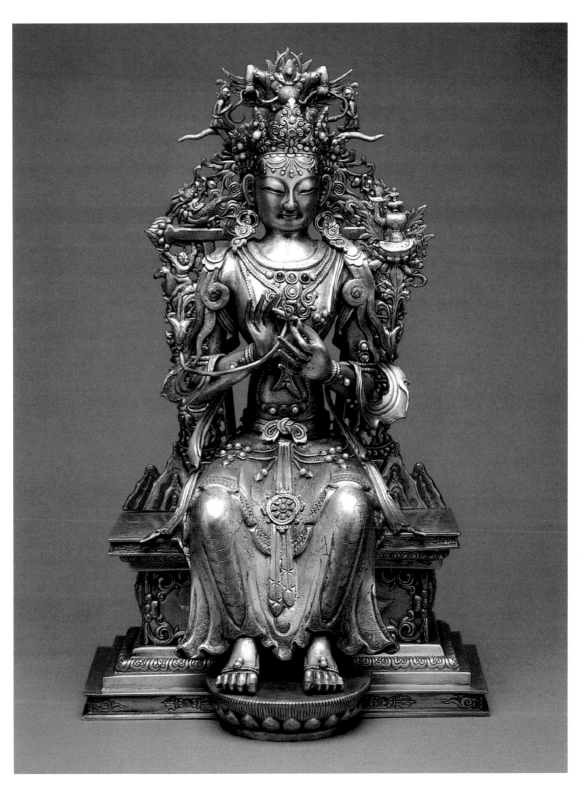

此佛造成了兩尊，稱為無量壽佛（或長壽佛）和無量光佛，又最尊崇長壽佛，冷落了無量光佛。長壽佛呈菩薩相，上身暗紅色，雙手捧寶瓶趺坐。無量光佛教造像和無量壽佛大致相同，身金黃色，手中有時沒有托物，作禪定手印。

● 在菩薩中還有文殊菩薩和普賢菩薩，他們各有什麼特徵？

文殊是司智慧的，所以騎在綠獅子上，左肩上有經書，右手舉寶劍。普賢菩薩騎白象。〈圖四四・四五〉

● 請介紹一下天部的諸神。

常見的有四大天王、梵天、帝釋、摩利支天。

● 四大天王是中國人比較熟悉的，寺廟裡的天王殿中常有供奉，一般人進了這個殿，多少有點恐怖感。

不論漢傳或藏傳佛教，四天王是不可缺少的，四天王的形象在中國石窟中也是唐以後才逐漸定型化，藏傳佛教的四天王造型深受漢式影響，著漢式盔甲，面相多呈西域的深目高鼻多鬚的壯士形，所持法器，漢藏天王也多大同小異。明清造型中：

持國天王　　白　　琵琶　護持東方

增長天王　　黑　　寶劍　護持南方

廣目天王　　紅　　絹索　護持西方〈圖四六〉

多聞天王　黃（綠）寶幢　護持北方

但在這四天王中，信奉者對多聞天王（毘沙門天）更為尊崇〈圖四七〉，因祂又是財寶之神，故往往另提出來單獨供奉，藏傳佛教的多聞天造型上持傘，騎獅、身色黃，手中抱鼠，鼠口中吐寶珠，喻財寶，鼠與財寶的關係起源甚古，又有解兵圍的功勞。《大唐西域記》卷十二「瞿薩旦那國六鼠壞墳

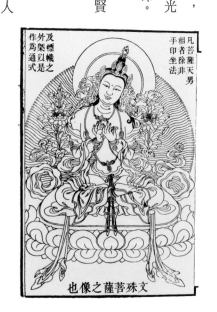

圖 44　藏傳佛教文殊菩薩（右圖）

圖 45　文殊菩薩（左頁圖）

高 31.4cm，座徑 23.4×10.3cm　清代

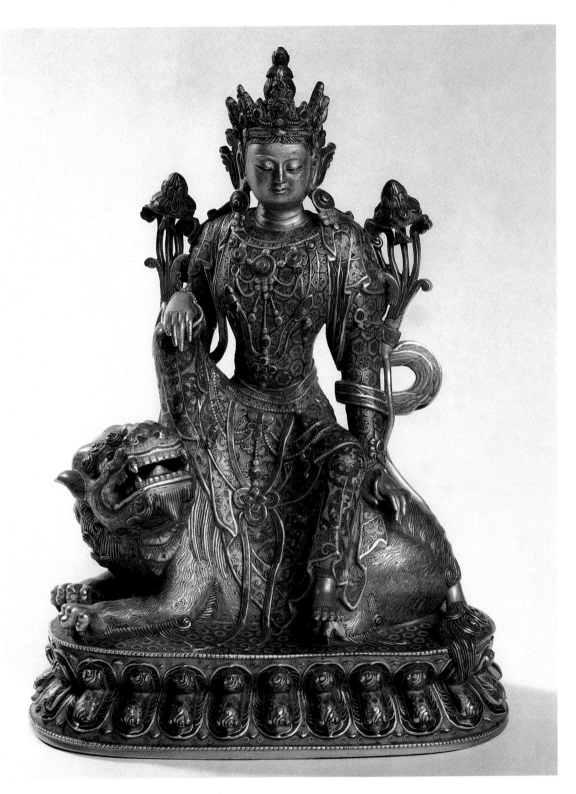

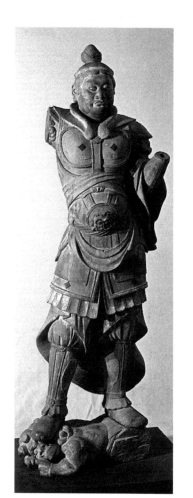

傳說」中已有其故事，又《宋高僧傳》也記唐密教大師不空作法解吐蕃兵圍西涼，有成群金鼠出現咬斷敵軍營壘弓弦故事。《敦煌研究》上有一篇文章，專門談毘沙門天和西域的關係。所以耗子（老鼠）圖樣通過什麼途徑進入西藏，而且成了財神的一個特徵，是很有意思的事。

與毘沙門天的造型和神格近似的，是西藏佛教中的財神，造型為祖腹的胖漢，嘴上有上翹的小鬍鬚，手中托一碩鼠，鼠口中吐珠，藏語稱為「贊布祿」，漢譯叫布祿金剛，實際上是古印度稱為「庫毘羅」的財神在藏傳造像的表現，財神有多種造型和身色，有騎龍、騎狗等等，以黃色身相的胖漢稱為黃財神的最受尊崇。〈圖四八〉

古印度的財神庫毘羅在漢傳佛教中表現並不明顯，大概和布袋和尚有些關連，但在藏傳造像裡得到了充分發揮，衍變出多種造型，也是很有趣的現象。〈圖四九〉

● 藏傳佛教中還有其它的天部諸神嗎？

常見的天部諸神還有吉祥天女，騎騾。大梵天騎鵝、大自在天騎牛等等。

圖46　廣目天王（左頁圖）
西藏　鎏金鑲寶石　高71cm　十五世紀　基美博物館
圖47　毘沙門天像（上圖）
木造彩色　高168.5cm　日本鎌倉時代前期

70

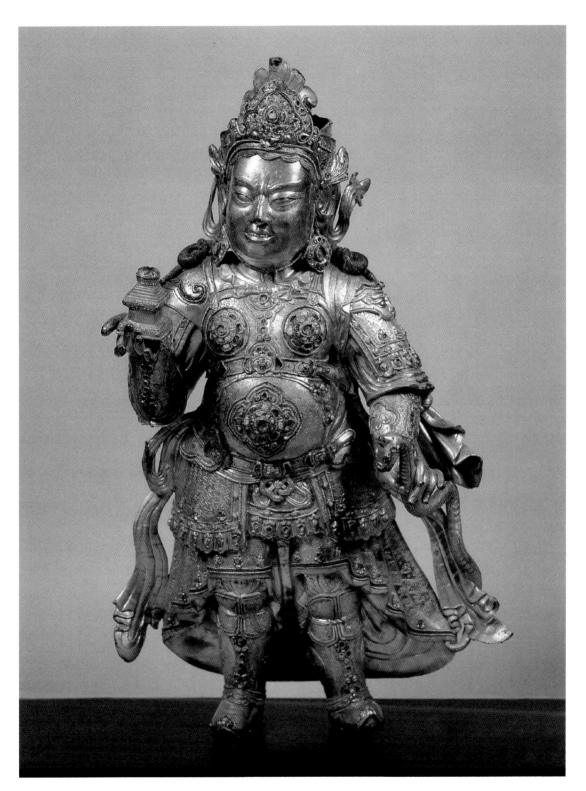

有些解說可詳見我寫的《喇嘛廟—佛的世界》，幾句話說不清楚。摩利支天騎豬或乘七頭豬所拉的車。迦樓羅是金翅鳥，專門吃龍，在造像光背上常可見到。〈圖五〇〉

● 藏傳佛教有一些忿怒神像，包括內容也很多，大概有幾種？

例如明王，祂是密教的產物，所謂持明使者，是奉持佛的真意（真言、明言、明咒）來摧伏各種外敵的使者。常見的有大威德明王、馬頭明王、孔雀明王、不動明王等等。

明王是摧伏外敵的，所以形象上都呈忿怒相，造型怪誕，牛頭馬面的，但都有固定的儀軌和畫法，也仍有規律辨認，不是想怎麼畫就怎麼畫的。

● 請你附帶說明一下藏傳佛教密宗忿怒神像的理論。

密教認為，佛、菩薩可以呈現三種身，即自性身、正法輪身、教令輪身，在造型上自性身和正法輪身是表情寧靜、肢體正常的，所以也稱為寂靜相。教令輪身則是佛、菩薩為嚇退外敵，所以現有忿怒形象，也稱為忿怒相。

例如大威德金剛〈圖五一〉即是阿彌陀佛變化的忿怒相，馬頭明王是觀音菩薩化現而來的等等。俗話說也是一手硬，一手軟，對付外敵和愚頑不開的無明，就得來硬的。

● 還有其它的神像嗎？

還有些忿怒神像不能稱明王，但也呈忿怒相，如吉祥天母、大黑天（摩訶迦羅）、閻魔王（卻爾吉）、獅面佛母等等。〈圖五二〉

由於西藏佛教密宗的理論較為龐雜深奧，各教派所傳儀軌和樣式也不盡一致，這些忿怒形的神像多是嚇退外敵、護持佛法的，所以統稱為護法神像亦可，當然能辨識出名字的，解說明確最好。

圖 49　西藏黃財神

藏傳佛教中還有一種歡喜佛，你能介紹一下它的來源嗎？

　　歡喜佛是藏傳佛教密宗的獨特現象，即雙身佛像，俗稱為歡喜佛。由於西藏密宗受印度教的性力派影響。以男女雙身大樂以為成佛的途徑，稱為雙修法，男女雙身像藏語稱為雅布·尤姆，俗稱即父母佛。女尊稱為佛母、明妃、空行母。各種佛、菩薩多數都可以是雙身的，在學術上統稱雙身像較妥。也有些造像從來都是以雙身形像出現的，如喜金剛、密集金剛、勝樂金剛等等，但雙身像不一定都呈忿怒相，有的表情很為愉悅。〈圖五二〉

圖 48　庫毘羅（財神）　印度
秣菟羅石雕　高 96cm　2 世紀

● 比丘相中內容也很多，有羅漢、祖師等，中國人對羅漢挺喜歡的，羅漢像的相貌也各異，那什麼叫羅漢呢？

所謂比丘相即僧人形象，如羅漢，即是修得了羅漢果位的修道者，有十六、十八、五百羅漢〈圖五四〉，內中多數是印度人，有的在歷史上實有其人，五代貫休和尚（禪月大師）所畫的羅漢像都是凹目高鼻的梵僧，最受西藏佛教歡迎。

釋迦佛的兩大弟子阿難、迦葉也是羅漢級別，但北朝石窟裡只多出現此二人像，唐代龍門石窟看經洞內較早出現了成組的羅漢浮雕像，其影響到朝鮮半島，慶州吐含山石窟內也出現了成組羅漢浮雕像（八世紀），杭州煙霞洞石窟裡有五代（十世紀）的十八羅漢石雕像。〈圖五五〉

西藏佛教裡的羅漢也多穿漢式僧裝，看來受內地影響較大。

● 祖師有幾種？各有什麼特點？

祖師，常見的有蓮華生、宗喀巴、密勒日巴、班禪、達賴等，他們屬於菩提道部的祖師。〈圖五六〉

還有那些所謂得了大成就（即修密法得道）的祖師，多為鬍髮不整，表情怪誕的裸身形，至今在印度仍可見到的瑜伽術士即多呈此相貌，這些統稱為秘密部的祖師。〈圖五七〉

此外西藏佛像中還有許多不知名的祖師造像，銅像尺寸不大，但極為寫實生動，造型手法實不亞西方雕塑，有的無銘文，雖不詳其人，但肯定是和本人很像的。〈圖五八〉

不管是漢式僧裝還是藏式僧裝，比丘造像有一些是歷史上實有其人的。地藏菩薩是僧人形，禿髮，手持錫杖。

圖 50　北京五塔寺
券門上的金翅鳥
（右圖）　明代
圖 51　銅鎏金大威
德金剛　金銅雕
（左頁圖）清代
河北避暑山莊普樂
寺

台北市 100 重慶南路一段 147 號 6 樓

藝術家雜誌社　收

市
縣　　鄉鎮
　　市區

姓名：

　　　路
街　　段巷弄號樓

電話：

人生因藝術而豐富，藝術因人生而發光

藝術家書友回函卡

感謝您購買本書，這一小張回函卡將建立起您與本社之間的橋樑。您的意見是本社未來出版更多好書的參考，及提供您最新出版資訊和各項服務的依據。為了加強對您的服務，請將此卡傳真（02）3317096．3932012或郵寄擲回本社（免貼郵票）。

您購買的書名：＿＿＿＿＿＿＿＿＿＿＿＿　叢書代碼：＿＿＿＿＿

購買書店：＿＿＿＿＿　市（縣）＿＿＿＿＿＿＿＿＿　書店

姓名：＿＿＿＿＿＿＿＿＿　性別：1.□男　2.□女

年齡：　1.□20歲以下　2.□20歲～25歲　3.□25歲～30歲
　　　　4.□30歲～35歲　5.□35歲～50歲　6.□50歲以上

學歷：　1.□高中以下（含高中）　2.□大專　3.□大專以上

職業：　1.□學生　2.□資訊業　3.□工　4.□商　5.□服務業
　　　　6.□軍警公教　7.□自由業　8.□其它

您從何處得知本書：
　　　　1.□逛書店　2.□報紙雜誌報導　3.□廣告書訊
　　　　4.□親友介紹　5.□其它

購買理由：
　　　　1.□作者知名度　2.□封面吸引　3.□價格合理
　　　　4.□書名吸引　5.□朋友推薦　6.□其它

對本書意見（請填代號1.滿意　2.尚可　3.再改進）

內容＿＿＿＿＿　封面＿＿＿＿＿　編排＿＿＿＿＿　紙張印刷＿＿＿＿＿

建議：＿＿＿＿＿＿＿＿＿＿＿＿＿＿＿＿＿＿＿＿＿＿＿＿＿＿＿

您對本社叢書：1.□經常買　2.□偶而買　3.□初次購買

您是藝術家雜誌：

1.□目前訂戶　2.□曾經訂戶　3.□曾零買　4.□非讀者

您希望本社能出版哪一類的美術書籍？

通訊處：

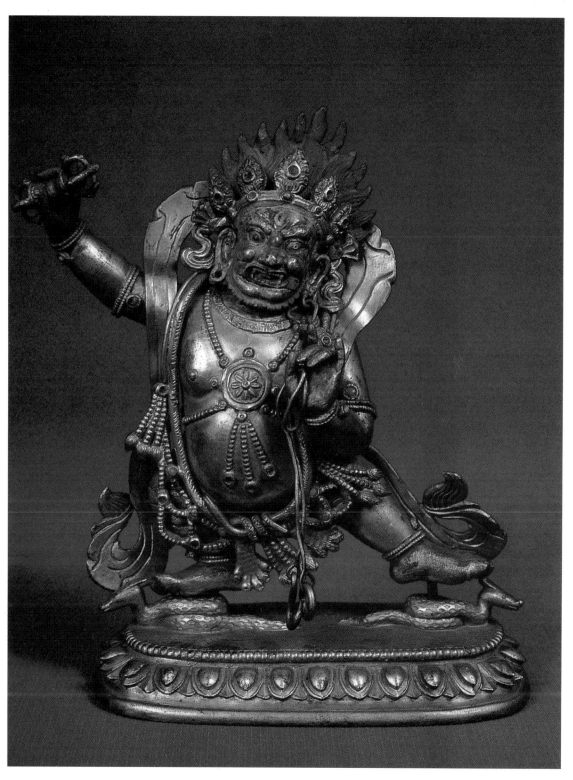

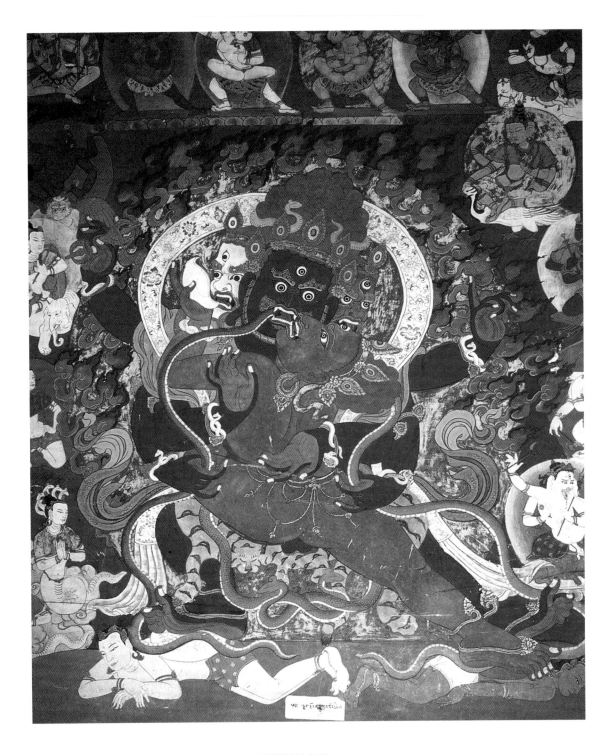

圖 52　閻魔王（左頁圖）　唐卡　高 61cm　西藏哲蚌寺藏

圖 53　雙身大輪金剛（上圖）　內蒙美岱召壁畫　清代

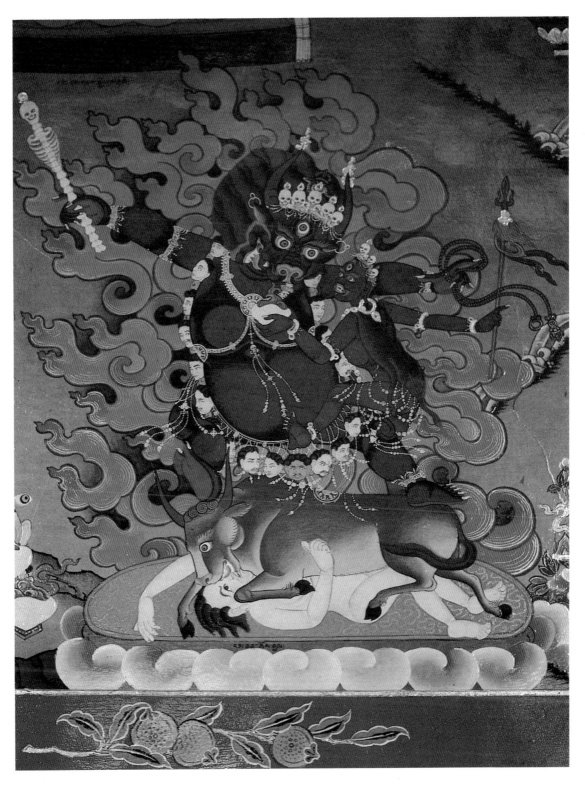

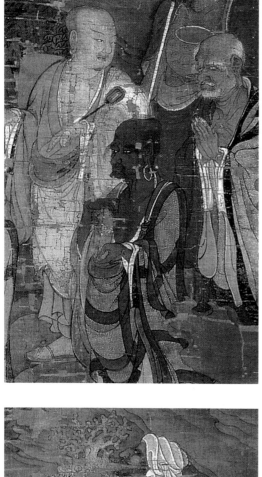

● 藏傳佛教還有一些神怪，挺難辨認的。

藏傳佛教裡的神怪很多，如羅睺星、墓葬主等等，還有許多種吉祥動物等，可具體辨認。〈圖五九〉

● 最後一種為人間相，即世俗人的諸形象，供養人等，比較容易明白，請你將以上所說的佛像類別做個小結，以便掌握。

總之，在文物鑑定各造像定名時，除常見的造像外，有些一時辨不出名稱也是正常的。尤其是藏傳佛教，形象龐雜，譯名不一，不可能都詳盡地叫出名稱。但是，造像的神格和階次是可以從造型上反映出來的，不能佛、菩薩、羅漢等不分，亂稱呼一氣，這樣會降低了我們的研究水準。況且偽作也經常是佛、菩薩不分，盲目製作，這也是辨偽的重要依據之一。

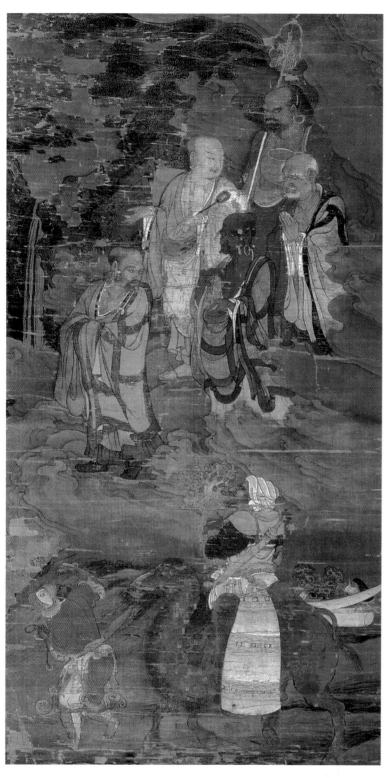

圖 54　五百羅漢圖（部分）
（左圖）
周季常　絹本著色　111.5×
53.1cm　南宋（1178年）
美國波士頓美術館
圖 54-1　五百羅漢圖（局部
特寫）（右頁上圖）
圖 54-2　五百羅漢圖（局部
特寫）（右頁下圖）

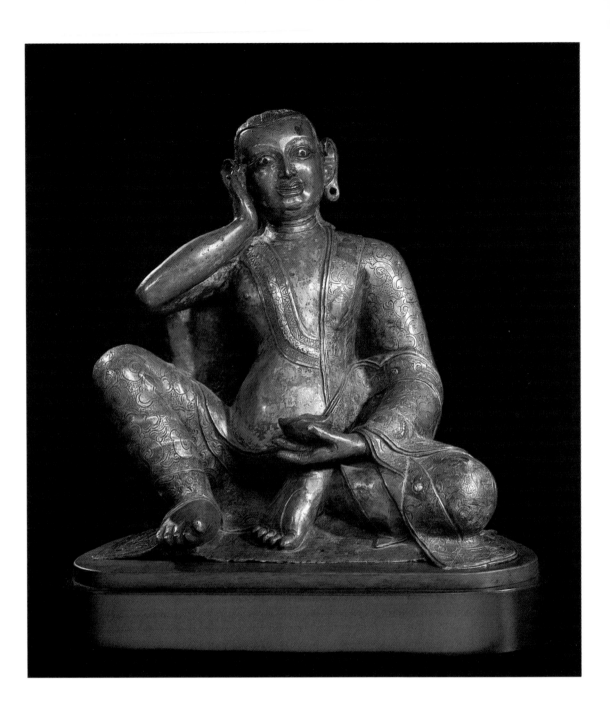

圖 56　密勒日巴　鎏金銅　西藏　15 世紀

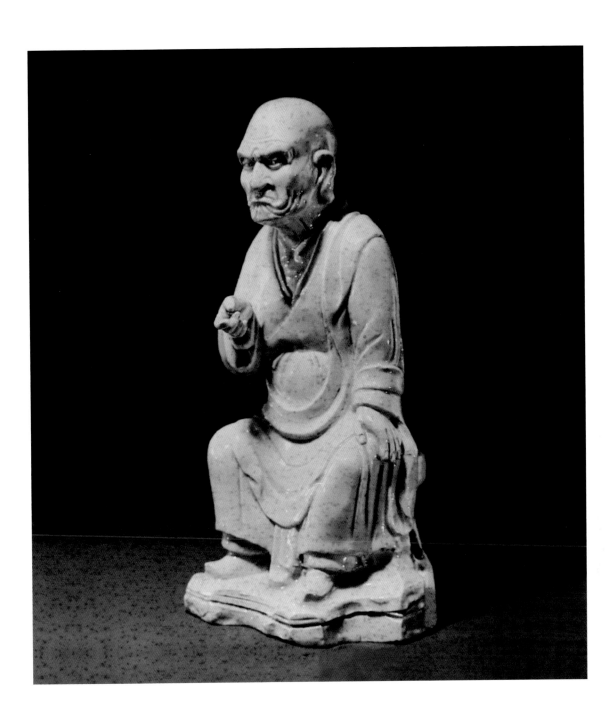

圖 55　白瓷羅漢像　　遼代

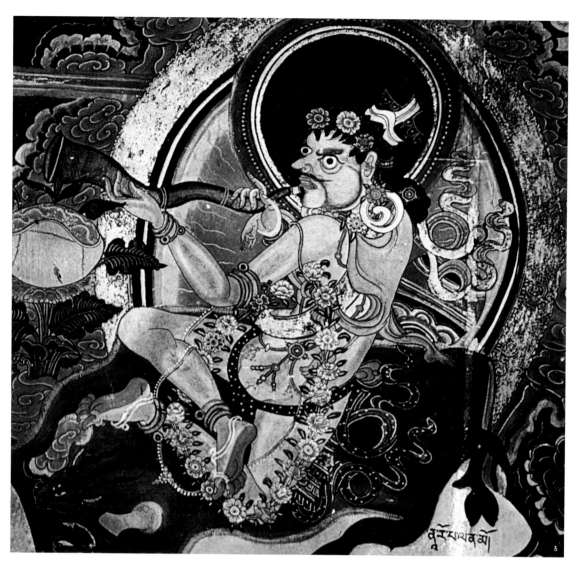

圖 57　得大成就者（那羅巴祖師）（上圖）
圖 58　祖師像（達賴五世洛桑嘉措）（下圖）　西藏
銅雕　明代　洛茲美術館

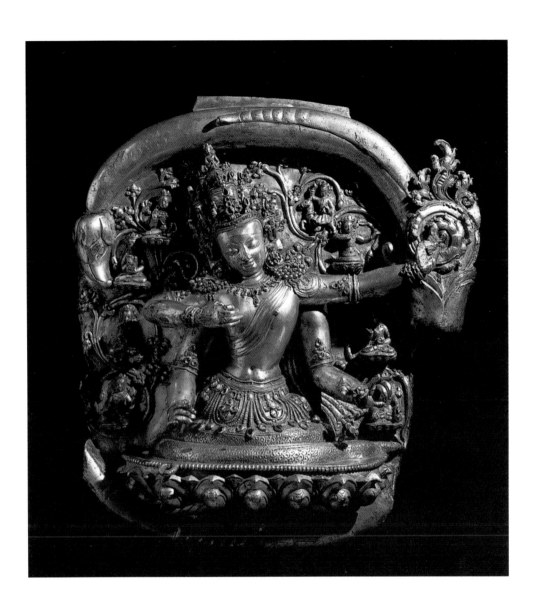

圖 59　羅睺星　西藏中部　鎏金銅　14 世紀後半葉—15 世紀前期

● 佛教有三大傳布系統，請加以解釋。

討探佛教文物，我們應當了解佛教的三大傳布系統，也就是最初佛教主要是以三大語系進行傳播的。南傳佛教以巴利語傳播，主要流行於東南亞的斯里蘭卡、緬甸、泰國、柬埔寨、老撾（寮國）和我國的雲南傣族地區。藏傳佛教，以藏語來記載佛經、傳布佛教，主要流行於我國西藏、青海、蒙古地區，以藏族、蒙族等信教徒為主，國外則有與我國接壤的尼泊爾和印度的一部分也信奉藏傳佛教。漢傳佛教，自然是以漢語來傳布佛教，以中國大陸和日本、朝鮮半島為主要流布地區。

● 藏傳佛教和南傳佛教在造像上有什麼不同嗎？

藏傳佛教文物的歷史悠久，佛教文物數量很多，造型樣式也奇異多樣〈圖六○〉。南傳佛教文物相對來說數量較少，分布的範圍也較窄，造型上樣式種類較為單純，但也別具風格，也應加以重視。特別是南傳佛教文物少有人研究，更有待於填補空白。

【犍陀羅佛教造像藝術的發展】

● 佛像最早是從那裡開始造的？

我們在探討佛教造像，必須要追溯一下佛像的起源，不論佛像因地域和時代差異呈現怎麼的變化，也不能脫離佛教造像的基本造型模式，否則就不能稱為佛教造像了。造像學上有兩大造像系統，即通稱的犍陀羅造像藝術和秣菟羅造像藝術。

犍陀羅是古代地區名，位置在今巴基斯坦和印度西北部一帶，《大唐西域

圖 60　藏傳阿彌陀佛像（右圖）　西藏中部　14 世紀
圖 61-1　雙神變像（犍陀羅造像）（左頁圖）
5 世紀　片岩　高 81cm　巴黎基美美術館藏

記》中稱為犍陀羅。從造像分布地域分析，學術上一般認為東南可到旦叉始羅，西北到艾爾達姆，西到巴爾赫和巴米揚，東到斯瓦特河谷，中心在布魯

沙布羅（今巴基斯坦白河瓦）。上世紀末開始正式在犍陀羅進行考古發掘，至今已一百年，學術上將這一地區發現的帶有希臘藝術因素的佛教造像，稱為犍陀羅造像。〈圖六一〉

● 為什麼這個地區的造像帶有希臘藝術因素，有什麼歷史淵源嗎？

這要從公元前三三二年希臘的馬其頓王亞歷山大率軍侵入過這一地區說起，在其所到之處的中亞、西亞以及印度，希臘人建立了許多大大小小的希臘化邦國。亞歷山大在這些地區征戰了一、二年即回軍並死於途中，但後繼者仍是希臘裔的將領塞琉西一世。以後希臘裔的巴克特里亞（Bactria）總督狄奧多特起兵反叛塞琉西帝國，於公元前二五○年建立了巴克特里亞，中國《漢書》稱為大夏。大夏的諸王也均推行希臘化政策，使這一地區深受希臘文化影響。公元前一三九年，居於東北方的大月氏人南下滅大夏。大月氏人起先世居敦煌一帶，受匈奴威脅西遷，但大夏是否被滅於從敦煌西南而下的大月氏人的一支，還不能肯定。大月氏的五翕侯之一──貴霜翕侯就卻，於公元一世紀半統一了五翕侯，建立了貴霜王國，到迦膩色迦王時（一二○─一六二左右）遷都白沙瓦，國力強盛，疆域廣闊。

迦膩色迦王熱心提倡佛教，舉行了第四次佛典集結，大乘佛教首先在這裡興起，犍陀羅成為西北印度佛教中心，在原大夏的希臘文化基礎上，產生了著名的犍陀羅佛教藝術。

二世紀時，貴霜帝國分製，五世紀時吠吠人（白匈奴）入侵，貴霜帝國滅亡。據近年來的研究，出自中亞伊朗系的游牧民族貴霜人（是否能等同於大月氏人亦有待研究）對犍陀羅藝術的成立和發展具有重要影響力。〈圖六二〉

● 犍陀羅造像有幾種質地？貴霜時代佛教雕刻中心在那裡？

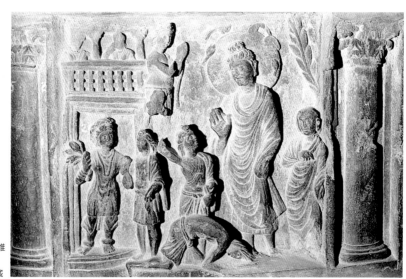

圖 60-2 犍陀羅浮雕
2-3 世紀
拉合爾中央博物館藏

86

圖 61　彌勒菩薩立像　犍陀羅　片岩　高 94.8cm　2 世紀　大英博物館

犍陀羅造像以石雕為主流，也有銅鑄和粘土造像。犍陀羅藝術可以說是印度佛教和希臘、羅馬的雕刻結合而產生的。貴霜時代佛教雕刻的兩大中心地，是犍陀羅和印度中北部的馬土臘（《大唐西域記》稱為秣菟羅）。

那就是說，印度佛教和希臘、羅馬的雕刻相結合，產生了犍陀羅佛教藝術，印度人和希臘人在雕刻觀念上又有什麼不同？

印度的雕刻起源甚早，在佛教興起之前，即有婆羅門教和與佛教大致同時興起的耆那教，以及印度原始崇拜的男女藥叉雕像。當佛教興起後，佛教內容的雕刻也應需製作了，但在印度本土地區人們的觀念裡，釋迦牟尼（釋迦族的聖者），已經成了佛並入涅槃，就永遠不再轉世輪迴，進入不生不死的最高境界了，因此祂的形象是不能直接出現在畫面上的。我們看到早期的印度山廳大塔（公元前一世紀）石欄塔門上的浮雕，和巴爾胡特塔的石欄板上，都有眾多的佛教故事浮雕，人物眾多，題材豐富，但只是不能直接出現佛陀形象；一般用蓮花（喻誕生）、菩提樹（喻修道）、法輪（喻說法）、寶座（喻降魔）、娑羅雙樹（喻涅槃）等等來暗喻佛陀的事跡和存在。

但希臘人的觀念則不同，他們認為人和神是同形同性的，希臘神話中的天國英雄和女神和人世的形象是一致的。在這種觀念上，犍陀羅的工匠們是最早把佛陀的形象直接表現在雕刻上的人。〈圖六三〉

相對於犍陀羅的藝術家來說，佛教是從印度傳布而來的宗教，在沒有範本可供借鑒的情況下，藝術家耳濡目染的仍是希臘式的風土建築、衣著，以及傳統的希臘人物造型。雖然他們也努力遵循著佛經記載來刻畫，但作品無論如何也是希臘風格的。一般認為，直接出現佛陀的雕刻形象應是公元二世紀前後，是犍陀羅地區的希臘人後裔工匠最早按照他們的理念創造出了佛陀的

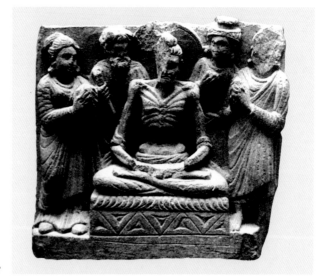

圖62　金銅菩薩立像（左頁圖）
高 33.3cm　日本京都藤井齊成會有鄰館　據傳發現於中國，為帶有濃厚犍陀羅風格的佛立像。
圖63　苦行像（右圖）
犍陀羅石雕　2-3 世紀　大英博物館

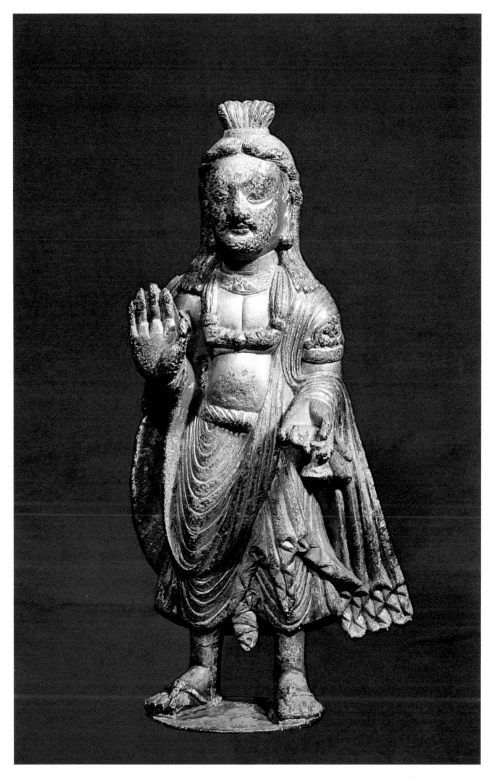

形象。

● 佛陀的形象按佛經描述，有所謂三十二相，八十種好，請詳細介紹一下。

所謂三十二相、八十種好，即三十二種特異的完美無暇的體膚特徵，這些特徵是常人不具備的、帶有靈異色彩的；而八十種好，較之三十二相更具體細緻。例如，三十二相中第五相所謂縵網相，即手足之間有蹼，猶如水禽掌，此相在石雕上可清楚地表現出來，在我國北魏早期的大型鎏金銅像上也可看到。第二相的足下二輪相，即足心有法輪圖案，也有表現在手掌上的。第三十一相的眉間白毫相，即兩眉之間有右旋的長毫，一般製作成痣形。第三十二相頂髻相，佛髮卷成螺狀右旋，頂上隆起肉髻。三十二相諸經略有出入（見《方廣大莊嚴經》）。八十種好即「八十種隨形好」、「八十種微妙種好」或「八十種小相」，這些微妙的好，如：鼻樑修長，不見鼻孔，眉如初月，耳大垂輪等等。〈圖六四〉

但實際上以上這些相好，有許多在表達不出來的、上述的諸項，算是能訴之視覺的。從佛陀形像在二世紀左右才首次由犍陀羅的藝匠製作推測，這些描述佛陀相好的佛經的出現也應該較晚，不可能早於二世紀。

● 犍陀羅造像在佛教造像上影響很大，佛陀造像主要特徵是什麼？

佛陀多著通肩式的大衣（少數也有祖右肩式大衣），好像是古代希臘披長袍的聖者或英雄，大衣的褶紋起伏很大，立體感很強，衣紋走向從右上往左下傾斜，其實所謂大衣也不過是一塊大厚布披搭於身上而已，因此佛陀的左手總是習慣性地抓扶著大衣的一角。

雖然犍陀羅和秣菟羅的藝匠們都共同遵循著佛經的相好規定，而製作佛陀像，但風格上卻截然異趣。

佛的頭髮並不是如佛經所說呈螺髮右旋狀，而是呈水波狀或渦卷狀（從中亦可窺知，描述三十二相的佛經是產生於印度本土），水波狀的頭髮仍是希

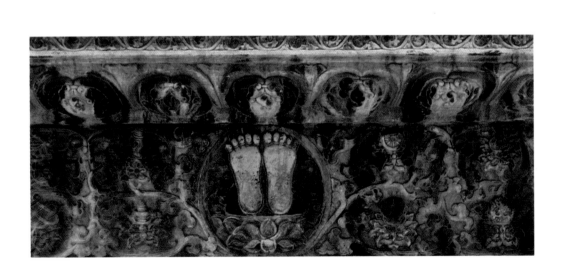

臘式的。鼻樑與額頭成一直線，凹目高鼻，蓄有兩撇小鬍鬚，是所謂歐洲雅利安人面型。〈圖六五〉

圖 64　佛足石（右頁圖）　北京五塔寺浮雕
圖 65　據傳發現於中國的犍陀羅風格的佛坐像（上圖）　4 世紀　美國佛格美術館

- 犍陀羅造像中的菩薩像有些什麼明顯的特徵？

菩薩穿裙，袒上身，所謂裙也不過是扎束於腰間的一塊厚布，腰間纏挽成腰帶狀，上身往往搭裹一條布，從左肩搭於右手上。項部飾有頸圈、項鏈、瓔珞等物，體型健壯，姿態有力，好像年輕的武士。

菩薩的臉相和佛陀沒有什麼區別，但頭髮更為濃密，髮型翻卷極為自由浪漫，為束扎頭髮，頭髮正中有方形飾物和大髮結，束髮的帶子即寶繒（繒帶）為腦後結為四根，在頭兩側飄揚，像蝴蝶飛舞，耳朵上有耳飾。

菩薩可根據具體造型樣式分析，可以是釋迦成佛前的形象或彌勒菩薩、觀音菩薩等。

- 犍陀羅造像都有哪些題材？

佛傳和本生故事是當時極受歡迎的題材，我們熟知的入胎、悟道出家、降魔、說法、涅槃等等所謂八相之道，還有許多佛經故事都能在石雕上看到。

- 犍陀羅造像雕刻特別精細，立體感特別強，石料產於什麼地方？

石質多數是本地區所產的青冷色的岩石，石質細密，適於雕刻。

- 我國的佛像雕刻是不是也受犍陀羅藝術的影響？

貴霜王國的領土包括今天的阿富汗、巴基斯坦、克什米爾地區和印度北部及中印度一部分。迦膩色迦王曾一度發兵攻占和闐、疏勒、葉爾羌等地，直

佛陀、菩薩像一般有同心圓形光背，下為四方形台座，台座四周刻供養人，或左右為二獅子，中間置水瓶花葉。這種方台座的樣式成為佛像的基本構圖。

我國十六國時期和北魏的台座即沿襲這種樣式。

- 犍陀羅佛教造像單尊的較為單純，一般為佛陀像、出家前的釋迦太子像、彌勒菩薩、思惟菩薩像等。成組的故事性石雕題材則充滿了戲劇性，各種佛傳和本生故事是當時極受歡迎的題材

圖67　菩薩頭部像　5-6世紀　喀布爾美術館

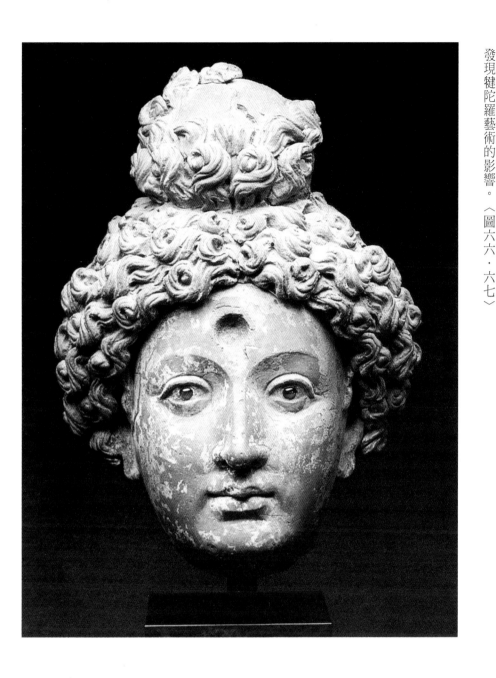

到三世紀才退出塔里木盆地，所以犍陀羅藝術也影響到了我國的新疆地區，目前發現的新疆地區石窟壁畫和出土的六至七世紀的泥塑佛像上，可清楚地看到犍陀羅藝術的影響。另外早期河西地區的石窟和大同雲岡的石窟，都能發現犍陀羅藝術的影響。〈圖六六・六七〉

圖 66　菩薩頭部
阿富汗出土　泥塑　3-4 世紀　美國大都會博物館

【秣菟羅佛教造像藝術的發展】

● 造像學上另一造像系統秣菟羅造像，起源於何地，時代上有什麼區分？

貴霜時代的秣菟羅造像有什麼特點？

秣菟羅造像藝術有貴霜時代和笈多時代之分，各自有不同的特徵。首先看貴霜時代的秣菟羅造像。秣菟羅位於印度德里南一五○公里的朱木拿河岸，即印度中部地區，它曾經是貴霜王國的三處都邸之一，所以也深受希臘文化影響。這一帶盛產橘紅色砂岩，除雕刻佛像外還雕刻印度教和耆那教神像。

秣菟羅的雕刻傳統悠久，在佛教興起之前即是雕刻的產地，曾大量製作印度民間喜愛的代表豐饒幸福的藥叉女神，至今可見一至二世紀的作品。

秣菟羅早期也遵循著不表現佛陀的傳統，當犍陀羅造像佛陀像直接登場的風習傳播到秣菟羅後，此地也開始製作佛陀像。秣菟羅地區的文化也有希臘文化的影響，犍陀羅的造像風格也時隱時現。但這裡印度本土文化傳統濃厚，希臘文化影響較為淡薄，加之氣候炎熱，衣著單薄，風格上崇尚肉體。在這諸種因素下，秣菟羅造像的大衣已較犍陀羅為薄透，體軀突顯，衣紋常見有隆起的楞狀上加刻陰線。

● 笈多王朝時期秣菟羅造像是什麼情形？

貴霜王國在二六○至三六○年期間，其國土的大夏、粟特、犍陀羅等地已被波斯的薩珊王朝所吞併，五世紀時被匈奴人占領，貴霜帝國滅亡了。四世紀初，印度人旃陀羅笈多一世所統領的摩揭陀國逐漸強大，占據了恒河中部地區，此後中印度和北印度全部納入其版圖，稱為笈多王朝（三二○—六○○年）。

圖 68-2
菩薩坐像與供養的比丘
赤色砂岩　高 47.5cm
7 世紀　印度秣菟羅　個人藏

笈多時代的秣菟羅造像雕刻是印度雕刻史上的黃金時代，它建立在印度人的審美趣味之上，希臘化的影響融於其中，呈水乳交融狀態，絲毫不露生硬痕跡。四至五世紀的佛像樣式呈規範化，各部位的相好標準與佛經記載頗為

圖 68-1　佛坐像　赤色砂岩　高 51.4cm　1-2 世紀　印度秣菟羅　美國克利夫蘭美術館藏

吻合。秣菟羅式造像對以後歷代佛教造像影響極大，不論是漢傳佛教還是藏傳佛教都能看到它的痕跡，秣菟羅造像建立的造像準則至今被有意無意地遵循著。屬於秣菟羅造像系統的薩爾那特造像建立的造像樣式也一直與秣菟羅樣式並行不悖，此後也不時能在中國北齊時代的曲陽佛教造像和西藏造像上發現它的影子。

● 這一時期的秣菟羅造像有什麼特徵？

秣菟羅的佛陀像是螺髮，螺髮右旋，肉髻高圓，兩眉之間有白毫，眉毛修長高挑，大眼瞼微睜低斂，鼻樑修長挺拔，上嘴唇較薄，下嘴唇稍厚，呈典型的印度美男子形象，表情端莊靜寂，給人以超脫典雅之美。

佛陀身著通肩式大衣，極為薄透，大衣好像濕衣狀緊貼軀幹，使四肢突顯，甚至可微妙地表現出大衣內著裙腰部繫的紐結。據《歷代名畫記》載我國北齊畫家曹仲達（約五五〇年在世）即擅長畫這種濕衣佛像，所謂曹衣出水，實際上是笈多時代秣菟羅地區的佛像樣式。秣菟羅造像衣紋最具獨特風格，衣紋走向呈U形，每根線平行地均勻分布在大衣上，在胸前呈半同心圓形，極富裝飾性。衣紋的斷面是圓繩狀的，就如同細繩均勻地纏繞在造像身上。實際上這些細圓線也僅僅是裝飾作用，沒有這些圓繩線條，已充分表達了大衣的轉折和輕薄質感。全體衣紋線的分布仍呈從右上方向左下方傾斜，和犍陀羅大衣的規律一致，這實際上是將犍陀羅衣紋加以歸納變形而來的。

秣菟羅佛像身材修長，比例舒展勻稱，造型準確生動。其圓形光背紋飾繁縟精美，刀法細膩，是印度古典佛教藝術的頂峰。〈圖六八・六九〉

● 秣菟羅的代表作有哪些？對中國造像有什麼影響？

代表作有「鹿野苑佛說法像」、「佛陀立像」等。笈多時代秣菟羅佛像對

圖68-3　菩薩頭部（右圖）
赤色砂岩　高 29.1cm
3世紀　印度秣菟羅　東京國立博物館藏
圖68　佛陀立像（部分）（左頁圖）　砂岩雕刻
5世紀前期　新德里總統官邸保管
印度笈多時代秣菟羅式，全身流暢的衣紋線，
頭部光環圖案華麗，乃古典時代印度的理想圖像。

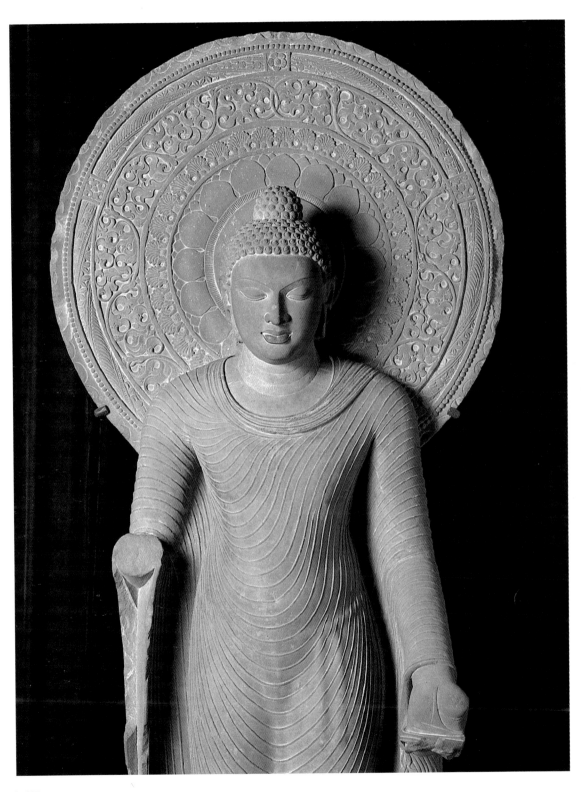

我國造像影響很大，盛唐時的許多石佛像在前胸和小腿部分布有這種U形圓繩狀衣紋線，溯源起來，仍是秣菟羅造像樣式。〈圖七○〉

藏傳佛像也常能發現秣菟羅造像的痕跡。

● 薩爾那特雕刻是否屬於秣菟羅系統，它們的樣式和秣菟羅樣式有什麼不同？

秣菟羅位於與恒河平行的朱木拿河上游，薩爾那特（Sarnath）位於恒河跟朱木拿河合流的恒河下游，著名的佛首次說法地（初轉法輪）鹿野苑就在薩爾那特郊外。薩爾那特是笈多時代的另一個雕刻中心，在造型藝術史上將它也歸入秣菟羅系統。

薩爾那特佛像樣式和秣菟羅樣式的最大不同，是大衣更加薄透，軀幹四肢突顯，秣菟羅像還有裝飾性圓繩線，薩爾那特則乾脆連圓繩線也去掉了，全體沒有一根衣紋，只是淺淺地作出領口、袖口和大衣的下擺部，使人感覺到大衣的存在就可以了。通身就像裸體一樣，所以我國古代俗稱這種佛叫裸佛。

● 薩爾那特式佛像分布得很廣嗎？

首先是著名的印度阿旃陀石窟（開鑿於二至七世紀，共二十九窟），內中笈多時代的造像幾乎全部是薩爾那特式的。〈圖七一・七二〉

我國初唐時的龍門石窟造像上有前面說過的所謂「優填王倚坐像」，一望而知是明顯從薩爾那特樣式而來的。

北齊時代的曲陽白石造像也深受薩爾那特佛像影響，這中間是通過什麼途徑，使遙遠的中印兩國文化呈如此同步發展，是挺有意思的現象。〈圖七三〉

另外，東南亞，尤其是藏傳佛教造像上，可不時窺見其痕跡。

以上大致論述了犍陀羅和印度的主要幾個大的造像流派，可畫個簡表如

圖70　笈多時代後期銅佛立像　7世紀
美國大都會博物館

98

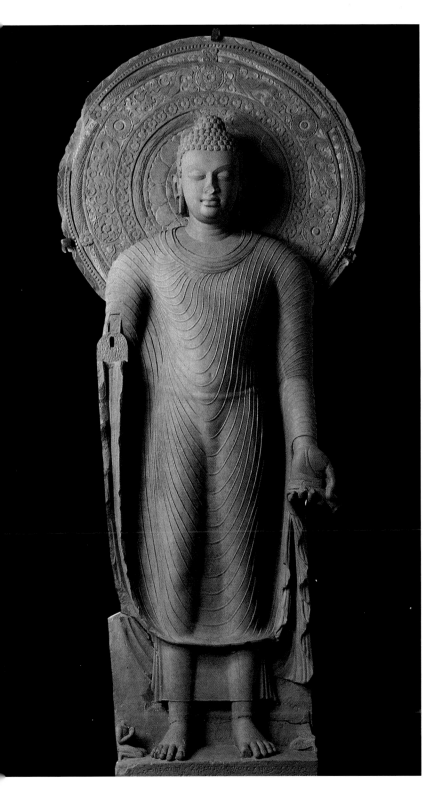

下：

貴霜時代 { 犍陀羅系統
　　　　　秣菟羅系統

笈多時代 { 秣菟羅系統
　　　　　薩爾那特樣式

公元一五○年—四五○年

公元三二○年—六○○年

圖 69　印度笈多時代秣菟羅式
佛立像　高 220cm　4-5 世紀
印度秣菟羅美術館

圖 71　印度石窟中薩爾那特式轉法輪印佛陀倚坐像　砂岩　117×50.6×33.1cm　5 世紀

圖 72　典型薩爾那特風格佛陀立像
（左圖）　中印度　砂岩
78.1×34×20.6cm　6 世紀
圖 73　薩爾那特式佛坐像（上圖）
新疆　木雕彩色　高 16cm　5 世紀

【與藏傳佛教造像藝術相關的流派】

下面我們要重點討論一下藏傳佛教造像（附南傳佛教造像），但是佛教造像必須要追根溯源，所謂「萬變不離其宗」。不管什麼流派的佛像，不論怎樣因時代、地域、民族的差異呈現何種變化，但佛像的基本要素一直貫穿著，否則就不是佛像了。在以後述及的內容裡，不時地仍要反復提到犍陀羅、秣菟羅、薩爾那特這些造像祖型，從中可以看到佛教造像藝術的基本要素怎樣的根深柢固，支脈綿長。

● 你前面說，藏傳佛教是指七世紀在西藏地區形成的以藏語進行傳播的佛教，那佛像也有外來的影響嗎？

當然。由於地理、宗教文化上的關係，西藏佛像的造型風格和毗鄰的西北印度、尼泊爾、巴基斯坦以及內地佛像，有著千絲萬縷的聯繫，特別是小型銅造像便於流傳，在文物鑑定中常能發現各種風格的造像。同一尊造像，也能體味出某種風格占主導，而又摻揉有其它種因素，追根探源也是很有趣的。

〈圖七四〉

前面我們首先探討了印度與犍陀羅的造像風格，可以說，印度與犍陀羅這大系統的造像是一切佛教造像的源頭，西藏造像也不例外，不管怎麼變化，脫離了源頭，就不能成為佛像。

● 與西藏造像有血肉聯繫的造像流派有哪幾個？它們是否屬於西藏佛教？

有斯瓦特式、東北印度帕拉式、西北的克什米爾式等，在西藏佛像上通常可發現這些樣式的影響，而且在藏區和內地常能發現其實物，他們雖不屬於

圖 74　菩薩坐像　尼泊爾　鎏金銅嵌寶石　高 17cm　16 世紀　倫敦大英博物館

102

西藏佛教，但也有必要放在西藏佛像系統中探討。

● 請先講講斯瓦特造像的地域、時間、源流和與西藏的關係？

斯瓦特即巴基斯坦的斯瓦特河谷，位置包括今白沙瓦、賽杜（斯瓦特）等地，古代我國史書將其稱為烏仗那、烏萇，《法顯傳》、《洛陽伽籃記》、《大唐西域記》等都有記載。造像風格屬於犍陀羅系統。著名的西藏密教大師蓮華生（八世紀在世）即是烏仗那人。前面說過的佛經上所謂優填國王造

栴檀佛像的故事，也產生在這一地區，可見此地區造佛像歷史悠久。

按《大唐西域記》說，這裡盛產金鐵，崇敬佛法。斯瓦特地區和西藏關係密切，與拉達克有貿易往來。因為這個緣故，在所謂藏傳佛像中偶可見斯瓦特式佛像，目前所見的銅佛多數是八、九世紀之作。此時犍陀羅本土藝術已經衰落，斯瓦特造像和犍陀羅造像樣式仍有差異，可以說是犍陀羅系統的流波餘脈。

在教義上，這一帶是印度晚期密教—金剛乘的發源地，金剛密法由蓮華生傳入尼泊爾和西藏，產生了重大影響。

目前傳世的斯瓦特銅佛像多數是八、九紀世之作，早期的銅造像難得見到，八、九世紀後的作品也幾乎沒有，據考證應與十世紀中葉信奉伊斯蘭教的阿拉伯人的入侵有關。

西藏人將拉達克和斯瓦特視為神聖之地，所以斯瓦特造像有緣流入西藏，在西藏僧眾心目中，這些出自聖地的佛像更具神異色彩，到了明清之際，這些所謂梵式古佛又作為朝貢之物而納入明清宮廷，至今北京故宮博物院還收藏二、三十餘尊，民間也有流散之物。〈圖七五〉

斯瓦特造像題材較為單純，一般多見佛、菩薩像，密教的諸神在造像上數量較少，偶見馬頭金剛等。

● 這些造像有什麼特徵呢？

斯瓦特造像不論佛、菩薩像，整體造型框架多數為坐像，主尊結跏趺坐，手印也較為單純，一般右手作與願印，左手掌心向上，有的作抓衣角狀，菩薩左手持水瓶，下承束腰形的大蓮花座或方台座，整體安定凝重，一望而知仍跑不出犍陀羅造像的大基調。

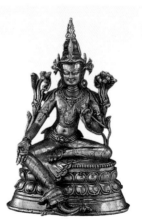

圖75　觀音菩薩坐像　西藏　銅鑄嵌土耳其石
高26.2cm　12-13世紀　倫敦大英博物館

圖76　銅佛像　斯瓦特　7-8世紀

方台座左右為二蹲獅，邊框有的飾連珠紋，仍是犍陀羅台座的基本樣式。

獨具特色的斯瓦特台座樣式是束腰的大蓮花座，蓮瓣舒展寬闊，薄如葉片，這種蓮花座樣式也影響到了克什米爾和尼泊爾，甚至西藏西部造像上也能發現其變化了的形態和遺痕。

佛的面相較圓渾，肉髻的大小高矮也適度，螺髮有的不明顯，或作陰線刻畫出螺髮紋路，五官也較圓渾，沒有太大的起伏，眼白和眉間白毫喜嵌銀是它的特色。眼型多大杏眼，強調眼瞼，眉毛高挑。

佛陀穿通肩式大衣，衣紋呈規律的U形，較為稠密，布滿全身，以小臂部最為細密，這種衣紋無疑是從犍陀羅的寫實性衣褶變化而來的，是犍陀羅晚期衣褶走向公式化、程式化而呈現的裝飾性效果。〈圖七六·七七〉

菩薩束髮，高聳呈扇形，冠式由三枚片飾組成的基本格式，正中裝飾有彎月，這種冠飾據考證可追溯到波斯薩珊時代（二至六世紀）的冠式。束冠的繒帶在兩耳上方結束成折扇形，頭髮成兩綹垂於兩肩，瓔珞、項飾、手鐲等均較粗大簡略。〈圖七八·七九〉

總的看，斯瓦特造像特別飽滿，立體感很強，注重大的遠觀效果，樣式簡煉，細部刻畫恰到好處，具有很強的雕塑性，仍相當大的程度上保留著犍陀羅造像的遺風，對克什米爾和尼泊爾造像樣式給予了很大影響。

銅質有紅銅、黃銅、青銅的多見，表面有的不鎏金，可是卻極瑩潤光亮，應作了某種處理。

● 上面你說了斯瓦特造像的基本情況，和它有著密切關係的克什米爾造像產生於何時、何地，其源流情況如何？

克什米爾位於印度次大陸西北，也可說是喜馬拉雅山的西南，群山環繞，

圖 78　菩薩坐像　斯瓦特　6-7世紀　　　圖 77　銅佛像　斯瓦特　7-8世紀

地勢高峻。克什米爾在漢、魏、南北朝一度被稱為罽賓，但以後罽賓則指別的印度諸國。克什米爾唐代稱為迦濕彌羅，唐高僧玄奘、悟空、慧超都到過這裡，有文獻可考。

古代的克什米爾東北接吐蕃（西藏）、西通犍陀羅，南面是印度，地理位置正處在各種文化的交匯處，所以造像上常可發現各種造像因素。

克什米爾的僧侶以博學善辯著稱，佛教史上有名的第四次結集，所謂「迦濕彌羅結集」，就是在這裡舉行的。北魏到唐初，克什米爾有許多位高僧來中國傳法譯經。十世紀時，古格國王選派二十一人赴克什米爾學習密教，歸來時又邀請了三十二位克什米爾高僧來古格傳播佛教和協助造像，對西藏後弘期佛教（藏傳佛教從八三八年朗達瑪滅佛前，稱為前弘期；百餘年後約九七八年前後佛教復興，稱後弘期）影響極大，一三三九年克什米爾被伊斯蘭教勢力侵入，佛教造像也中斷了。

● 它在面貌上和衣飾上有哪些特徵？

克什米爾造像和斯瓦特造像樣式上很為接近，有時同一尊造像的產地歸屬也有爭議。在風格來源上，除了犍陀羅，印度笈多時代（公元三二○—六○○年）薩爾那特式造像也給予了克什米爾重大影響。

克什米爾佛像頭部渾圓，寬額、臉部豐滿、耳垂極大，垂到肩部。額間白毫扁圓而大，有的用紫銅或白銀鑲嵌〈圖八○〉。突出的感覺是雙眼大而開張，眼瞼輪廓分明，眼白嵌銀，眼部在臉上占有突出的位置。雙眉高挑而長，眉弓上再刻陰線並嵌銀的。嘴型小而優美。肉髻高矮適度，螺髮也較平緩，不像有的西藏清代佛像螺髮尖銳刺手。這種突出雙眼、表情生動的臉部其實也並非憑空創造，它實際上也是以本地人種的面貌為依據，

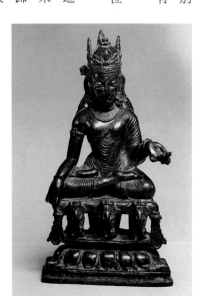

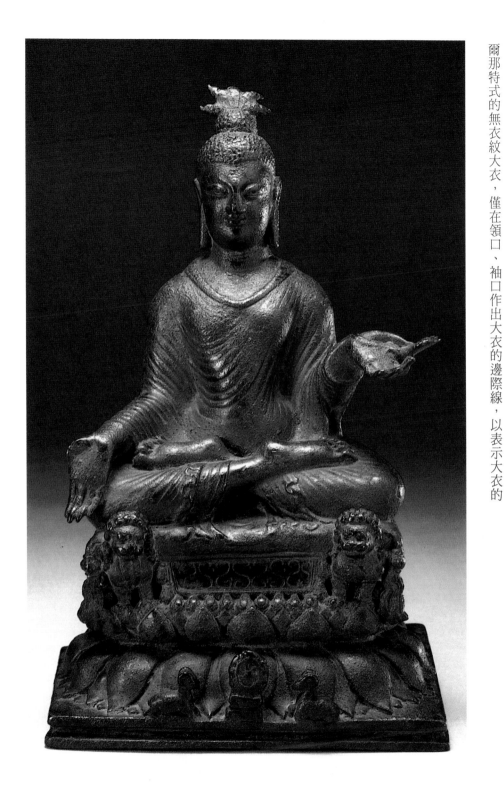

而不自覺地製作出來的。也有的克什米爾佛像臉部製作極為模糊不清，五官含混，不知是工藝上的原因還是它獨特的審美觀念所致。

佛的大衣也是通肩和袒右肩式兩種，衣紋式樣上有秣菟羅式的U字形和薩爾那特式的無衣紋大衣，僅在領口、袖口作出大衣的邊際線，以表示大衣的

存在，大衣緊貼軀幹，有的感覺大衣在正面並不存在，只是身後披有披風的感覺。〈圖八一〉

● 菩薩像有哪些主要特徵？

菩薩戴高冠，冠飾巍峨高聳，冠正中飾有坐佛、寶瓶、寶塔等，以此標幟菩薩的身份。也有正中裝飾來源於波斯薩珊王朝的彎月。早朝七至八世紀的冠飾較為沉重，以後的冠飾趨輕盈透剔。束冠的繒帶打個結像扇形，位兩耳上方。繒帶沉重地垂於兩肩，晚期（十世紀後）則較有飄動感。

菩薩上身袒露，下穿裙，遊戲坐姿的觀音和其它菩薩是其常見的題材。早期瓔珞、手飾等較為顆粒粗壯，紋飾簡略，花環較短，晚期的項鏈、珠飾趨華麗瑣碎，大花環通貫全身，垂至腳踝。〈圖八二—八六〉

● 克什米爾佛像的光背和台座，形制是怎樣的？

光背由頭光背和身光背複合組成，成縷空形，整體為瘦桃狀，早期光背多脫落。佛座的基本形是方形，早期的兩側有蹲獅，正中有力士托舉。邊框裝飾的連珠紋和方座兩側的旋紋立柱，深受古希臘和波斯影響。還有的飾有兩頭背相向的站立怪獸，也是源於古希臘，經西亞傳入印度後，廣泛流行於印巴次大陸和西藏，乃至中國的造像光背或台座以及佛教建築券門上。至今北方元、明古廟的券門和光背上還能看得到。

早期方台座上喜加坐墊，上刻梅花點，有的飾斜方格紋，這梅花點紋樣也多見於印度帕拉王朝（八至十二世紀）造像上。也有多製成像岩石狀的台座。

稍晚的可看到在方台座上再加蓮座，蓮瓣寬扁，和斯瓦特蓮瓣樣式接近。

總之早期作品尚簡樸，整體感極強，晚期則較之輕盈，飾物增多。

圖 82　菩薩坐像　　克什米爾　7-8 世紀

圖 81　佛立像　克什米爾　7-8 世紀

圖 83　菩薩坐像　克什米爾　8-9 世紀

● 克什米爾造像有什麼工藝上的特點？

克什米爾造像基本全部為黃銅製作，表面不重鎏金，但極光滑錚亮，瑩潤細膩，是它獨特的工藝技術。眼白、眉毛、白毫嵌銀是它的特色，克什米爾佛像的特徵一般容易辨認。

● 請講一講尼泊爾造像的地域、風格淵源、時代，及對中國的影響？

尼泊爾位於喜馬拉雅山中段南麓，與西藏毗鄰，古代是印度的諸王國之一，釋迦牟尼即誕生在尼泊爾西北的蘭毗尼園。《大唐西域記》卷七有尼波羅國，記其地出赤銅，貨用赤銅錢，有工巧等，可見那裡盛產紅銅，工藝製作（工巧）技術突出。

尼泊爾歷史上與吐蕃關係密切，松讚干布的二妃，一位是赤尊公主，尼泊爾人，一位是唐文成公主。由於地理歷史的原因，尼泊爾造像風格和西藏乃至中原地區造像風格，呈現水乳交融的關係，特別是元代，西藏佛教在西北地區和元朝宮廷中流行，從西北的哈拉浩特（今內蒙額濟納旗黑城子）到北京的居庸關雲台浮雕，再南方到杭州飛來峰石刻，都留下了許多西藏佛教的造像，內中可發現強烈的尼泊爾佛像影響。至於元代入侍中國的尼泊爾工藝家阿尼哥所造的藏式白塔，至今仍矗立在北京市內。元代的刻經《磧砂藏》和明初的刻經《南藏》、《北藏》的扉畫上也能很清楚地看到尼泊爾佛畫的影響。尼泊爾的造像樣式對中國影響很大，元明兩代的西藏和內地造像上，常可發現尼泊爾造像的痕跡。（圖八七‧八八）

● 尼泊爾造像風格上有哪些主要特徵？

尼泊爾的造像早期遺留不多，目前可見較早的為七至九世紀之物，大約相當我國唐代，題材上以釋迦佛和站立的觀音、度母像為多。

圖 85　菩薩坐像　克什米爾　8-9 世紀

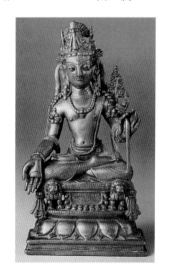

圖 84　菩薩坐像　克什米爾　7-8 世紀

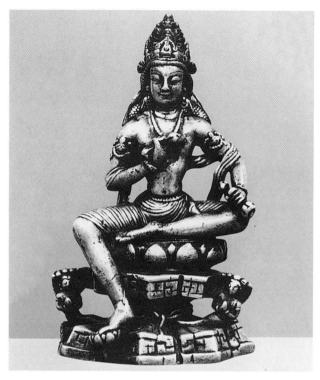

圖 86　菩薩坐像（左圖）
克什米爾　7-8 世紀
圖 87　《磧砂藏》（下圖）
佛畫　元代刻經　13-14 世紀

從風格上看，不論早晚期，尼泊爾造像的來源主要承受笈多時代秣菟羅系統的薩爾那特式風格，即身軀突顯，大衣或裙像被水濡濕地一樣緊貼軀幹，不注重衣紋刻畫。〈圖八九〉

佛教造像代表作有美國克列夫蘭藝術博物館藏釋迦佛立像，據台座上的銘文為公元五九一年所造，突出的特點即出水式的大衣，與薩爾那特所造佛像如出一轍。也有八、九世紀所造佛立像，大衣上有裝飾性U形紋，仍然屬於秣菟羅風格規範。

但尼泊爾佛像較之秣菟羅造像似顯壯碩，四肢及軀幹飽滿，額較寬，體態略有重量感。

相較之下，早期（七至九世紀）的菩薩像，特別是女性化的度母更有特色，度母的腰肢細瘦，骨盆寬闊，向一側扭曲成S形，重心落於一腳，乳房位置偏高，成球狀。瓔珞、臂釧、手鐲等均較簡樸。裙部也樸實無華，沒有太多的紋褶。從比例上看似乎不夠協調，上半身略顯短，突出小腿和雙腿，雙腿似乎顯得粗碩渾圓。

● 從十世紀後，尼泊爾的造像向華麗和寫實化發展，具體表現在哪些方面？

這一時期，佛像的面相一般額較寬，整體呈倒置梯形，注重情緒化，表情深沉內省，這是與克什米爾佛像的雙眼圓睜，視線平視有顯著不同之處。雙耳垂極大，喜鑽孔。

大衣依然是薩爾那特式的，不注重衣褶刻畫，多為袒右肩式，有的在大衣邊緣刻裝飾性紋樣，在腳踝部也僅作出邊緣線或紋飾，在大衣的樣式上基本

雙肩寬厚渾圓，胸部飽滿，跌坐的雙腿很為敦實厚重。〈圖九〇〉

圖 88　居庸關雲台浮雕佛像（右圖）　元代
圖 89　彌勒佛倚坐像（左頁圖）
尼泊爾　鎏金銅　高 26.6cm　10 世紀
倫敦大英博物館

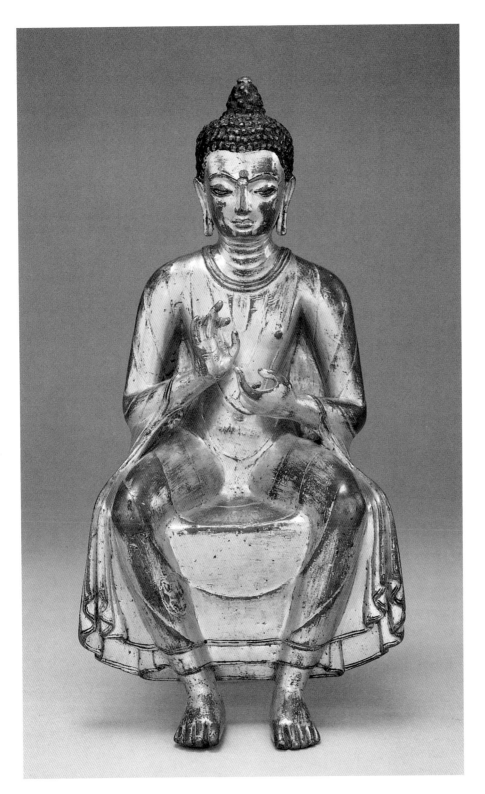

上不受漢族造像喜塑造衣紋的手法影響。

關於菩薩像，女性化的度母身段較早更為秀美，比例協調勻稱。雖然個別難免還留有早期造像痕跡，或者說是尼泊爾造像的特點，肩部依然偏於寬厚，胸部飽滿，重心傾於一側，裙部依然薄透，但束腰的裙帶有裝飾紋。裝

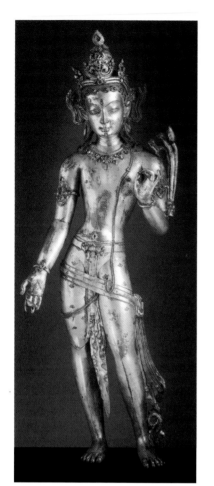

身具的瓔絡、項鍊、耳環、帔帛、臂釧、手鐲等都是精工雕刻，有的在雙腿跨部斜束一橫帶，右側肩上斜搭下一長珠鏈，很輕鬆自然地下垂，然後在橫帶上自然地曲卷一小彎再上折，這個寫實性的細節很富表現力和生活情趣，在十世紀左右的造像上多可見到，是西藏和克什米爾造像上難得見到的。有紀年的可參考國外收藏的六臂菩薩，據刻款是一○八一年所造的。

菩薩的手勢很優美，五指的表情生動細微，極富寫實性。

至於冠飾，早期的較為樸素，晚期趨華麗高峨，大形構成仍是三山式，有的冠正中飾彎月，可遠溯自西亞。

至於台座，早期也較單純，有的蓮花座似仰覆蓮組成，蓮瓣肥闊，直接以覆蓮瓣觸地。晚期蓮花瓣小面瘦，二、三層組成，與同時期的西藏造像蓮瓣樣式極為接近。

銅質上，尼泊爾佛像幾乎都是清一色紅銅鑄成，鎏金色也偏紅，多有磨蝕現象。又喜在寶冠、白毫、瓔絡等處嵌寶石、松石等。〈圖九一—九五〉

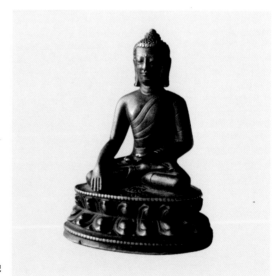

圖 90　藏西佛坐像（右圖）　 13 世紀
圖 91　菩薩立像（上圖）　 尼泊爾　 12 世紀
圖 92　蓮華手菩薩（左頁圖）尼泊爾　 12 世紀

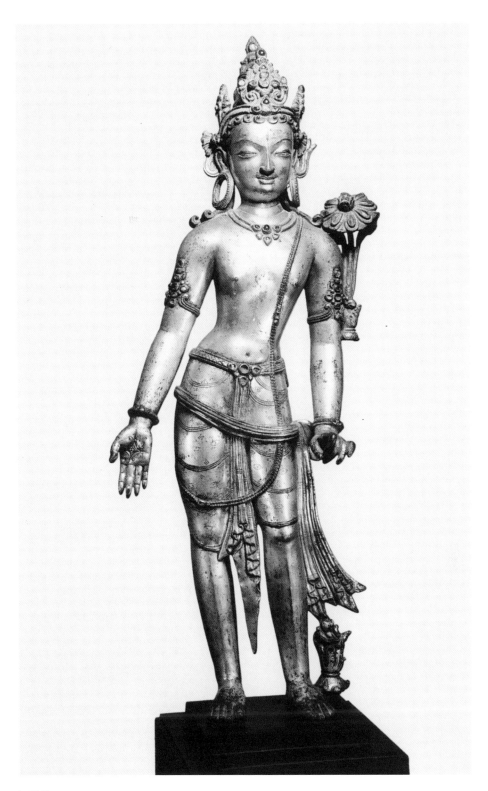

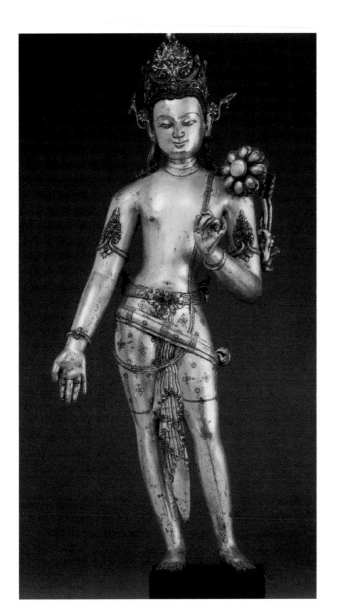

● 請介紹一下東印度造像的地域、時間及源流？

印度的佛教在八世紀時，已逐漸走向經院式的僵化狀態，而興起於南印度的印度教以咒術和神秘儀軌形式，贏得了更多希冀獲現世利益的信徒；佛教為了自身的發展，也大量地吸取了印度教的儀軌咒術，即以密教的形式傳播佛教，並演化出金剛乘、時輪乘等流派，其流行範圍退縮至印度東北隅，於當今孟加拉國和印度比哈爾邦一帶。十二世紀後，伊斯蘭教勢力入侵，佛教在印度幾近絕滅，只有尼泊爾尚存。

中世紀固守佛教最後陣地的帕拉王朝（一譯波羅王朝）和其後的舍那王

圖93　蓮華手菩薩　尼泊爾　12世紀

116

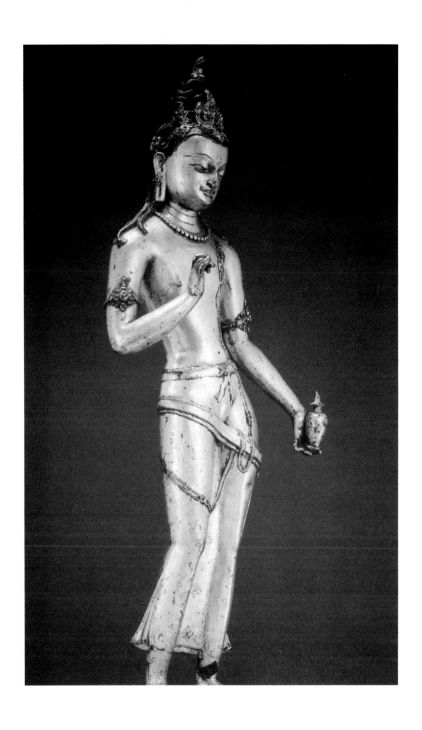

圖 94　觀音立像　尼泊爾　9-10 世紀

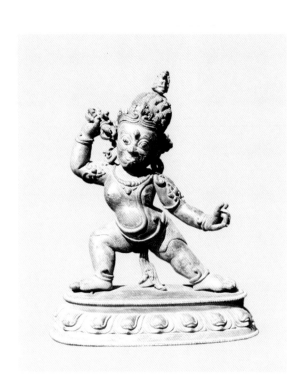

朝，通稱為帕拉─舍那王朝（約七五〇─一二〇〇年）。在帕拉歷代國王熱心扶持下，其境內的超岩寺、那爛陀寺（唐玄奘留學之地）、飛行寺和歐丹多富梨寺，為有名的四大密教道場。

東印度造像的主流，仍然是繼承了笈多時代（三二〇─六〇〇年）秣菟羅和薩爾那特的樣式，又自然要融以地區性和時代風格，由於密教的盛行，使造像的密教化色彩濃厚。

帕拉諸王擴建了比哈爾邦佛成道地的佛陀伽耶大塔和那爛陀等寺廟，佛陀伽耶大塔充滿雕飾，那種多角多折的造型、佛教造像的台座以及光背形式，有著一致性，可以說崇尚藻飾、追求華麗是整個帕拉時代造型藝術的時尚。

圖 95　尼泊爾風格之西藏金剛手　14 世紀

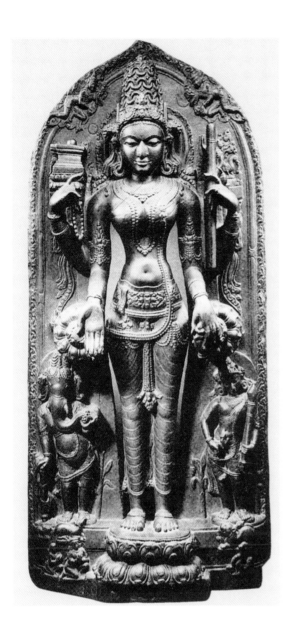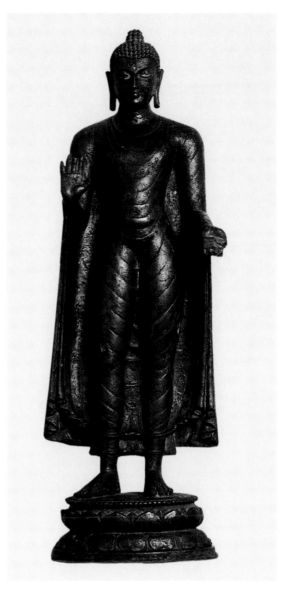

圖 96　佛立像（右圖）

印度那爛陀出土　銅鑄　高 23cm　東印度帕拉時代（9-10 世紀）　印度那爛陀博物館

圖 97　四臂觀音（左圖）　東印度帕拉時代（9-10 世紀）

目前所見的帕拉時代單尊造像多為九至十二世紀的作品。

● 它有什麼規律性嗎？

佛像整體造型極為秀美，比例勻稱，極合人體構造，相較之斯瓦特或尼泊爾造像可以說更為寫實，無可挑剔。但似乎理想和浪漫情趣稍欠缺。佛陀穿通肩或祖右肩大衣，大衣極薄透，身軀突顯，大衣上分布著勻稱的裝飾性U形紋，站立的佛像大衣儼然成披風狀，僅僅下擺有些水波紋。可明顯看出依然承繼著薩爾那特造像風格。

面相上佛的肉髻較為高聳，肉髻上有一寶珠（頂嚴），眼深陷，勾鼻，上唇薄，下唇略厚，完全是生活中印度人的面型。

手腳等細部刻畫極富表現力，手指纖細柔軟，富有表情。

但整體看，感覺動態不足，略失僵直，雖高度寫實，但缺乏藝術誇張，不如早期笈多造像有韻味。

菩薩像也是同樣趨勢，束髮成梯形狀，頗巍峨高聳，五官突凹起伏，裙上喜裝飾雙行陰刻線，上敲刻梅花點。〈圖九六—九八〉

前面說過，與此時期東印度流行多曲折多層疊的建築樣式一致，佛像座也喜歡這種多角多折的式樣，平面上多呈「卐」形，又有六足支撐，台座上再加圓形蓮花座，蓮瓣寬扁而薄，邊緣喜飾連珠紋。〈圖九九〉

光背也富有特色，一般趨瘦長，邊緣飾火焰紋，再加一傘蓋。也有金剛寶座式佛座，兩側飾立獸（克里芬）、孔雀、象、龍、童子等等，也就是《造像量度經》中所說的六拏具，這種成熟的組合紋飾在笈多時代，極為流行。

〈圖一〇〇・一〇一〉東印度造像多青銅、黃銅，不似尼泊爾一色紅銅。

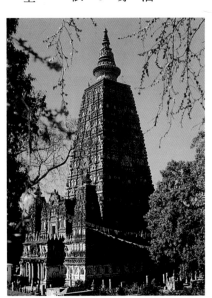

圖99　佛成道大塔　　12世紀改造

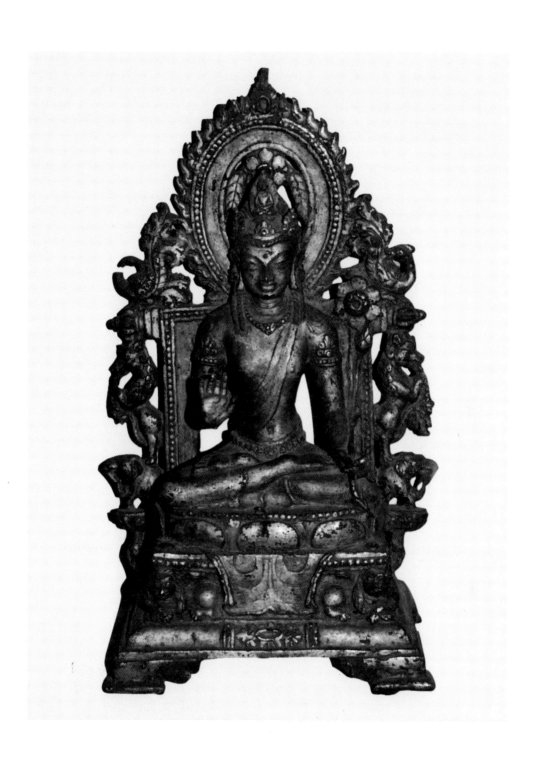

圖98　蓮華手菩薩　帕拉時代（９世紀）

《藏傳佛教中的藏西佛教造像風格》

● 前面你詳細地介紹的這幾個地區的造像樣式，雖然並不完全是以藏語進行傳播的，不能稱西藏佛教，但都不同程度和區域性的影響了藏傳佛教造像，使我們在探討西藏佛教之前了解了這幾個流派，打下了探討藏傳佛教的基礎。下面請您講解西藏造像，我看到有些圖錄中關於藏傳佛教造像，總有前弘期、後弘期之分，請講講這怎麼區分？

西藏從公元三三八年郎達瑪滅佛之前的佛教，稱為前弘期，百餘年後佛教復興，稱為後弘期。前弘期的造像遺存很少，至今的松讚干布和文成公主像據說是唐代的作品，但從風格分析，在後代也有修復（劉藝斯《西藏佛教藝術》）。

我們知道，由於西藏地接中亞和印度次大陸，前述幾種造像類型對西藏造像影響極大，所以西藏佛像也有很多流派，特別是西藏西部佛像風格很獨特。

● 請先談談藏西佛像？

藏西佛教的中心地和佛像產地，主要是古代古格王國的勢力範圍，中心地即現在的阿里地區，又有古格王國的支裔芒域一支，後為拉達克王國，位於

〈圖一〇二・一〇三〉

總之，東印度帕拉時代造像在造型上談不到太生動浪漫，但在裝飾性上極下功夫，花飾繁多，式樣新巧華麗，被喻為印度佛教美術最遲開的花朵，或者說是強弩之末。十二世紀後，印度的佛教美術壽終正寢，並讓位於尼泊爾和西藏。

圖 100　北京居庸關雲台券門浮雕（右圖）
元代

圖 101　北京五塔寺券門浮雕（左圖）
明代　六拏具圖案

今克什米爾東北部。阿里古稱象雄，七世紀被吐蕃征服，成為吐蕃的附屬國。西藏佛教繼承了密宗金剛乘流派，後弘期高僧阿底峽（九八二—一○五四年）就是孟加拉人，他一○四一年入藏，被迎到古格王國陀林寺弘揚佛教。超岩寺的主持高僧在阿里、衛藏地區傳播佛教十七年，他的弟子仲敦巴創建

圖 102　金剛童子（金剛橛）　藏西　銅鑄　11-12 世紀　紐華克美術館

熱振寺，創立噶當派。古格王國在後弘期佛教發達，藏曆火龍年（一○七○年）在托林寺召開大法會，佛史上稱為「上路弘法」。

十七世紀二十年代，由於古格國王信奉基督教，招致黃教集團不滿，在一六三○年黃教集團聯合拉達克軍隊占領了古格，古格王國滅亡。一六八二年前，五世達賴派軍隊驅逐了拉達克軍隊。

西藏西部佛教主要受克什米爾和東印度的影響，拉達克和古格王國造像也仍有細微差別，這裡一併歸入藏西佛像探討。

● 早期藏西佛教造像有什麼特點？

早期藏西造像為九至十二世紀作品，普遍造型有稚拙之感，比例、動態上似乎不太協調，但並不感覺拙劣，而是有一種兒童畫的感覺，很純樸可愛，天真富有童趣。這是因為佛教初興不久，本地匠師還處於模仿克什米爾等外來造像的階段。〈圖一○四―一○六〉

此時的造像多以黃銅製作，眼喜嵌銀、大杏眼圓睜，菩薩、明王裝身具粗大，特物如寶劍、金剛杵等亦嫌笨拙，動態的明王姿態誇張，有如玩偶。台座也多沿襲克什米爾，多方座，上飾獅子，蓮瓣亦簡略寬肥。

菩薩的束髮高聳，成梯形，寶冠以三片飾片組成，很簡略，束冠的繒帶在雙耳上方結成扇形或團花結，外形突出。裙上飾有雙行陰刻線，上敲梅花點，也是克什米爾造像愛用的形式。

光背也常可見瘦長的橢圓形，邊緣飾火焰或卷草，多喜鏤空。

這麼看初期藏西造像，整體上樣式多處於模仿、消化、發展的階段上，克什米爾和東印度的色彩濃厚，個別作品甚至有產地歸屬問題的爭議。

● 在這種情況下，我們是否應該不必過分拘泥於產地之爭，而應重點分

圖 103　馬頭（右圖）
藏西
鎏金銅　12-13 世紀
圖 104　觀音立像（左圖）
藏西拉達克　12 世紀

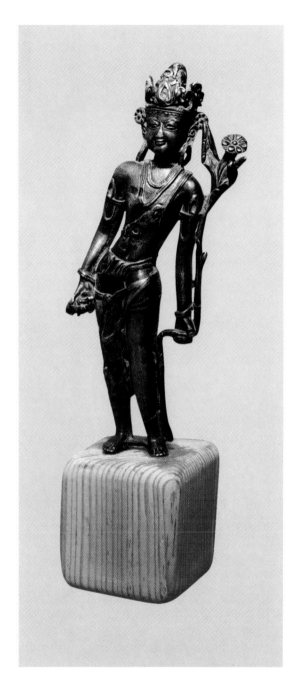
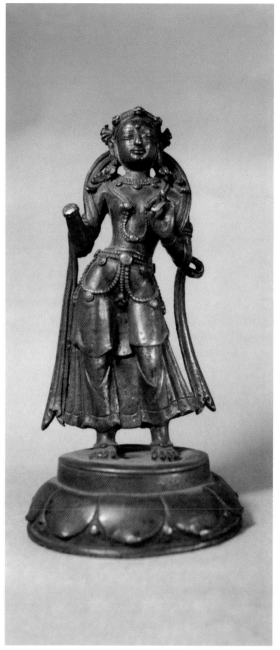

圖 105　菩薩立像（右圖）　　藏西　11-12 世紀
圖 106　蓮華手菩薩像（左圖）　　拉達克　11-12 世紀

析其屬於哪種造像風格、流派、或者說屬於哪種造像系統？

是的。

● 藏西十三至十六世紀造像風格又有哪些特點？

這一時期藏西造像風格最為鮮明，向著唯美風格發展，在十五世紀達到了頂峰。十七世紀以後的作品所見頗稀，這時古格王國滅亡，此地區佛教亦隨之衰落，我們已不能確認出哪些屬藏西地區所製作，或者說藏西樣式已被其它風格所代替了。

十三至十五世紀的藏西造像體現在菩薩方面最為鮮明，造型一掃早期稚拙之風，其比例勻稱，身軀舒展，手腳等極富寫實功力，寶冠、繒帶、耳環等製作得玲瓏剔透，細部鏨刻花紋精美，再加上帔帛或卷草光背，極盡浮飾之美，其華麗流動的卷草光背可看作是東印度帕拉風格在藏西的復興。總之，此期的造像呈現出誇張的、飛揚的跳動感，早期垂於耳環的繒帶變成曲卷外揚的飄動樣式，由於細部過分雕飾得輕盈剔透，像背後要輔樑架糾結，以起加固作用，有的背後物飾幾乎糾結成網狀。〈圖一○七─一○九〉

佛陀的樣式仍是袒右肩大衣，不重衣紋刻畫。〈圖一一○〉

藏西佛像幾乎無一例外均為黃銅，鎏金者較為少見，精美的在眼白、瓔珞或台座敷布等細部嵌白銀、紅銅或綠松石，很耐看。

臉型多為寬額，臉部略瘦，五官刻畫深刻，眉毛突起，眉弓部刻陰線。

整體形式呈三角形，特別是台座呈大梯形，底邊擴張，蓮瓣寬肥，尖端上卷，台座邊緣飾連珠紋。

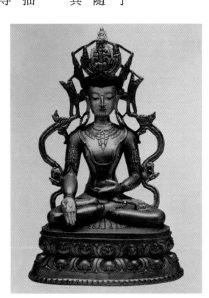

圖 107　菩薩坐像　藏西　13 世紀

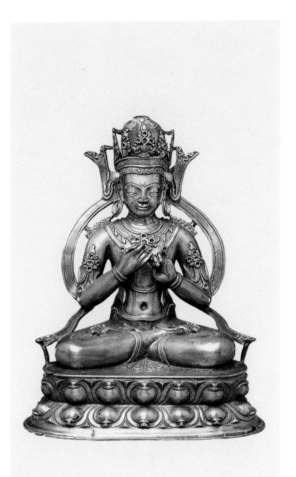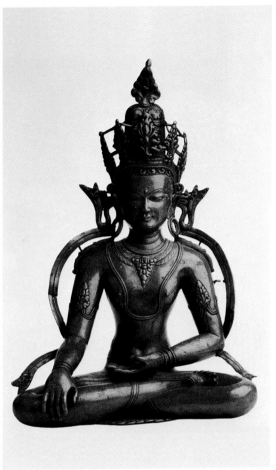

圖 108　菩薩坐像（右上圖）　藏西　13 世紀
圖 109　菩薩坐像（左上圖）　藏西　13 世紀

【藏中佛教造像風格】

● 這些時期除藏西外，還有哪種流派？

可以說十三世紀前與西藏本部的造像風格並行不悖的，還有西藏中部的拉薩，及偏南的日喀則和江孜一帶，是另一種造像風格占主導，因地處西藏中部，故被稱為藏中造像風格。〈圖一一一·一一二〉

● 這一時期現存實物造像有哪些？風格特點怎樣？

這一地區的佛教造像，以尼泊爾和西藏混合的風格為主流，兼有漢地因素，而且這種藝術風格廣被於西藏佛教傳布範圍，並遠播到中原及江南地區。

這一時期現存立體造像不多，我們可以從斯坦因所收集的敦煌莫高窟帛畫上看到八至九世紀的造像風格，例如觀音立像，其戴三枚葉片式寶冠、寬額、肩部豐厚、雙腿粗壯、裙部的左旋式紋線，都能看到尼泊爾、甚至克什米爾乃至斯瓦特的影響，特別是雙眼白，特意用白粉敷色，與克什米爾或藏西銅

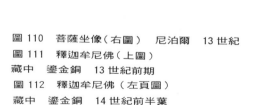

圖110　菩薩坐像（右圖）　尼泊爾　13世紀
圖111　釋迦牟尼佛（上圖）
藏中　鎏金銅　13世紀前期
圖112　釋迦牟尼佛（左頁圖）
藏中　鎏金銅　14世紀前半葉

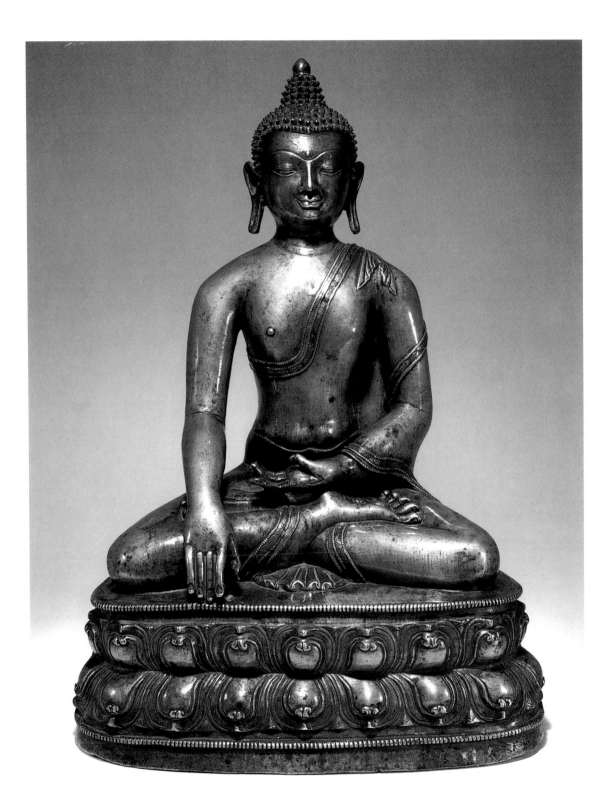

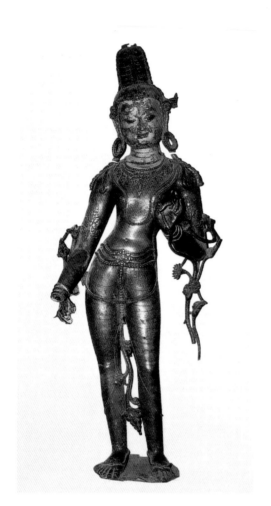

像眼部嵌銀手法一致。

又有斯坦因收集帛畫曼荼羅局部的度母，那突顯的肢體、寬額的頭部、薄透的飾物等，都能看出尼泊爾度母的基本格式。（參見海瑟‧噶爾美《早期漢藏藝術》）。

另外，俄國探險家柯茲洛夫，在古代哈拉浩特、今額濟那旗黑城子發現的西夏帛畫，應創作於一二二七年前成吉思汗攻滅黑城子之前。

圖 114　菩薩立像　藏中　鎏金銅　12-13 世紀

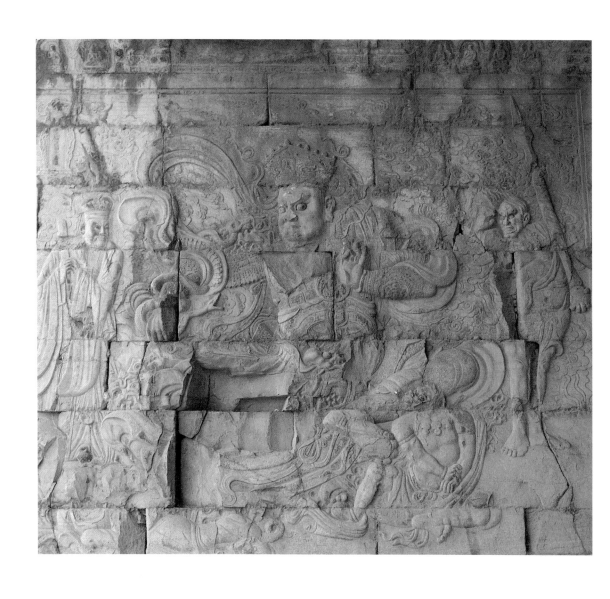

圖 113　廣目天王　居庸關　白大理石雕刻　元代

● 此時的佛像是否還包含著帕拉的因素？

典型的帛畫佛坐像，頭部碩大，整體呈倒梯型，額頭極寬闊，五官集中，肩部頗飽滿，雙膝亦敦厚結實。兩側的脇侍菩薩身體呈S型，束髮高聳、身體富有動感和動人體之美，正如《早期漢藏藝術》所說，它是用尼泊爾人的語言所表達的帕拉——舍那朝代的藝術風格。也即是說，這些西夏的、由吐蕃人傳入的藏傳佛教藝術品，是尼泊爾地區的帕拉樣式，它有著明顯的尼泊爾造像特色，同時又包含著帕拉的因素。

● 我國有些地區的佛教造像，據說也深受尼泊爾風格的影響，請介紹幾個典型的例子。

例如，北京的居庸關雲台浮雕佛教造像，它建於元至正二年（一三四二年），據題記可知有藏族工匠為主要籌畫者。佛教造像為高肉髻、寬額、雙

圖 115　菩薩立像（上圖）　藏中　鎏金銅　12-13 世紀
圖 117-1　大威德怖畏金剛像（左頁圖）
加彩黑石　高 25.7cm　18 世紀　西藏

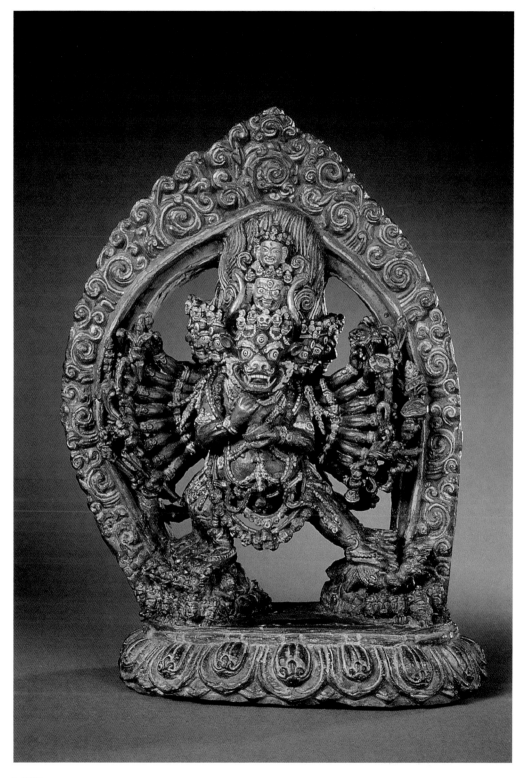

133

肩飽滿，一望可知仍是尼泊爾風格占主導，但由於處於內地受漢文化影響，而穿漢式大衣。又有《元史・阿尼哥傳》及《元代畫塑記》所說尼泊爾工匠阿尼哥曾在北京及元上都（內蒙古正蘭旗南）塑造了許多佛、釋、道泥像，可看出尼泊爾造像藝術及漢藏的綜合因素在中原地區的流行。〈圖一一三〉

甚至遠至江南杭州，由藏族（族屬有諸說）的楊璉真伽任江南釋教總領開刻飛來峰造像，內中的密教摩訶迦羅（大黑天）、金剛手等至今尚存，其金剛手的寬圓臉型，圓睜的眼，肥短的軀體，樣式完全來自尼泊爾。

又有美國洛杉磯亞洲藝術館金剛手銅像，可對比法國 FOVNLI 贈基美博物館內的一尊一二九二年款的大黑天像，二者樣式上的極為相近之處，可見它們之間在圖樣來源上有著親緣關係。

● 從上面你的敘述中我們可以看到，西藏中部地區為主導的藏傳佛教區域在十二、三世紀的作品，是尼泊爾和西藏的混合樣式，內中又有漢族藝術的因素融匯其中，是嗎？

是這樣，這時的造像技術已較初期西藏造像風格有了絕大的提高，技法純

圖 116　菩薩立像　鎏金銅　12-13 世紀

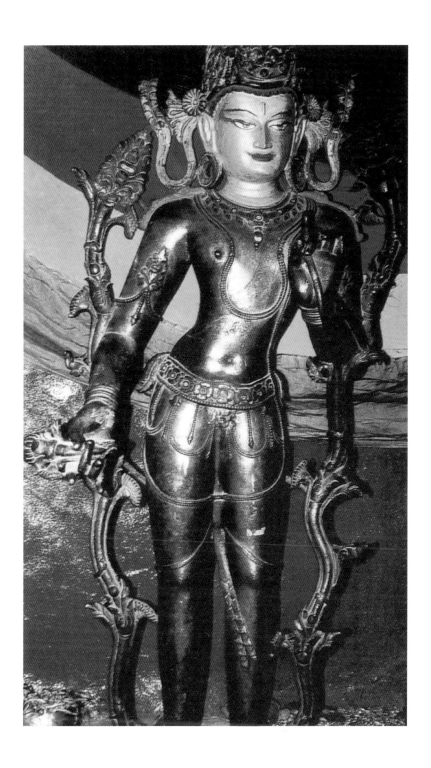

圖 117　菩薩立像　　12-13 世紀

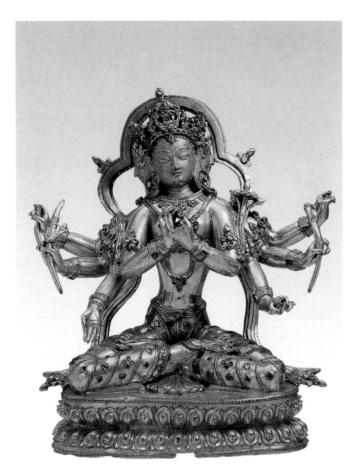

熟，雖然尼泊爾的色彩濃厚，但技法上沒有生搬硬套的感覺，而是一種工整纖麗的作風。〈圖一一四—一一七〉

● 前面你介紹了西藏中部佛教造像在十三世紀以前的風格特徵，那麼在十四至十七世紀，相當於我國的明代，佛教造像藝術又有哪些發展變化呢？

這一時期藏中佛教造像藝術高度成熟，外來的影響，如東印度的帕拉樣式以及克什米爾樣式等，都消融於西藏本土樣式，不太顯露各自的特點。在西

圖 118　尊勝佛母（上圖）　藏中　14 世紀
圖 119　尊勝佛母（左頁圖）
西藏　鎏金　17-18 世紀　聖彼得堡艾米塔吉美術館

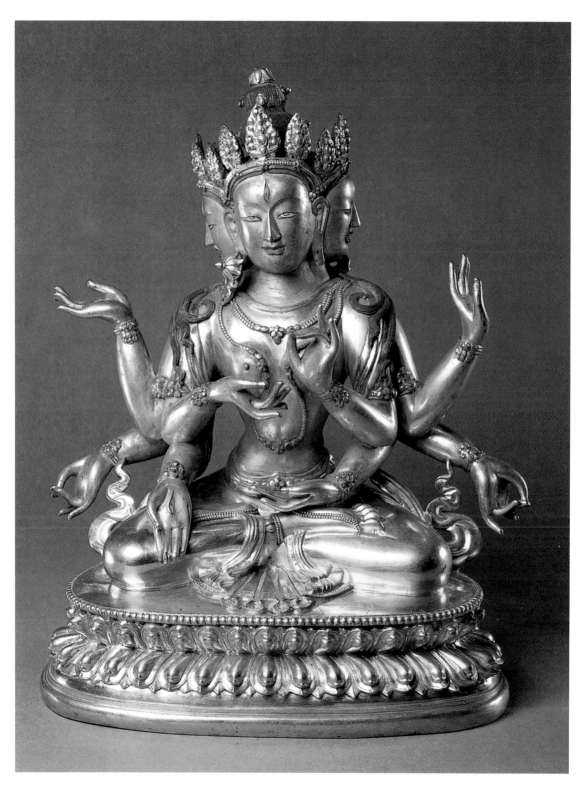

藏造像樣式上最易於指摘的，仍然可見尼泊爾樣式的某些基本要素。但這些要素與西藏樣式結合得很為融洽，沒有生搬硬套的痕跡，尼泊爾造像過分強調的寬額、飽滿寬厚的肩部和胸部，也恰到好處地得到減弱。

再由於漢民族樣式也潛移默化地融入西藏造像，使得西藏造像在吸收了諸種文化的基礎上，產生了一種優美典雅的造像樣式。〈圖一一八─一二○〉

● 這種優美典雅樣式的特點是什麼？

這種造像比例極為協調，造型準確、細部刻畫生動，五官端正優美，如上文所諸項指摘的各式造像的典型的特徵，在此期造像上反而很難一言以蔽之，或者說，它將各式佛像造型上的偏激之處全部加以軟化、弱化，代之以一種新的成熟的恰到好處的樣式。

● 明朝帶款的佛像是怎麼回事？

明代永樂初年，朝廷開始大規模的鑄造佛像，是欽定的官式造像。它主要是作為和青藏宗教上層互相饋贈的禮品，宣德時期繼續鑄造。永宣的造像樣式優美，雖然製作於內地，但製作者從風格判斷，仍以藏族或尼泊爾人為主，只不過在大衣、裙部等處喜歡細緻地刻畫衣褶，以符合漢民族的審美趣味。

從明代史料記載看（《明實錄藏族史料》），佛像已成為雙方互贈禮品的固定菜單，是祈福、吉祥的象徵物，每年大批的青藏僧界人士以各種名義到朝廷朝貢，禮品中必有佛像，明朝廷回賜以超過進獻物多倍的贈品，內中也不可缺少銅佛像，以至使得許多藏區僧侶想出各種名目赴京以希獲回賜，有時也使明朝廷不得不酌令減免。

在這種形勢下，漢區的佛像與藏區的佛像在樣式上也有趨一致的傾向，所以明代欽定的佛像和藏區的非欽定的佛像也有造型上的共通特徵。有的造像

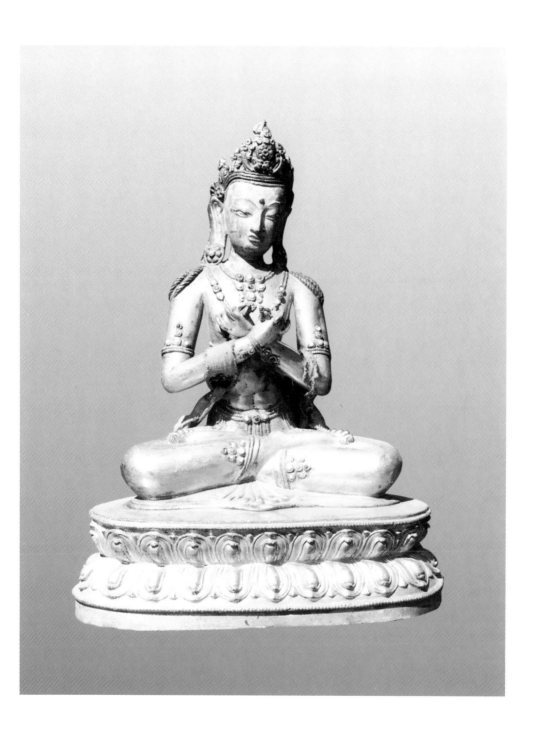

圖 120　持金剛菩薩　藏中　14 世紀

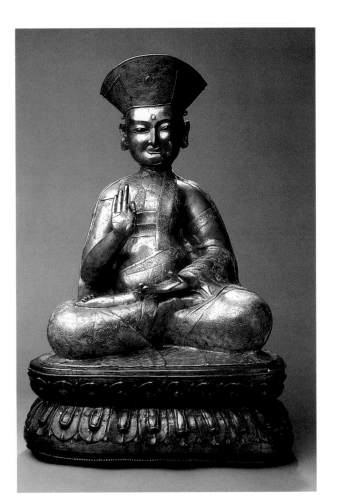

雖然沒有永樂、宣德年款，但精美程度不下官造，一般多推斷為藏區所造。

● 藏區的造像仍有自己的風格和特點嗎？

藏區造像不同漢地的喜用漢式衣著，而仍多採用無衣褶的衣著，可看作是遠承印度薩爾那特式造像的傳統，以尼泊爾造像為基本框架而來的。

在許多造像上也可看到衣紋喜用雙箍狀，如雙繩紋纏在身上，這實際上又要追溯到秣菟羅造像的淵源，華麗而又喜嵌松石、寶石，有的也有畫蛇添足之感。〈參見圖六六〉

● 還有許多銅製喇嘛肖像，書上也多標明是明朝的作品。

圖 121　喇嘛　銅製　西藏　紐華克美術館

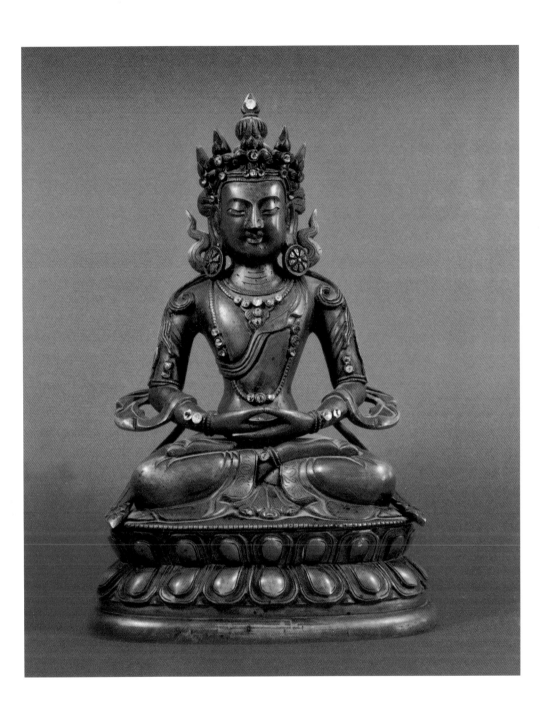

圖 122　蒙古風格長壽佛像　藏東

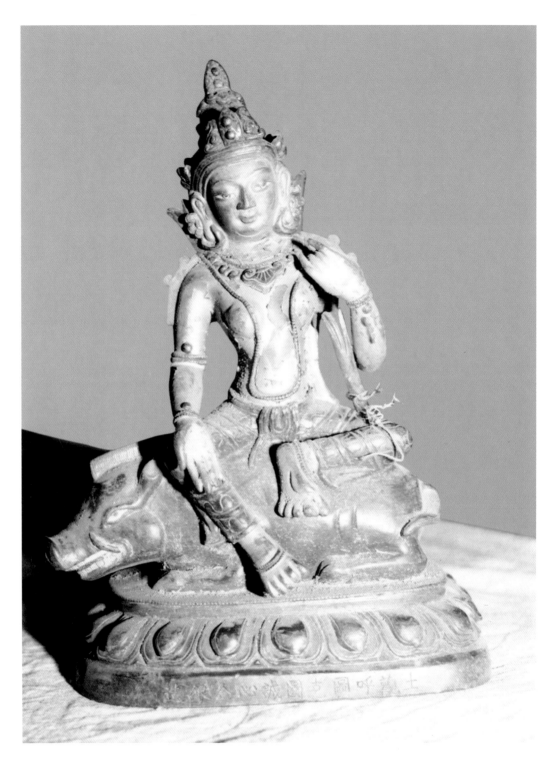

圖 123　蒙古風格摩利支天　藏東

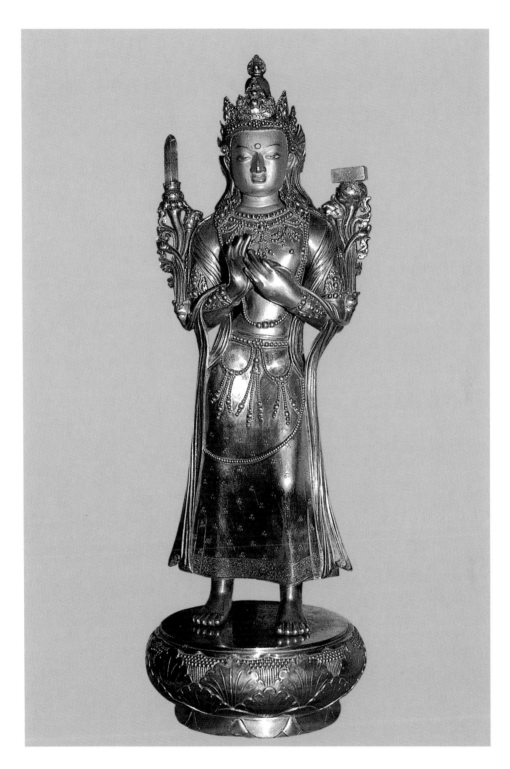

圖 124　文殊菩薩　鑄像、金箔青銅製　17 世紀　外蒙古烏蘭巴托市美術館

這時期寫實水準空前提高，所以高僧的寫實性肖像流行，明代之前的高僧像由於寫實性技術有待提高，許多高僧像想來只是象徵性的，或者說從技法上看不出是否是真的肖似。而明以後的高僧像，則由於寫實技法的衰退，高僧像製作相對減少，且更流於形式化概念化，只能憑僧帽、袍服、道具來確認某位祖師。但只有相當明時代的高僧肖像，技法極為寫實，造型準確，每個高僧像都各具特點，我們雖然見不到本人，但可推斷與本人肯定極為肖似，有的雕僅十數公分高，但技術是大手筆〈圖一二一〉，再看清代有的高僧巨像，大而空洞，技法貧乏，實不可等同視之。

此時期造像多用紅銅、金色偏暖。小像底部的封底多用卷邊包裹法，大像則是底邊剎出毛刺以固定封底。

〈藏東佛教造像風格〉

● 除了西藏西部、中部地區的佛像，西藏東部的佛教造像有什麼特點呢？

我們所說的西藏東部包含四川、青海、甘肅等地，而以昌都地區為中心製作的佛像稱藏東佛像。藏東佛像到底應是什麼面目，哪些屬於藏東的標準像也較難比定，作為一種文化現象，在某種意義上說，我們所上舉的諸種大的佛教造像系統，基本上都是分布在喜馬拉雅山一線上，或可稱為喜馬拉雅文化；其中又以拉薩為中心，領導著整個造像潮流，且遠播到甘、青、蒙古地區。尤其是十四世紀後，風格更趨統一。但偏離文化中心的地區，那裡製作的佛像除了有意追摹先進地區的作品外，必然要受本地區審美風習和製作材料的制約，會呈現出不同的地區手法。

圖 125　不空成就佛（後側）（右圖）

鑄像、金箔青銅製　17 世紀　外蒙古烏蘭巴托市美術館

圖 125-1　不空成就佛（左頁圖）

鑄像、金箔青銅製　17 世紀　外蒙古烏蘭巴托市美術館

《蒙古地區佛教造像風格》

屬於蒙古地區的甘肅黑城子、北京居庸關、杭州飛來峰，在元代都為蒙古勢力範圍，風格上是有著濃厚尼泊爾影響的，已如上述。但在元代貴族上層風靡一時的藏傳佛教，並沒有在廣大蒙古族牧民中扎根，典型的十二、三世紀藏傳佛教造像，除黑城子有少量發現外，西藏系文物在內外蒙古地區發現的並不太多，若據《元代畫塑記》，在元上都還應有阿尼哥的泥塑作品，至今還沒有發現。

● 蒙古地區的佛教造像是否也有地域上的差異，有幾種風格？

明初，蒙古勢力退回草原，喇嘛教也基本消匿，僅僅有零星的薩迦派活動。只有在明末隆慶、萬曆時土默特部的首領—俺達汗才在其侄勸說下，從青海引入了喇嘛教，以後更廣及蒙古地區。但現在所說的外蒙古（即舊屬喀爾喀部蒙古，中心在庫倫，即烏蘭巴托）與內蒙地區的造像（行政中心在綏遠，

從目前國外出版的各種圖錄上，似乎把那些凡與上述幾大類造像風格都對不上號，而且又帶有漢族乃至蒙古風格的造像，往往統歸於藏東或蒙古造，恐怕也只能大致如此了。銅像、泥塑製作不同於瓷窯，有固定窯口遺址可尋，佛像工匠是流動的，尼泊爾人、藏族工匠可以四處賣藝，所以風格上也只能以某種風格占主流而推測其產地。《圖一二一—一二三》

藏東的造像似乎較為樸素，所見十四、五世紀造像有不少是不鎏金的，細部各方面不夠精工細作，因地接蒙古和漢族地區，風格上和藏中造像也有差異。

圖 125-2　不空成就佛（頭部特寫）

圖 126　綠度母　鍍金青銅　18×10×7cm　16 世紀　外蒙古艾杜尼左僧院博物館

即呼和浩特，明稱歸化城），又在風格上有較大的差異。

●請介紹一下喀爾喀蒙古造像情況。

喀爾喀部蒙古造像也和整個蒙古地區藏傳佛教傳布一致，明末以前的造像幾乎沒有，遺留至今的多為清初順治、乾隆時期（十七世紀中晚期至十八世紀末）的作品。〈圖一二四—一二八〉

據國外學者考證，許多造像出自第一世哲布尊丹巴呼圖克圖（哲布尊丹巴呼圖克圖掌管外蒙地區宗教事物，章嘉呼圖克圖掌管內蒙古宗教事物）—札納巴扎爾之手（參見楊伯達〈清初喀爾喀藏傳佛教銅造像敘要〉，刊於《故宮文物月刊》一六二號）。外蒙古造像我們過去認識較少，據近年來美國、日本等出版物我們始知，外蒙地方的造像頗有特色，與內蒙古地方造像很容易區別。

圖 127　彌勒菩薩立像　鍍金青銅　37×16×10m　17 世紀　外蒙古艾杜尼左僧院博物館

148

圖 128　文殊菩薩　鍍金青銅　22×16cm　19 世紀　外蒙古國立美術館

● 外蒙古造像的風格是怎樣的？

外蒙古造像的原型，無疑是來自拉薩造的所謂藏中風格，但整體上極秀美端麗，比例舒展、準確、細部精緻耐看，花飾精巧，融入了帕拉風格和尼泊爾造像的某些因素，但都恰到好處。雖然整體動態上也追求工穩對稱，但端正中不失纖巧和柔軟感，不像帕拉造像過分強調板直而顯僵硬。又有些造型樣式明顯的是來自尼泊爾的，但也是僅取其構圖樣式，消弱尼泊爾造像的過分飽滿寬厚。造像的細部加工精緻，金色完美，至今燦爛輝目。

● 這類造像的造型特徵表現在哪些方面？

圖 129　菩薩坐像　喀爾喀蒙古　外蒙古烏蘭巴托美術館

圖 130　綠度母　喀爾喀蒙古　鎏金　外蒙古烏蘭巴托美術館

主要表現在臉部、髮型、大衣等方面。先看臉部，臉型清麗，額稍寬於臉頰，下頷較瘦斂，雙眉高挑，杏眼，上眼瞼略下含，高鼻，鼻樑兩側較窄，鼻翼亦較小，上嘴唇薄、下唇略圓，稍厚於上唇，像中國古人所謂美人的櫻桃小嘴，總之，臉部是無可挑剔的俊美相貌。

佛的髮型也較高歛，肉髻較高，髻珠突顯。菩薩的束髮亦高聳，冠飾精美，束冠的結在雙耳上方呈開張的扇形，仍是藏西造像的淵源，繒帶上揚呈U形或有的更製成如多曲折的向上飄揚狀，以顯示動感。

腰部收斂，胸部呈扇形，佛像多著祖右肩大衣。菩薩下著裙，仍是不重刻畫立體衣褶的使四肢突顯的樣式，有的裙部陰刻雙U形紋及敲刻梅花點，沿襲克什米爾手法。但刻意強調結跏的雙腿間露出的裙角，宛如倒置張開的大折扇，放射形線條呈高度裝飾性。這個扇形裙角，早就見於二世紀犍陀羅石雕的佛陀腿部，僅是寫實性的需要，此後常可見於中國及西藏系的佛像上，惟有喀爾喀的造像上，對此裙角極感興趣，刻意加以放大和強調，極富裝飾感，給人突出的印象。

瓔珞、項飾等飾物製作得極為精巧，花型富有變化，珠粒很小，不像早期尼泊爾和西藏造像珠粒粗大。還有個有趣的細節，即掛於項上的長串珠，其走向多呈從兩乳外側環繞（極少亦有從兩乳間環繞者），而西藏特別是藏西的造像，多喜製成從兩乳之間穿過的形狀。

台座基本上呈兩大類：一類為上下雙蓮瓣的蓮座，整體呈高台狀，束腰部不明顯，蓮瓣亦不強調其飽滿，較為平板，蓮瓣位置偏高，底邊圓緩呈卷唇狀。

另外一類台座應該是喀爾喀造像獨特樣式，即蓮座呈鼓形，上敞下斂，蓮

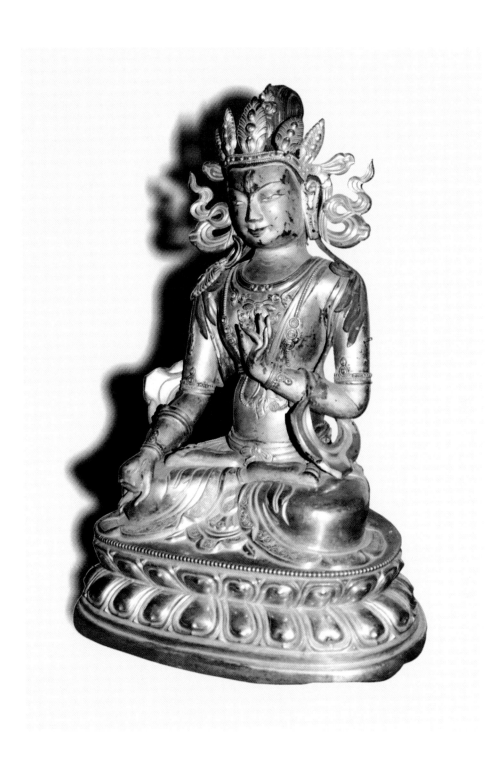

圖 131　典型蒙古風格白度母　清代　承德外八廟

瓣呈很多層次，層層包裹，但花型偏薄，底邊為卷唇邊蝕地。可以說等於是常見的束腰形蓮座從中部截斷僅取上層部分。這種樣式的台座在其它系統造像上較難見到。〈圖一二九─一三〇〉

● 喀爾喀造像的確十分精美又富有特色，過去很少介紹。那麼，內蒙古系統造像主要包括哪些地方？

內蒙地區佛教造像的中心主要為多倫（今內蒙古正藍旗），作品大量分布於北京、綏遠（呼和浩特）等地，承德外八廟也供奉著大量佛像。這些地區因與漢地較為接近，風格上有著濃厚的內地漢文化影響，但又與清初康熙、乾隆的宮中御造風格還不盡相同，所以國外也有稱其為內蒙古察哈爾式，也即以包頭、呼和浩特、集寧、張家口、承德、多倫一線的廣大內蒙地區為主要分布的樣式。

● 從外形上看，這個地區的造像好像不如西藏造的精美，有什麼原因嗎？

嚴格說起來，這些造像是所有藏傳佛像系統中造型較為柔弱、藝術性較為平庸的，且多造於乾隆皇帝大力提倡黃教、行黃教以削弱蒙古族的時代，因而多為十八世紀之作。特別是一些較大的像，全是用銅皮打製、分段接合而成，質地輕盈、金色亦稀薄，可一眼分辨出來，俗稱蒙古造。

● 我們應該從哪些方面來鑑別它和其它造像的區別？在哪裡還有遺存？

首先整體造型上不夠秀美，四肢搭配比例雖無錯謬，但顯得造型綿軟、臃腫，缺乏藝術感染力。有的胸部寬厚，大腹，雙腿跏趺坐時顯得厚墩墩的，缺乏解剖上的表現力和細部表現的技法。

面相上不論佛、菩薩，都是面型方圓、臉盤寬闊、顴骨高凸，有點像蒙古

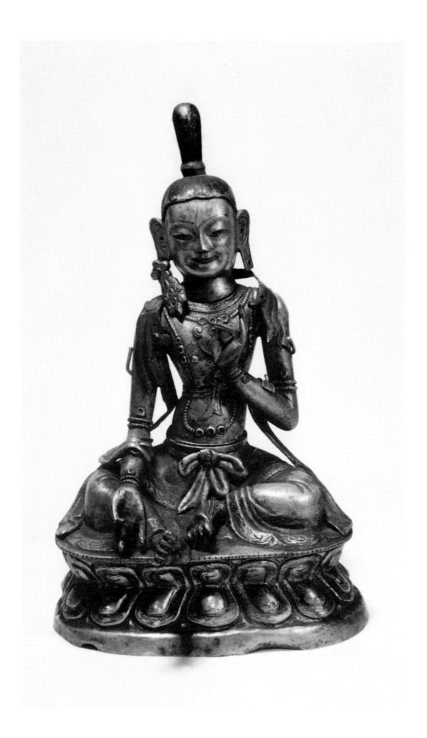

族人種的特徵，五官輪廓不清晰，鼻如懸錘，表情憨厚，缺少超脫俊逸之美，不似天國中的神佛，而是過分呈甜俗相。菩薩的冠飾也樣式單調，一般多戴五佛冠。繒帶和帔帛呈祥雲狀，盤卷向上以加強動感。

圖132　典型蒙古風格白度母　銅鑄　清代

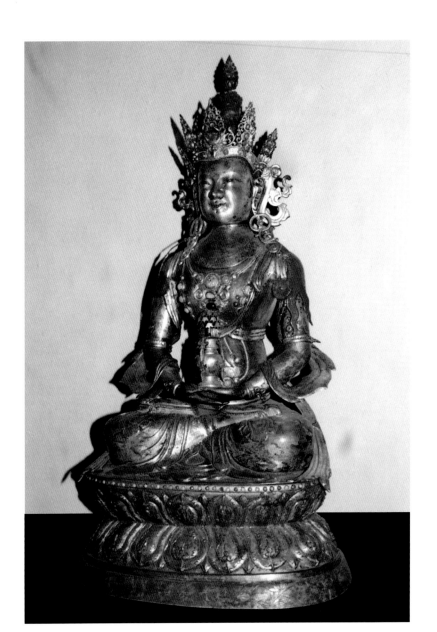

瓔珞、項飾等細碎而起伏小，缺少立體感和遠效果。又喜嵌松石、瑪瑙、青金石等，內地俗稱此種工藝為蒙古鑲。

台座多為雙層蓮瓣，但蓮瓣寬肥，輪廓迂緩，造型呆板無力，表現不出優美開張的動態，要是對照明初永樂、宣德的蓮瓣的俊逸雋秀，可明顯感覺到

圖 133　蒙古風格的長壽佛　清代　承德外八廟

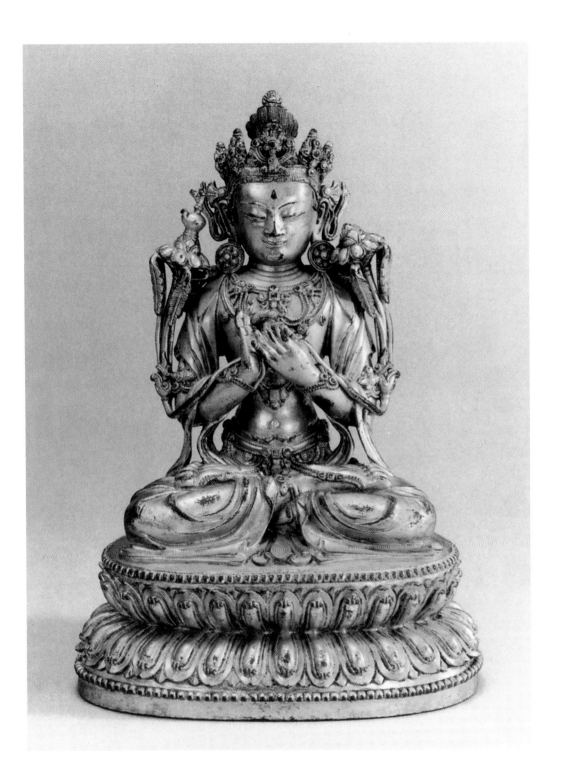

圖 134　「大明永樂年施」款彌勒菩薩

清代蒙古造像技法的退步與貧乏。〈圖一三一—一三三〉

至今在內蒙古的包頭固陽大青山中的五當召、呼和浩特的大召、度力圖和承德外八廟，內蒙古樣式的佛像仍有許多遺存。

【明代宮廷佛教造像藝術】

● 前面你簡單提到明代的宮廷造像和西藏的關係，請再詳細談談。

明代開國之初，明政府十分注意同邊疆的少數民族協調關係，特別是與藏族地區的宗教上層，互遣使者通誼，贈換方物，史書上多有記載。

除上述原因之外，明皇室也多信奉西藏佛教，宮中闢有佛堂，一年中有各種法會，宮廷內的御用監設有「佛作」等作，專門製作佛像法器，以適應明廷的佛事和賞賜施供的需求。北京的數座大喇嘛廟，常駐的藏區僧人達數百人之多。藏族地區修建寺廟，也多仰仗明廷派遣工匠，支援鐵器、油料等各種建築材料。廟建成後，也多請明政府賜廟名，贈經書、佛像。而藏佛教僧人進京，向朝廷進獻馬匹、哈達、佛像等物，明廷回賜絲織品和佛像等，可以說佛像已成為祈福、祛災的吉祥物，是雙方互贈不可缺少的禮品。

● 明代以佛像為禮品，最早是在什麼時期？

從史料上看，洪武朝開國之初，對來京的僧人多賜給實用品，基本上沒有佛像。目前發現的明初宮廷造像上，也還沒有見到洪武款的。據《明實錄》，明廷首次賜予西藏僧人佛像是永樂六年（一四〇八年），此年「如來大寶法王哈立麻辭歸，賜白金、彩帛、佛像等物，仍遣中官護送」。這些佛像並沒有說明是宮廷所造，但此後，每次西藏僧人辭陛，都要賞賜圖書、佛像、佛

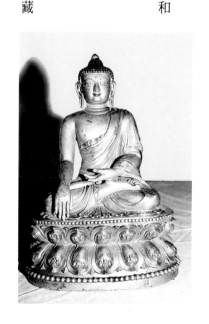

圖 135 「大明宣德年施」款佛坐像（左頁圖）

圖 136 大明宣德款佛坐像（右圖）

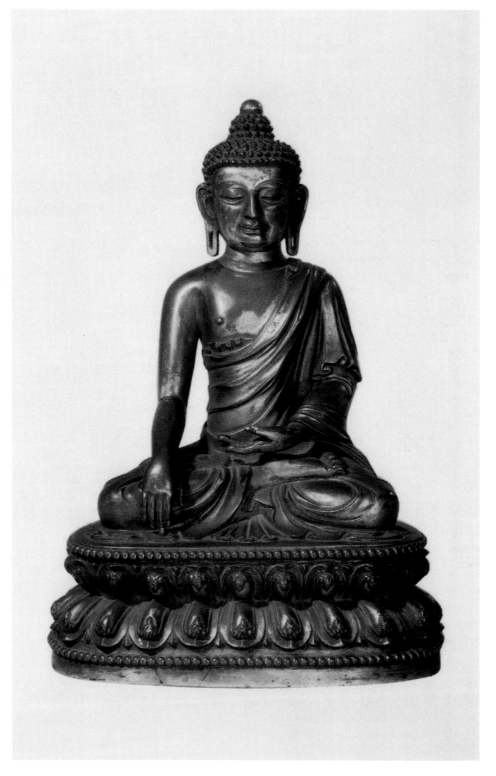

經、儀仗、鞍馬等，可知佛像已成為不可缺少的例定禮品，由於其需求量大，自然要專門製作了。

據以上可以推知，明廷將賜佛像加以制度化約始於永樂六年，況且佛像製

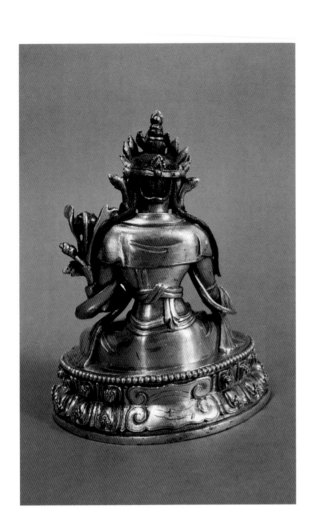

作之前尚有呈樣進覽、試製修改等程序，則實際製作還應略早些。

● 明廷造像帶年款的是什麼時期的？有幾種？

帶年款的目前只發現「大明永樂年施」和「大明宣德年施」二種，均陰刻於台座前方台面上，款識規正，字體秀美。一般是字正對著觀眾，也有少數刻款字倒置著的，不知什麼原因。傳世的永宣鎏金銅像造型優美，金色充足，尺寸多在二、三十厘米左右。偶然也看到成化年款的，但從風格上看仍是永宣的造型，估計仍是用永、宣的佛像，另刻的成化年款。

圖 138　典型康熙朝造的白度母（背）

160

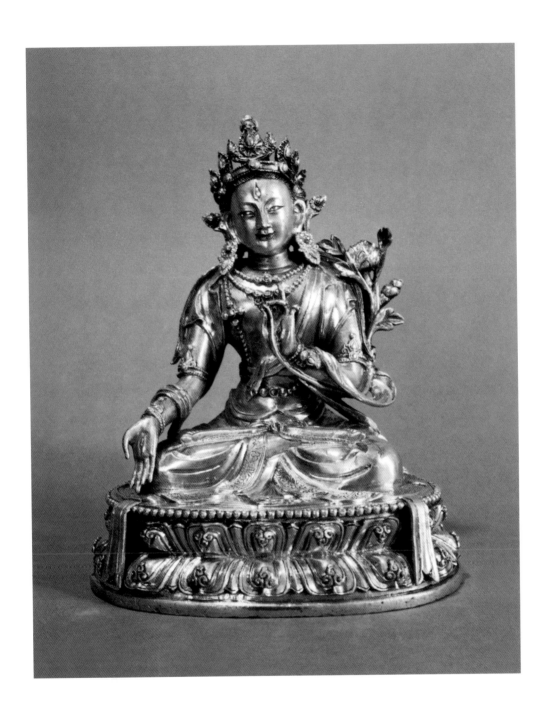

圖 137 典型康熙朝造的白度母

● 御用監佛作出品的佛像題材有哪些？造像風格怎樣？

傳世的御用監佛作，製作的銅佛像題材上多數是顯宗的釋迦佛、長壽佛（阿彌陀佛）、觀世音菩薩、文殊菩薩、白度母、綠度母等，尤以各種度母像數量多而製造精美。大概係官造，思想上尊揚顯宗，那種密宗的多手多臂、形像怪誕的佛像所見不多，男女雙身的所謂歡喜佛數量更少。

另外，御用監佛作的工匠，是從各地舉薦而來有特殊技藝的人才，內中自然有藏族等少數民族和尼泊爾等所謂域外人；西藏佛像可以說是一種具有濃厚民族特色和地方特色的工藝，出於藏族工匠和漢族工匠之手的佛像，風格上可以說截然異趣，一望而知。藏佛造型優美，比例舒適，手、腳等細部極富寫實性。而漢佛造型端莊工整，頭偏大，姿態較僵板，手、腳等刻畫也概念化，總體上趨於程式化。尤其到了晚明，漢地的大頭觀音像很多，大多數沒有藝術性可言。

● 明永樂、宣德時期佛像風格比較接近，永、宣的作品怎樣才能鑑別出來？

首先我們必須知道，永、宣宮廷造像風格上主要來源於西藏，但又和西藏本土造佛像不完全相同。它畢竟是皇室御造，所以風格上既符合西藏佛像的相好標準，又有內地佛像的衣紋流暢，富麗華美，能體現出皇室氣派的雍容華貴的佛像樣式。

首先，在面相上，不論佛、菩薩都豐滿端正，寬額，臉型呈方圓，五官位置勻稱，眼略俯視，表情靜穆柔和，略含笑意。若再細分，永樂的佛像似乎更秀美，表情更含蓄，高鼻薄唇，略蘊柔媚之態。這些特徵在各種程度上表現得更為充分。而宣德造像臉型較之略趨端莊、豐頤，嘴唇較之永樂造像

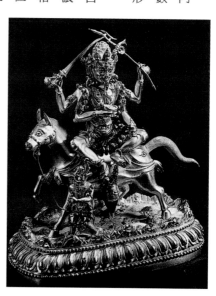

圖 139　宮廷造四臂觀音（左頁圖）
康熙二十五年（1686 年）
圖 139-1　吉祥天母像（右圖）
明永樂年（1403-1424 年）

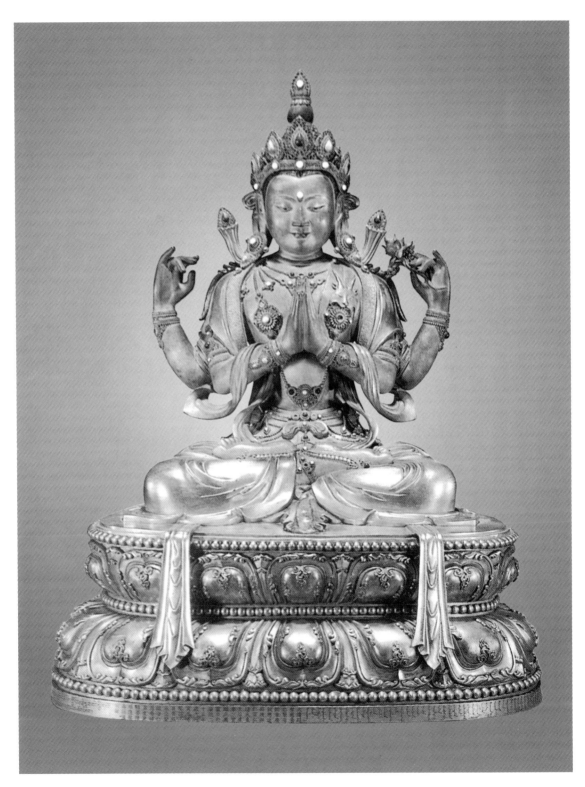

似乎略顯厚，鼻樑、鼻翼似略顯寬，相較之下，靈動之氣似乎略遜永樂造像。

總之，永、宣的佛像不像西藏本地造像那樣，過多強調印度味道的高鼻深目的五官起伏，基本上呈漢族的臉相，又揉入了西藏和尼泊爾的韻味。

在永宣的造像中，佛身，特別是菩薩像，腰部以上呈扇形，上半身偏瘦長，菩薩祖上身，小腹部緊收，臍窩深陷，富有彈性，整體動態呈S形，極富人體之美。四肢製作也極秀美，尤其是手腳的刻畫非常靈活纖細，寫實性很強。

● 我們在看佛像時，感覺內地佛像和西藏本土製佛像在衣著上差別比較大，是否處理手法不同？

對，這兩者的顯著區別之一的確是在衣著的處理手法上。內地佛像不太喜歡軀體過分顯露的薄透衣著，所謂印度薩爾那特式的基本不刻畫衣紋的造像，多數是西藏造的。內地造像熱衷於刻畫佛像的大衣衣褶的轉折起伏，立體感較強。菩薩雖然袒上身，但瓔珞、項飾等裝身具豐富繁瑣，又有帔帛搭於雙肩，於肩部曲卷而下，織物的輕薄質感表達很充分。尤其是下著的裙，紋褶生動，轉折自如，頗為飄逸瀟灑。而西藏佛像由於受尼泊爾影響，且遠承印度的薩爾那特式，所以大衣和裙喜用薄透手法，袒右肩式大衣，僅在右胸部淺淺的刻畫一道邊緣線以表示大衣的存在，大裙緊裹雙腿，有數道裝飾性的衣紋，整體上呈裝飾性。

● 那麼在佛冠、蓮座的製作上又各有什麼不同？

佛、菩薩的冠，製作也很規整，雕飾精美。束冠的繒帶較短，多數呈U字形緊貼耳部向上卷曲，束扎的小結成蝴蝶形。這種小蝴蝶形或扇形結束是來源於西藏西部造像的冠飾，但和藏西造像相比，冠則更顯端莊工整，藏西的

圖 140　乾隆官造尊勝佛母　北京雍和宮

164

冠飾製作玲瓏剔透，繒帶飄揚。

耳璫大而圓，飾連珠紋，製作精緻。

蓮座的特徵較為明顯。永、宣的蓮座都較低矮，束腰部內收，夾角成銳角，上下有二層蓮珠紋。上層蓮瓣較短，下部蓮瓣較長，表層蓮瓣之間露出下層的蓮瓣一角。蓮瓣細長秀美，生動挺拔，幾乎近似菊花瓣。永樂佛座與宣德佛座相較，永樂的蓮瓣更為優美清瘦，蓮瓣的內緣紋飾很飽滿，尖端部上卷成三顆圓珠狀。宣德的蓮瓣則相對顯寬闊，端莊，而遒勁俊逸不足，內緣紋飾尖端上卷成卷草或象鼻狀。〈圖一三四—一三六〉

永、宣的佛像銅質均為紅銅，金色偏橘黃，多數表層金色在凸起的部分有磨蝕現象。小型像由於紅銅質地柔軟，佛像底部的蓋和周壁的固定方法為包底，即底邊包卷住底蓋。大型像由於周壁厚硬，不能卷邊，則用銼刀或斧剁出毛刺來封住底蓋。

【清代佛教造像藝術】

● 清朝也有官造佛像嗎？

有。清代的康熙與乾隆均分別執政六十餘年，為清朝的盛世。為適應蒙藏地區民族的需要和宗教信仰，佛像製作繼承明代製佛的風氣，宮廷造像技法深受明代的影響，精工細作，數量龐大，仍以北京為製作中心。首先講講康熙朝的藏式銅佛教造像的特點。

康熙朝（一六六二—一七二二年）的經濟發達，手工業蓬勃發展，至今遺留下的康熙瓷器、銅器等工藝品數量巨大。西藏系的佛像除西藏地區外，北

圖 140-1　文殊菩薩像　明永樂（1403-1424 年）　金銅　高 18.5 厘米　現流入國外

166

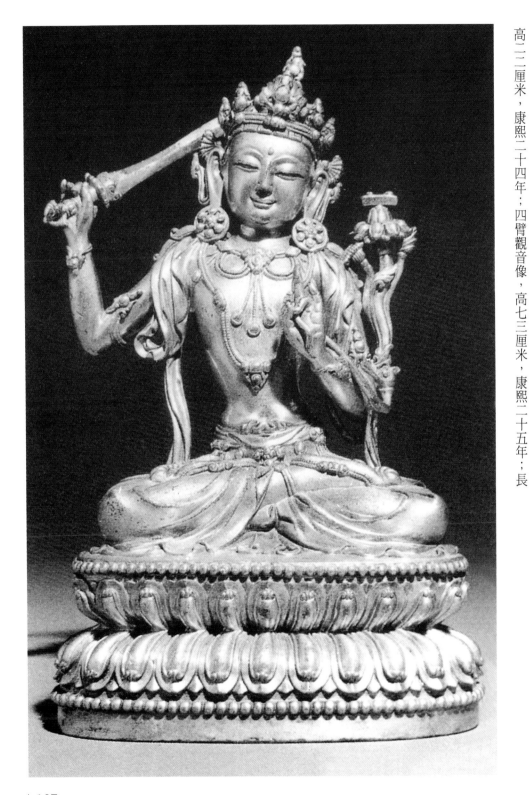

京仍是製作中心。西藏佛像帶年款的甚為罕見，目前筆者所見帶年款的康熙佛像僅有四尊。即：高僧坐像，高七七‧五厘米，康熙十九年；摧破金剛像，高二二厘米，康熙二十四年；四臂觀音像，高七三厘米，康熙二十五年；長

壽佛坐像，康熙四十三年。

● 這四尊造像從造型上看，有什麼規律可循？

先看面相，康熙佛像的面相適中，五官勻稱，較為秀美，尤其是雙眼的造型是寫實性的，上眼瞼呈弧形，略有上揚的感覺，應格外注意，與乾隆朝造像不同。

寶冠工藝複雜，喜鏤空，有的上鑲寶石，玲瓏剔透。最能代表此時期造像特點的是束冠的繒帶（寶繒），呈U形，U形的底邊相連於兩肩，再向上飄起，繒帶頂端又各有一桃形的摩尼寶珠，這個細節是我首先注意到的。

寶冠工藝複雜，喜鏤空，有的上鑲寶石，玲瓏剔透。束冠的小花結在兩耳上方，但花型很簡略，並不刻意裝飾。

瓔珞和項鏈製作很工細，項鏈為雙環，中間鑲珠寶或作成珠玉狀，在胸部的花型不論如何複雜，整體是尖角向下倒立的三角形。瓔珞自然地垂下，在兩乳頭位置又有珠飾，正好遮住乳頭。若與尼泊爾和西藏西部的佛像對比看，也是判斷佛像時代和產地的重要特徵之一。

菩薩雖然袒上身，但帔帛覆搭肩部的部分很寬肥，加上臂釧、手鐲製作得很為精細，整體看，上半身由於上述裝飾，感覺非常豐滿，富麗堂皇。

● 這一時期佛像上的帔帛有什麼特徵？衣裙也具有寫實性嗎？

康熙朝造像的帔帛是判斷時代的重要特徵之一。這時造像的帔帛從雙肩下垂，又優美地向兩側拋出，然後纏繞雙小臂，通過雙臂再雙雙覆搭於台座前成垂帶狀。此種樣式偶然見於元、明時代的菩薩造像上，但康熙朝的菩薩像無一例外都是這種樣式，成為該朝的定制，一直到乾隆時仍零星可見。但康熙朝的造像，帔帛的紡織物質感很強，紋褶折疊曲復，富有寫實性。

大裙也是寫實性的，衣紋在小腿部呈放射狀，紋線分布優美，造型生動活

圖 140-2　阿彌陀像　明宣德（1426-1435 年）　金銅　高約 25 厘米　北京故宮博物院藏

168

潑，腿部衣紋的處理手法可以看到是明代佛像技法的繼續。在帔帛邊緣和裙角又喜陰刻花紋。總之，康熙朝造像的衣飾形式是漢族的，對天衣飄帶和裙的塑造很注意其輕薄的質感。

● 康熙朝佛教造像的蓮座製作與明代有什麼不同？

這時的蓮座高度一般偏底，蓮瓣飽滿，花型亦較寬肥。紋飾一般為兩層，裡層花瓣起伏很高，呈凸起的橢圓形，上又飾有三朵卷雲，紋樣優美生動。蓮瓣外緣正中翹起如三角形。又康熙佛像蓮瓣的製作也很實在，基本上是蓮瓣包裹臺座的絕大部分，僅背後省略二三朵蓮瓣，留一塊飾卷雲紋的空白。這種蓮瓣的省略方法在元代佛座上即可看到，但明永樂、宣德的官造佛像上都是滿飾蓮瓣，沒有偷工減料的現象。

又蓮座的底部邊緣部分仍為平直的梯形，這仍是沿襲明代佛像的作法，有的在上面還陰刻八寶等吉祥紋樣。

銅質及金色，多為紅銅，鎏金較厚，金色仍偏紅。

總之，康熙宮廷造像技法依然深受明代造像的影響，造型端莊勻稱，比例舒適，注意寫實技法，技術上精益求精，沒有偷工減料的現象。可以說它代表了清代佛教造像的最高工藝水準，是此後無法企及的。〈圖一三七—一三

九〉

● 乾隆朝的宮廷造像情況如何？

乾隆朝製作的銅佛像數量很多，遠遠超過康熙朝。乾隆常利用佛教懷柔藏、蒙等少數民族的政治和宗教上層人物，加之本人也崇信西藏佛教，廣建寺宇，大量鑄造佛像，至今遺留下的西藏式佛像多數鑄於此時。

有紀年款的不太多，許多佛像只在臺座正面鑄有「大清乾隆年敬造」字

圖 140-3　四臂觀音坐像　清康熙二十五年（1686 年）　金銅　高 73 厘米　北京故宮博物院藏

樣。因此時佛像大量生產，工藝上有所簡略，細部紋飾已不如康熙時那樣精

益求精，衣紋、帔帛等織物的質感也衰退，逐步演化為裝飾性和象徵性的。

此時的頭冠已簡化處理，一般多為五枚桃形飾片，中間飾珠形，外緣陰刻

此放射線。束冠的小花結在兩耳旁成蝶形，這是西藏西部的常見樣式而來的。

寶繒較寬肥，呈三折彎式向上飄卷，不及康熙時的繒帶輕巧靈動。

面相較飽滿，額頭寬而隆，臉型偏方圓、豐頤。五官刻畫有程式化傾向，鼻子簡略的呈三角體，較為生硬。嘴唇短而略顯厚。尤其雙眼，上眼瞼向下垂，彎度很大，呈俯視形。這種眼極有裝飾性，常見於藏西地區元、明時代佛像上，但元、明時的佛像眼的曲線非常優美生動，富有表情，到乾隆時已變成概念化的方楞眼的形狀，失去了靈動自然的表情。康熙佛像與乾隆佛像在眼睛造型上的變化，是我細微觀察、對比了許多尊造像後得出的結論，是判斷康熙與乾隆造像的重要依據之一。

　● 乾隆時佛教造像在瓔珞、大裙、蓮座上各有什麼特點？

　乾隆造像的瓔珞顆粒較粗大，不精緻，遠效果尚佳，近取則沒有耐看之處。岐帛也較簡單粗重，缺乏康熙佛像的輕盈靈動感，岐帛覆搭雙肩部分也不像康熙佛像那樣寬肥，而是上下寬度一樣。因乾隆佛像的裝身具製作得簡略樸素，所以上身顯得袒露較多。

　此時的裙一般處理成兩種樣式，一種即漢式的裙，但衣褶簡略，不深刻，多在膝窩轉折處處理成一、二道褶紋，較為概念化。由於衣褶簡略，使腿部感覺臃腫粗壯，雕塑的意趣很乏味，不及康熙造像的裙生動寫實。另一種裙腿部基本沒有褶紋，似乎是裸露著雙腿，但在裙腳部分又簡略的作出些裙際線，上又喜裝飾梅花點，這種裙的樣式多少還能看到薩爾那特式佛像的意思。在西藏系佛像上經常能看到印度佛像的痕跡，這點一般較漢式佛像更為明顯。

　至於蓮座，乾隆朝蓮花瓣也大為簡略，蓮瓣的內層一般不再裝飾雲朵紋，絕大多數為素蓮瓣。又外緣中部的起伏很小，略微凸起呈三角形而已。花型也較呆板扁平。康熙造像上的那種豐滿華麗的大蓮瓣在此時已看不到了，代

圖 140-4　四臂觀音像　清乾隆十三年（1748 年）　金　高 80 厘米　北京故宮博物院藏

之以對稱工整的素蓮瓣。此外蓮座的最下緣已不再是明代和康熙造像的直壁樣式，而是一律製作圓隆形，給人以圓潤肥厚之感。也有為了在下緣部刻寫題名，也還製作直壁樣式，一般較寬，感覺沉重。〈圖一四〇〉

● 乾隆時宮廷造像總的特點是什麼？

乾隆造像總的特點是造型豐滿，整體寬厚，工整端莊有餘，細膩輕盈不足。

這也可以說是在宮廷造辦外監造之下，藝匠們無法自由發揮技藝，以至成為類似宮廷書法的館閣體一樣，呈豐腴圓潤，沒有稜角和藝術個性。

在用料上，乾隆造像幾乎多用黃銅，銅質冶煉精緻細密，造像器壁厚實嚴謹，觸手感覺生硬乾脆，份量沉重，若用金屬敲擊，發聲清脆悅耳，儼如銅鈴。鎏金金色偏冷，呈中黃略冷的黃色，又金質較稀薄，大概乾隆造像數量過於龐大，黃金不敷供用的關係。因此，又有許多不鎏金的造像，由於銅質精煉，銅色鮮明，新製品不鎏金也給人以金光耀眼之感，民間俗稱此種銅為風磨銅。〈圖一四一‧一四二〉

● 清代佛教造像在康熙之後，製作情況怎樣？

清代的康熙、乾隆時期當為清朝盛世，佛像製作精細，數量也龐大。及至嘉慶、道光以後，江河日下，國力衰微，即使有宗教需要，庫存的康、乾造像足夠應付，已無須再大量製作，因此清晚期宮廷造像反而少見。偶見清晚期造像也不一定是官造，多造型枯瘦，四肢細小，蓮瓣更是簡略成扁平的裝飾紋樣，且體小量輕，器壁薄脆，少有鎏金者，與康、乾造像根本不能等量齊觀了。

圖 141　黃財神　清乾隆時代

175

【其他少數民族佛教造像藝術】

● 除西藏系統的佛像外，還有什麼系統的佛像？

談到少數民族的佛教造像，除了藏傳佛教系統的佛像外，雲南地區的南詔、大理，以及南傳佛教系統的佛像，也應述及。先談談南詔的佛像。

南詔是基本上與唐朝相始終（六四九─九○二年），以烏蠻為主體，包括白蠻等族的奴隸制政權，以太和城（今雲南大理太和村）為國都，全盛時轄有雲南全境及四川、貴州一部分。南詔在統治上層中使用漢文，並派子弟到唐留學，大量吸取漢文化，流行佛教，至今遺存的佛教文物還很多，著名的有大理崇聖寺三塔等。

南詔的單尊造像所見很少，偶有小型金銅佛像製作亦不甚精，完全是唐土所流行的小型像樣式，應是當地依內地作品翻製的。從大理崇聖寺三塔塔身浮雕的佛、菩薩像上也可以看出，其樣式可以說基本上沒有什麼明顯的地方和民族特色，完全是與唐代內地風格一致。廣而言之，不僅是滇南地區，即使是隔海的朝鮮半島及至日本的造像，也不出唐代造像規範，可見唐文化的強大影響力。

● 請談談大理的佛像。

大理是以白蠻族為主體所建立的政權，國祚與我國歷史上所稱的五代和宋朝相始終，轄境基本上與南詔相同，統治上層也使用漢文，流行佛教，蒙古憲宗三年（一二五三年）忽必烈攻雲南，滅大理後建立雲南行省；統治大理的三百多年中，也造了許多佛像。

從石鐘山石窟造像題材可以看出，大理國佛教已趨密教化，各類明王題材很引人注目。從造像樣式上看，即與中原地區五代時的造像有共同的規律，又有其獨特的樣式，典型的作品與內地的造像相比較，在風格上可清楚地看

圖 142　乾隆官造綠度母　承德外八廟

177

到二者差異之處。

佛陀造像整體大形上仍能看到唐代之遺風，一般均體軀豐滿勻稱，比例舒適，佛的髮型、肉髻和螺髮之間界線並不分明，呈迂緩的隆起狀，肉髻飽滿而扁圓，似乎回到北周和隋的佛髮樣式，突出的特點是肉髻和螺髮之間，髻珠明顯地加以表現（佛經云，只有真心歸向佛教者，佛陀才能將其髻中所藏寶珠賜與他）。此髻珠早在盛唐造像上即露端倪，但並不普遍，若隱若現，可有可無。但到了晚唐五代以後，此髻珠卻成為佛髮中不可缺少的一部分，愈加清晰而突出，一直到清代而沿襲不廢。這個細節應該說也是我首先注意到的。

整個頭型呈倒置梯形，寬額，五官端正，雙目呈瞑想狀。

● 大理的佛陀像與北方的佛陀像，較為明顯的區別在哪裡？

大理的佛陀像與北方佛陀像較明顯的區別是衣著，內地造像雖也是通肩式大衣和袒右肩式大衣混合應用，但仍是漢民族的喜愛表現衣褶的起伏轉折的手法，質感較厚重，有寫實性。大理佛陀多見袒右肩式，衣紋極流暢，紋線細密如絲縷，通貫全身，極富裝飾性，大衣的質感輕薄如紗，這也是南方地區天氣晴暖，穿衣單薄的反映。

如前述，由於大理國佛教的密教化，且受雲南西部藏傳佛教的因素滲透，值得注意的是佛陀也帶上了項飾和臂釧，這是內地北方佛陀像上一般不容易看到的。可參見日本新田氏藏佛坐像〈圖一四三〉及流失到國外的大日如來金銅像（詳見拙編《佛教雕塑名品圖錄》）。另外，佛像的造型較之內地更趨秀美，製作精細，而北方造像則略呈敦厚雍容，這也是五代內地造像和南方大理造像在氣質上的較明顯的差異。

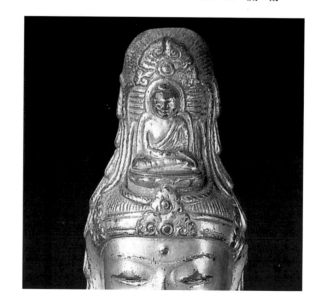

圖 143　觀音菩薩半跏像（左頁圖）
雲南大理國　青銅鍍金　高 37.8cm
12 世紀　日本新田氏藏
圖 143-1　觀音菩薩半跏像（頭部特寫）（右圖）

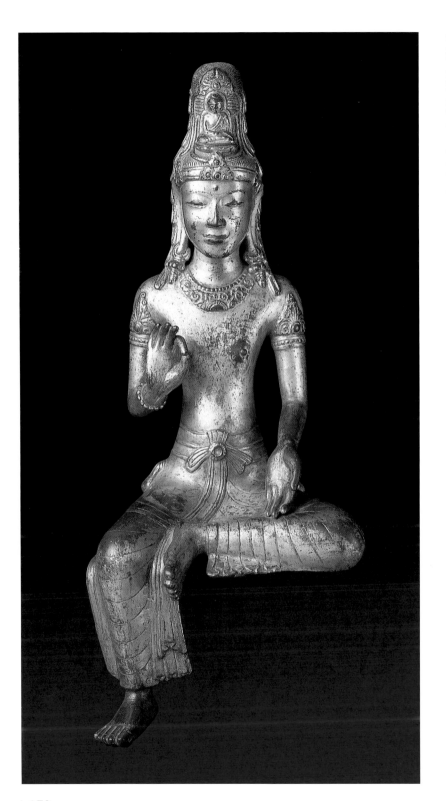

● 上面你談的是佛陀像，菩薩像有什麼特點？

菩薩像的特點較為突出，如現存大理及流落美國的數尊「阿嵯耶」觀音像，造像框架更偏清瘦，站立的菩薩像身軀板直，雙腿並攏，好像缺乏動感，上身袒，腰部細瘦，胸部呈扇形，下著的裙子多陰刻雙U形線，可明顯地看出仍是印度帕拉造像樣式的某些要素，在我國雲南地區的反映；此時也恰當帕拉王朝末期，可見整個亞洲造像的共通的時代特徵。〈圖一四四・一四五〉

【佛教文物市場熱，如何著手鑑定與辨偽】

大理國菩薩像雖有帕拉造像板直的大框架和細部衣紋的共通手法，但大理造像較之帕拉造像更為秀美纖長，高聳的束髮，尖瘦的臉型，細蜂腰和纖細的手臂，應該說更接近鄰國泰國、柬埔寨等所謂印度支那半島地區的造像，是印度帕拉造像因素通過印度支那半島反映在雲南地區的造像風格。至於中外交流的史實和地理交通的途徑，這方面的史籍及論文已有論及，因不屬我們探討的範圍，就略去不談了。

以上我們所探討的少數民族佛教造像基本上是藏傳佛教系統的，又稍兼及了雲南地區的南詔、大理國的造像。在我國東北地區的佛像也應簡述一下。

● 東北地區也有佛像嗎？

當然也有。嚴格說起來，古代東北地區的渤海、契丹（遼）、甚至古代絲路上的佛教遺跡，很多都是出自少數民族之手，都應述及。但東北地區的古代造像基本上是漢文化的成份，民族特點反映得不充分，但也有與漢地造像的微妙差異之處。單尊的遼代銅石造像至今遺留尚多。又七、八世紀絲路古道上的佛像，則屬犍陀羅造像在中亞東部地區的流脈，這些也都應屬古代少數民族佛教文化的範圍。由於我們在文物工作中一般常能接觸到的仍以藏傳文物為多，且分布地域廣、流傳時間長，至今仍保持著其特色，所以重點仍放在藏傳造像上。

近來隨著文物市場的不斷開放、增多，各類收藏品受到人們的喜愛，佛像的收藏也在國內外市場形成熱點，價格呈不斷上升的趨勢，由此形成了收藏熱與佛像鑑定、辨偽知識貧乏的矛盾，學習佛像基礎知識，提高辨偽能力越來越受到重視。對此，請談談你的看法。

佛像作為信奉佛教者的法物，應該說只有新舊之分，本來是不存在所謂偽

圖 144　大日如來像　大理國

181

作的。當然古代也有好事之徒，起碼來說青銅器宋代就開始仿製了，明代又再次仿製，這兩代的青銅器數量都不少，是不是佛像在古代也有仿製，目前還沒有確切的證據。但現在的收藏品中已經發現有刻著某某年號，但從造型、衣飾上看根本不是那個時期的東西。例如一尊北魏太和三年佛立像，高十厘米左右，黃銅製，一眼望去，這種形似瘦桃葉的光背即很不舒服。北魏的四足台座面寬闊雄壯，沒有如此細瘦的四足。光背火焰紋更是不倫不類，如山石海水，技法拙劣。佛像也是造型僵直，衣飾混亂。因此佛像也存在著作偽問題，至於何時所製，當依具體藏品而論。

● 那就目前研究狀況看，應是什麼時代仿製偽造的較多？

近百年來，隨著國外的考古學家和旅遊者對中國佛教藝術的研究與喜愛，中國的石窟、寺觀中的佛像慘遭奸商破壞盜運出口，地下出土的石佛、銅佛也遠渡重洋，運往世界各國的博物館和古董店；因此偽作也隨之而興起，多半是清末到民國時候所製。

可是石佛、銅佛有的出土在很偏僻的地區，我在《文物》（一九九五・十二期）雜誌上寫的一篇文章，那尊寧夏出土的北魏的佛像已經收入《美術全集》了，可是實際上是假的。《文物》雜誌上介紹的西安博物館收藏的一件北魏銅佛，也是假的，但這幾件都是出土物，而且都在西北地區。你看它的銹色、質地及各方面特徵還不太像清朝末年或民國時候仿的，似乎仿得有年頭了，很奇怪吧？是不是從宋代或明代隨著青銅器的仿製，這種小銅佛也有仿製的，就不太好說了，尚待進一步發現、考證。

● 清末、民國時期仿製品或者說造假，主要在哪些地區？

較有名的是北京的打磨廠，那個時期專門造假賣給外國人。北京還有個古

図 145　阿嵯耶觀音像　大理國　青銅鎏金　高 46cm　南宋　雲南博物館

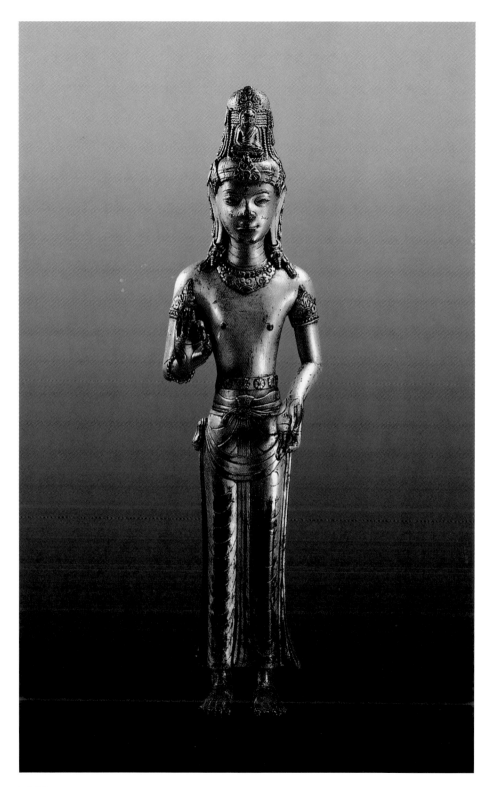

玩商岳彬，是很有名的，他偽造很多雲崗、龍門的石佛。真的他也賣，假的他也仿，而且他還委託一個仿銅佛最好的人做。不久前《文物報》還登了，不少北魏的銅佛都在歐美博物館裡，都是他雇人製作的。

● 只要有市場，歷代都會出現仿製高手，聽說近年來有大量的尼泊爾仿製的銅佛像流入市場？

是的，這是大規模的仿製，主要流入日本和香港及台灣市場。這都是些西藏佛，鎏金的，作舊作得特別的好。十年前我剛去日本的時候，因為我是從中國來的，一些朋友、收藏家讓我看東西，就看了一些鎏金的藏佛，作得真好。當時因為剛出國，眼界也不寬，我也認為是真的。後來越看越多，層出不窮，而且大概他們也為了獲利，作得就越來越粗糙，急功近利，粗製濫造了，我才發現都是現代的，都是新貨。而且尼泊爾佛通過西藏流進中國，偶然在北京的古玩城、琉璃廠的業主們手裡也有。剛一開始他們也不知道，當真的買，買得還挺貴，有的也挺神秘，從櫃底下拿出來，也挺寶貴的。我一看說，你這不行，這是尼泊爾新作的，趕緊賣了吧！現在基本被認識了，但高級仿製品的，做得好的還是不易認出，確實能迷惑人。偶然在拍賣行，甚至國外一些有名的拍賣行裡都能看到。〈圖一四六‧一四七〉

● 這種尼泊爾銅佛作得這麼好，我們怎麼來鑑別新舊呢？

作得再好也不行，為什麼呢？是新舊工藝不同了。新仿的銅佛手感偏重，銅發死、發硬、發脆，不像早期的銅佛重量合適。另外鎏金也不一樣，早期的銅佛鎏金特別潤，是水銀法鎏金的。水銀法鎏金毒性特別大，作這行的工匠壽命很短，都是汞中毒，所以水銀法鎏金基本上淘汰不用了。現在都是電鍍等其他方法，鍍出來的絕對不是原來的效果，古代銅像的金色磨蝕露出裡面的銅顏色來都特別自然。現在你瞧新仿的，賊亮賊亮的，絕對不對勁。

● 看來，佛像作偽也不那麼容易，是嗎？

確實如此。那些紛紛上市的新佛，一般無須深考，一望而知。由於作偽者

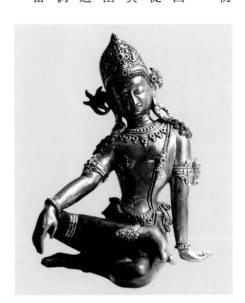

圖 146　尼泊爾新造度母像

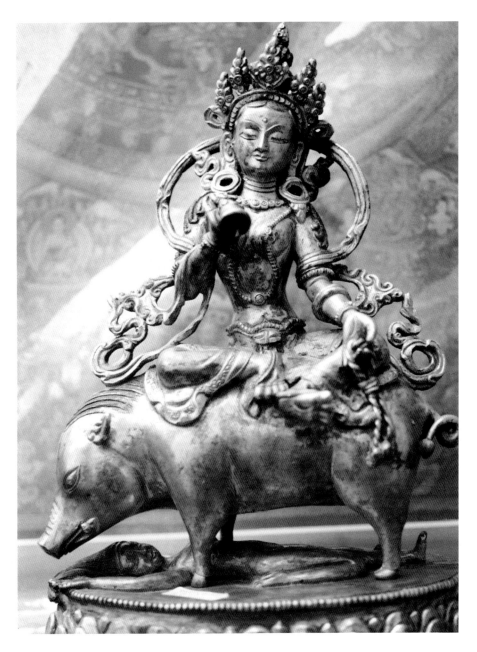

急功近利，粗製濫造，上市量大，價格低廉，根本不是收藏家尋覓的目標。

所以又有製作得稍微考究點的佛像出現，這些佛像一般製作得有點來歷，造型上似有所本，或者是依真品翻模而來，成品上又加刻偽款、作舊等程序，乍一看有幾分古意，但若稍加注意，就會發現破綻。假的終究是假的，經不

圖 147　尼泊爾新造摩利支天

起推敲。

● 鑑定佛教造像應該從哪幾個方面入手？

一般來說，從造型、質地、款識等方面加以綜合考察，如果多少有些歷史和佛教史的知識更對鑑定有利。造型上，應大致熟從十六國至明、清各時代佛像的造型特徵、時代風格。這方面可多看看圖錄中的標準器型，特別是帶年款的佛像更應注意，將造型記牢，這在考古學上叫做「標型學」。俗話說「器物排隊」。石窟圖錄也很有用，雖然是石窟造像，但與單尊小型像在造型規律上是一致的。〈圖一四八・一四九〉

質地上，雖有石、銅、木、鐵、陶、泥等多種材料，但由於時代與產地之別，風格也不盡相同。

款識可從歷史年號上、發願文的內容上、字體上綜合分析，偽作往往會在刻款上出毛病。

製作技法上也應該留意，各個時代製作技法也有區別，這也是鑑定的方法之一。例如水銀法鎏金和電鍍金的不同，明代永宣時期紅銅質地柔軟，小形銅像（不包括大型像）佛像底部的蓋和周壁的固定方法為包底，即底邊包卷住底蓋。而清康、乾時期銅質脆硬，器壁較厚，因此將底邊剁出三角形毛刺以固定底蓋，俗稱剁底。這是簡單的鑑定時代的方法。

【佛教造像作偽常見的手法】

● 佛教造像作為一種收藏品，無論是博物館收藏還是個人收藏，真偽都是第一位的，請談一談佛教造像作偽的幾種方法，使大家以後避免上當。

藝術品既然是偽造，就總有露出破綻的地方，雖然作偽者費盡了心機，製作前也找一定的參考品，但他們的目的是為了盈利，不是作學問。

作偽的方法有以下幾種：

第一種是似有所本，綜合創作。

圖 148　佛立像　青銅鎏金　中國 4 世紀　京都國立博物館
犍陀羅式中國古式金銅佛，台座框刻有文字「造像九軀」

清末民國時，古玩商偽造佛像，專仿唐以上到北魏的佛像，唐以後的佛像仿造較少，但南北朝的佛像本身就不太多，有的名品是舉世公認的，完全照仿容易被識破，所以往往以印象憑空捏造，不倫不類，或者是東拼西湊，移花接木，猛一看似有古意，稍加推敲便漏洞百出。

例如，偽宋景平三年佛立像，此像是內蒙古包頭市文物管理所八十年代徵集。像高十五厘米，青銅塗金色，釋迦佛手作施無畏、與願印，肩搭帔帛，站立於蓮座上，下為四足方座，背後為火焰狀光背。像背後發願文為：「宋景平三年正月十日張法敬造佛像一區，夫妻普為四恩六道法界眾生但升妙果」。〈圖一五〇〉

● 南朝劉宋時期的造像現有遺存嗎？能不能與這件對照一下？

這裡的宋是南朝的劉宋（四二〇—四七九年）。

可以，從造型上看，南朝佛像發現甚少，目前存世最早的南朝有款佛像，是宋元嘉十四年（四三七年）韓謙造銅佛坐像，現藏日本永青文庫〈圖一五一〉。和南朝對峙的朝廷為北魏，雖然南北分立，但佛像造型規律還是共通的。

元嘉十四年韓謙造像，佛像為禪定印，穿通肩大衣，衣紋呈平行U字形均勻分布，衣紋斷面為階梯狀。這種衣紋是從犍陀羅式、立體感很強的衣紋演化而來的。

對照所謂張法造像，佛像著大衣、內著裙，肩搭帔帛，造型上已是北魏中晚期特徵，並且肩搭帔帛應是菩薩的標識，與款文中「佛像」身份不符。

再說造像光背為大舟形，火焰極遒勁生動，紋路刻畫深入有力，整體光背為寬闊的舟形；不唯南朝，北魏初期的佛像光背均為寬闊有力的大

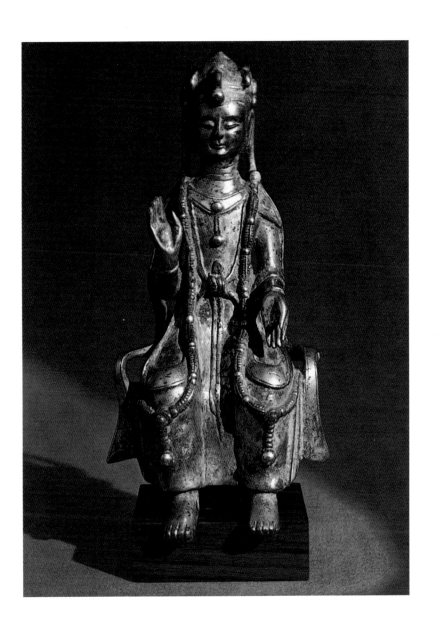

舟形，很有開張的力度感。而張法造像，火焰光背整體呈細瘦尖挑，焰端尖

銳，這種形制已是北魏遷都洛陽後，公元五百年左右流行的樣式，南朝劉宋

時和北魏早期沒有如此輕佻的樣式。又火焰紋，此時的火焰紋狀如夔龍，扭

曲有力，不似張法造像中，狀如鬃鬚火焰紋。此外，蓮座的蓮瓣瘦弱無力，

也不合南北朝樣式。

至於四足方座正中的壺門，如火焰紋，這是隋唐時的樣式，北魏時橫樑大

圖 149　觀音坐像（上圖）　　青銅鎏金　　隋代（581-618）　　斯德哥爾摩東方美術館
圖 150　偽南朝宋景平款佛立像（右頁左圖）
圖 150-1　偽南朝宋景平款佛立像背刻字（右頁右圖）

多數是平直的，火焰狀壺門形極為少見。

● 這個例子是個綜合創作的典型，第二種作偽方法呢？

第二種方法是移花接木。這裡面有兩種情況，一個是像身及光背部分一塊整石頭雕成。光背下部有榫頭，蓮花台座另行雕刻，座正身及光背部分一塊整石頭雕成。光背下部有榫頭，蓮花台座另行雕刻，座正

● 按字面意思為多件殘器拼合在一起，是嗎？

是的，大致為數件殘佛部件組成一件，例如石佛像，北朝的佛像有的是像中有卯眼，榫頭插入而成。出土時往往某部份失落，古董商將不同佛像的兩部分拼合為一件。但仔細觀察就會發現，首先石質不會完全一樣，即使是同地所產的石頭，因年代和保存狀態不一致，石質的顏色等也有區別。又佛像與像座一般不是同年所製，風格上必不一致。例如將北齊的佛像插於唐代的蓮花座上，若台座上有唐某年的發願文，則此佛像就被認為是唐代佛像。但北齊造像風格與唐代的造像風格有很大差別，對各時代的造像風格大體心中有數，就能一眼看出這佛身與台座風格的不一致。銅佛上也往往有這種情況，尤其是光背，北朝和唐代銅佛光背多是另鑄後再組合的，失落的殘件又拼合為一尊佛像，是常可發現的情況。

● 還有就是真品加偽款了，是嗎？

確是如此，拼合成佛像後，再後加款。有的石佛像，本身是真品，但被加刻偽款，既然加偽款，當然是年代越早越好，於是北齊的佛像加上了北魏的年款，而且是北魏初年的年款。北魏初年的佛像還沒有完全擺脫外來的犍陀羅佛像樣式的影響，字體也道勁古拙，而北齊的佛像流行淺薄的衣紋，大衣如濕衣貼體，與北魏初期的深厚起伏的衣紋截然不同。這種在真品上刻偽款

圖 151　韓謙造金銅佛坐像（右圖）　　高 29.2cm
宋元嘉 14 年　東京永青文庫藏
圖 152　偽隋大業款石佛像（正面）（左頁上圖）
圖 152-1　偽隋大業款石佛像（背面）（左頁下圖）

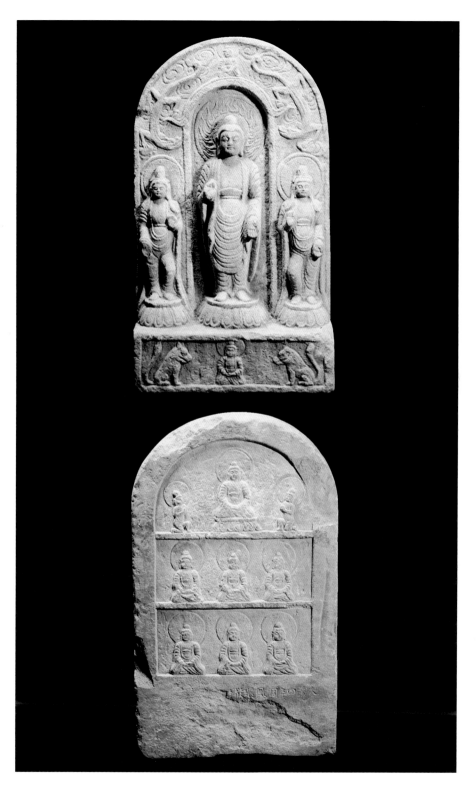

的石佛像冠以北魏年款。〈圖一五二〉

北魏到南朝的都有，但從圖片看，許多佛像很有問題，有數尊是東魏、北齊

的例子很多，如《觀滄閣金石造像記》中收錄了許多尊石雕佛像，從紀年上，

圍於時代的限制，古代照相、印刷、條件往往不及現代人優越，常有舛誤之處，不足為怪。

問往往條件不及現代人普及，所以舊時人作學

● 第三類作偽方法呢？

按真品仿造這一類也有三種情況，第一種是以真品翻模製造，第二種是以真品為範本重新製造，第三種是按傳統的技藝製造佛像。

● 請先說說真品翻模製造的情況。

以真品做模翻製，翻製出的佛像大致看上去八九不離十，但稍注意一下細部，如臉部、衣褶的局部，特別是手指、腳指，就會發現細部處理很粗糙，而且模糊，手指生硬、衣褶細部交待不清等等，質地上沉重壓手，銅質或鐵質堅硬。近年來市場上有些仿明朝鐵佛像，銹跡斑斑，份量上也很合適，頗可迷惑人，但若注意上述細部，就會覺得生硬礙眼。若是銅佛，則銅銹不自然，份量死沉，缺少靈動。還有許多明代的大青銅佛，外表看上去銹色斑爛，形象也端莊相好，各方面大致都交代得過去。但再仔細看看手指等細部，就會發現手指直楞楞如鐵叉，衣紋細部有粘連不清之處。〈圖一五三〉

● 這是什麼原因？是技藝不夠精湛嗎？

這是因為雖然以真品仿製，但翻製過程中必然不能完全再現細部，翻鑄以後還要施以再加工打磨等工藝。古代藝匠對宗教的虔誠和宗教藝術的理解與技藝，是現代一般人無企及的。但翻製者為謀利，缺乏藝術修養，急功近利，所以偽作總是無法與原作相比。

佛經上有釋迦佛有三十二相，八十種好的說法，對釋迦佛所具足之三十二種殊勝容貌和微妙形相都有描述，如手足柔軟相，足趺高滿相等等描述得極為細緻，翻製者對這些不理解，其製品必然是貌合神離。

圖 153　仿明代鐵佛

那麼以真品為範本重新製造的，是否比上述的容易鑑別？

也不一定。這種仿製銅佛，一般多以發表的佛像為範本，重新作模翻製。但也不是太普及的出版物，否則人人皆知的名品也不能騙人。一般多參考國外收藏的中國佛像，國內普通讀者所見不多。如所見偽品有日本、美國博物館所藏的北魏太和年製的鎏金銅佛坐像，或站立的觀音像，尺寸也在十幾、二十公分左右。這種名品本來就是海內外的孤品，多年前即是名貴文物，怎可能混跡於普通舊貨攤？有如唐宋的名畫，已難得再流落於民間了，光聽那名頭，不用看東西也可知其真偽。〈圖一五四〉

這種佛像還不同於以真品翻模，作偽者僅根據平面照片複製，其它角度造型無法參考，也會出現擅自改動局部紋飾等情況。應該說這種仿製品比真品翻模更容易鑑別真偽。

● 第三種按傳統的技藝製造佛像，應該好鑑別一些。

這種作偽與上述作偽動機有區別，例如西藏佛像。尼泊爾、西藏地區製作佛像有著上千年的歷史，他們是為了宗教的需要而製作佛像，至今仍然按照歷史上遺留下來的傳統手法忠實地製作著。製作者並不是有意模仿古佛像作偽以騙人，因為製作佛像、法器、繪製唐卡已經形成了一套標準化的格式，對佛像各部位的比例、衣飾、身相、持物等都有詳細的規定，所以這些藝匠們製出的佛像，有的與明清時代的銅佛，在外形上可說幾乎沒有差別。但這些新製佛像，一律被商人統稱為西藏佛，作為古佛出售。

海外對西藏文物有新鮮感，多以為是舊佛。這些佛有的也被作舊，作為古佛出售。但鑑別這種鎏金銅佛並不難，表面有銹跡、無光澤等等，確實能迷惑一些人。但鑑別這種鎏金銅佛並不難，表面有銹跡、無光澤等等，確實能迷惑一些人。但鑑別這種鎏金銅佛並不難，表面有銹跡、無光澤等等，確實能迷惑一些人。最主

圖 154-1　偽北魏正光年款佛立像（背面）

要的依據之一，即新佛都是電鍍法鍍出的假黃金色，光澤賊亮，顏色不自然，沒有厚度感，不似古代用水銀鍍金，色澤沉穩、厚實，年代久遠有磨蝕露銅現象。此外在細部上，到底是時代不同了，精微的細部怎麼也不如古代的耐看。

還有一種佛像為紅銅製作，不鎏金，古色古香，雖為新製，但品相氣氛極似舊佛，需慎重購買。

圖 154 偽北魏正光年款佛立像（正面）

● 上述介紹的幾種作偽方法，對收藏者鑑定佛教造像有很大的幫助，在實踐中再經過親手揣摩，一定會大為提高鑑定水準。但是有些佛教造像的款識中發願文較多，字體也不相同，請你再詳細介紹一下款識的辨偽問題。

款識辨偽是鑑定佛教造像的一個重要方面，從目前看有兩種情況，一種是真品偽款，另一種是偽品偽款。例如有的唐代銅佛像本身無款，將光背後或四足面加刻北魏年款。小型北魏銅佛像與唐佛像實際上有很大差別〈圖一五五〉，收藏者若不深入研究其造型，往往看大形，似乎都有足帶光背，再加北魏偽款，就很易將它作為北魏佛像而上當。

● 那偽品偽款的，是不是容易辨別？

這類佛像數量較多，佛像作偽者缺乏歷史學和造像學知識，佛像形象不倫不類，款識亂刻一氣，稍加注意即可發現其漏洞百出。

● 以上兩種偽款，我們應從哪幾個方面注意識別？

從四個方面去識別。首先從干支紀年方面去識別。例如北魏普泰年號前後僅一年，若出現普泰三年的刻款，此款就頗可懷疑。但造像上年款、干支紀年不對又往往是極普遍的現象，因中國地域廣大，窮鄉僻壤文化水準低下，改朝換代，民間還不知道，繼續用前朝天子年號也是順理成章的事，所以還要具體分析。

第二個是用後來史書所稱朝代署款。這種錯誤極為顯見，完全是作偽者缺乏起碼的歷史常識所致。例如曾見一尊鎏金銅觀音像，造型不倫不類，看哪都有問題，再看背後，竟然刻有「北周保定元年……造」。東魏、西魏為北齊、北周所代，是歷史事實，但當時的執政者是以正統的受命於天的天子自

圖 155　金銅彌勒菩薩交腳像　高 44.5cm　北魏神龜元年（518 年）

196

居的，自稱只能是大周，其亡後，史家稱其為北周。歷史上分立政權很多，如後唐、後晉、後元、南明等等，都是其亡後，後來史家的稱呼，當時人作器物，怎能用後來史家所稱其所處時代？

● 在我們看到的佛教造像中也有用廟號署款的，有這種寫法嗎？

那怎麼可能！如有一尊鐵觀音像，背後竟鑄有「大宋真宗年製」。真宗是北宋趙恒死後所尊的廟號，沒這個規矩！怎麼用廟號來署款呢？前任皇帝死

後，仍然繼續使用原來年號，直到來年的大年初一，改用新年號，不可能出現廟號來代表紀年的現象。若當時所鑄，是絕對不可能如此署款。這種顯而易見的謬誤，有的屬於偽者無知，還有的屬於作偽者故意留出紕漏，讓顧客自己識別的。正如張珩在《怎樣鑑定書畫》中所論，舊時人迷信，恐作偽騙人死後遭報應，於是故意做些不合常理的漏洞，讓人自己判斷，若客人知識淺薄，如此大錯誤還不覺察，那就是客人自己的事了，與作偽者無關。

● 第四個方面是什麼？

再來就是款識內容上出現的佛教知識方面的問題。這種情況多見，但要看具體實物而言。例如有一尊唐代銅十一面觀音立像，外形上看還說得過去，造型上是唐代常見的觀音像，頭部共有三層，為十一面環繞。十一面觀音是唐代中晚期密教流行後才開始出現的觀音形象。在此之前，觀音沒有十一面觀音的形象，也不能提前三百多年出現，這尊觀音像是近代人以唐觀音為模翻製的，然後加上了偽款。可見收藏者若多少具備些佛教的基本常識，也可從刻款發現作偽的漏洞。

但光背後刻款，卻是「大魏太平真君某年」，先不用說造型，就光這十一面觀音的形象。

● 還有其它方面能鑑別款識嗎？

從款識的字體、鏨刻方法，異體字與簡化字、避諱等方面也可以成為判斷佛像真偽的一個依據。這方面的技術問題與青銅器辨偽上有許多類似之處，可以參考程長新、程瑞秀著《青銅器鑑定》一書，內中有詳細的論述。

● 上面你詳細的介紹了歷史佛像作偽的幾種方法和辨識偽款的幾個方面，受益匪淺。在歷史佛教造像的流傳中，辨偽問題一直是收藏家和收藏單位十分重視的問題，為了讓大家更易識別偽作，請你再舉幾個較典

圖 156　釋迦牟尼佛坐像　青銅鍍金　高 40.3cm　北魏太和元年（477 年）銘

型的偽作例子，以便增加些感性的認識。

在我研究歷史佛像的經歷中，看見的偽作例子確實不少，現舉幾個例子作

詳細分析，以便大家更容易識別偽作。

舉例之一，北魏太平真君三年（四四二年）趙通造彌勒三尊像（見《中國美術全集・魏晉南北朝雕塑卷》）。此像作高浮雕式，舟形光背，彌勒三尊並列，俯蓮台下承四足方座。

先看光背。此像雖為舟形光背，但對照一下與此大致同時代的佛像光背，如皇興五年仇寄奴造觀音像（高二二・五厘米，大英博物館收藏）、廷興五年（四七五年）陽晏造彌勒像（二四・五厘米，現在日本），以及太和元年（四七七年）陽氏造釋迦佛像（日本新田氏收藏，高四十厘米，圖一五六），這些銅佛像的光背均很高大，比例舒展、挺拔有力，長度一般較長，而趙通像的光背長度不夠，體面很小形似鐵鍬，比例很不舒服。

又火焰紋飾。北魏初期的火焰紋非常細瘦，形似夔龍，仍能看到漢代銅器上夔龍紋的殘留影響。尤其是火焰尖端部尖銳如匕，給人以生動跳躍感。但趙通像的火焰紋狀如祥雲，翻捲綿軟無力，火焰飄忽。焰端也是肥弱無力，正中部三朵火焰直楞楞的向上，一看就是很晚的雲紋變來的。再有焰端底部陰刻的旋紋變形明顯不合理。

又蓮座。北朝蓮座，蓮肉一般高突形成台面，蓮瓣極為飽滿有力，每瓣由兩個橢圓球狀突起構成，蓮瓣端部翹起。這種刻畫深入、起伏很大的蓮瓣一直到唐仍能看到。而趙通像的蓮台形如箍狀，蓮瓣細瘦枯扁，毫無生氣，這在北朝是絕對看不到的。

四足台座。北魏的四足台座呈梯形，但較低矮，四足面很寬闊、有的壺門作火焰狀，而趙通像，四足高瘦，正面呈尖拱狀。這種尖拱狀的高台座是隋唐時，特別是唐代最流行的式樣。

● 上面談的是火焰紋、光背、蓮座等，那麼，佛像本身製作有什麼地方

圖 156-1　石造佛交腳像（右圖）
皇興 5 年銘　北魏　高 86.9cm
圖 156-2
石造佛立像（左頁圖）　北魏　高 363.6cm

不對嗎？

　　問題最大的是在佛像本身。三尊佛像面型渾圓，五官緊湊，眉目朧腫，表情甜俗，完全是明清以後坊間的工匠所為。而北魏初期造像還沒有完全擺脫犍陀羅佛像影響，面相一般為鼻子修長高挺，唇薄，臉型方頤適中；表情莊嚴靜穆，給人以可敬而不敢親之感。似趙通像的媚俗相在北魏是看不到的。

　　再者，趙通像為束髮形，肉髻平緩，也不合魏式。北魏束髮形佛髮也有，但

肉髻高聳，造型挺立，難得見到這種扁平的肉髻。

北魏初期佛像均為通肩式大衣或袒右肩式大衣，衣紋如前述，尚未完全擺脫犍陀羅的影響。而趙通造像已穿褒衣博帶式大衣，內著裙、束帶，右側胸部又露僧祇支一角。這種褒衣博帶式大衣的佛像出現於太和改制時尚沒有出現此種大衣的佛像。即使是北魏晚期的褒衣博帶式大衣的衣紋，極為寬肥瀟灑。而趙通造像已斷面也是呈階梯狀的，大衣下擺向兩側飄揚。而趙通造像已是寫實性的立體衣紋，北魏初期造像普遍愛用的U型衣紋，一點影子也沒有。

● 從發願文上分析，有什麼問題嗎？

發願文也有問題，其像被後刻文：「太平真君三年歲次辛巳三月十日趙通造彌勒像三區」。什麼叫彌勒像三區？三尊佛並列放置，一般應指過去燃燈佛、現在釋迦佛、未來彌勒佛，但將彌勒佛製三尊並列，實於經典無證。且單尊像一般為一佛二菩薩，三尊彌勒並鑄像實為罕見。唐金剛智譯《迦陀野儀軌》中有彌勒三尊，指彌勒居中，法音輪菩薩居左，大妙相菩薩居右，但已屬唐晚期密教儀軌，與太平真君趙通造像更扯不到一起去。

● 依你所述情況，無論從整體形制上還是局部分析，趙通像這件佛像應該放在什麼時代？

這是件清代的偽作。

● 舉例之二是什麼時代的？疑點有哪些？

下面舉唐代的例子，為偽唐景雲二年（七一一年）銅彌勒立像。像高八厘米，彌勒佛著通肩大衣，站立於蓮座上，下有壺門狀足。但背面為龜趺。豎長板狀光背，上陰刻火焰紋。〈圖一五七〉

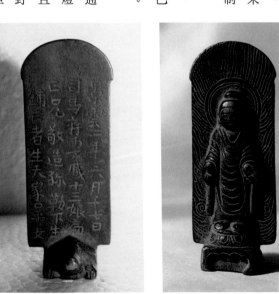

此像為黃銅質，質地生硬。整體造型沒有出處，這種豎長板形光背的佛立像又站立於龜趺之上，實在是無例可循，獨出新裁。又火焰紋線條陰刻綿軟無力，與唐代的如卷雲狀的火焰紋全不相類。蓮花紋也不合唐式，是元、明以後的樣式。

另外發願文為：「景雲二年六月十七日司馬蔣妻臧十三娘為亡兄敬造彌勒

圖 157　偽唐景雲二年款佛立像（正面）（右頁右圖）

圖 157-1　偽唐景雲二年款佛立像（背款）（右頁左圖）

圖 158　銅佛立像　唐景龍四年（709 年）（存疑）（左圖）

下生一鋪，亡者生天，家口平安」。按發願文例，此像只有單尊像一尊，只能稱一區（軀、區）或一尊。一鋪者乃是以佛、菩薩、天王、力士、供養人等組合一堂，稱為一鋪。作偽者的這幾句發願文，大概是從別的一鋪造像照抄來的，因不明「鋪」之細微含義，照抄也露出了馬腳。

● 在你編著的《中國歷代紀年佛像圖典》中收有一尊唐景龍四年（七○九年）的銅佛立像〈圖一五八〉，與這件相似，時代上相差僅二年，是同一時期作的嗎？

那本書中所收的景龍四年銅佛立像，和剛才說的是同一批製造的。光背為豎長板狀，背後又為龜趺式，當時即覺不太對勁，但還是將它收錄了，僅註明「存疑」，擬日後參考，因原件無法揣摩。書在印刷過程中想將其撤換下來，但已來不及了。後不意在香港一家古董店裡又見到同樣形制的一件佛像，尺寸大小也相同，應是同模所出。有趣的是，前次又在天津文物庫房發現同樣的仿品十來尊，但同模所出的仿品刻款卻不同，我原來書上用的為景龍四年，而這些都是景雲二年，有的製作極粗率不堪，根本無須考證，一望而知為贗品。這些應是民國年間所謂北京打磨廠造的，是為獲利而憑空仿製之作。還有人認為字體屬唐風，即使類唐風，也不能僅據此一端而認為真品，文物鑑定要綜合判斷，況且字體並未見佳。

● 還有其它偽作的典型例子嗎？沒有款識的有作偽的嗎？

沒有款識的佛教造像也有作偽的。例如偽唐菩薩像，像高十厘米左右，黃銅，菩薩束高髻，冠中有化佛，應為觀音。頭部還馬馬虎虎，似有唐像作參

考。但衣飾無道理，唐菩薩多為袒上身，瓔珞項飾，大裙飄逸生動，帔帛自如飄垂，而此像衣飾簡略，上身著衣，不合菩薩衣飾。又雙腳踏蓮座上，蓮瓣細碎低矮，真品沒有這樣的造型。〈圖一五九〉

圖 159　仿唐菩薩立像

有仿明代佛教造像嗎？

當然有，這件為偽明鐵佛坐像。像高二五厘米，鐵鑄、中空，是用明代銅佛模翻鑄而成的。表面效果尚佳，鐵鏽也很自然，臉部甚至還故意貼些金，而又作出脫落的效果。但作為複製品，往往在細部上要出紕漏，不可能盡善盡美。這尊佛的禪定印的雙手即製作得極為粗糙，五指不分，含混不清。腳部亦粗率。腿部衣紋，也似是而非，沒有下功夫修整。因為作偽的目的是為了盈利，現代人無法體驗古代藝匠那種對宗教的虔誠和由此激發出的精湛技藝。鐵造像仿製容易，生鏽迅速，目前市場出現較多。〈參見圖一五三〉

● 從你的介紹中我們可以得知，銅、石、鐵質佛教造像都有偽作，有的幾乎可以亂真，那麼，在你的藏品中，曾介紹過善業泥佛教造像，泥造像有作偽的嗎？什麼時代作的？

我在前面說過，善業泥像在清末開始引起金石學家的注意〈圖一六〇〉，民國時偽品也有製作。《尊古齋陶佛留真》即有多方泥像是偽作，又大村西崖《支那美術雕塑篇》收的數方泥像，也有一塊屬真假參半的作品。

例如，《尊古齋陶佛留真》中有一方魏孝昌元年造泥像，其正面為一龕，內造一趺坐佛像，袒右肩式大衣，手作說法印，龕下方有寶相花紋樣。此圖樣明顯的摹自唐代泥像，我就曾見過唐代此種圖樣的泥像，尺寸較大，類似一本三十二開書大小，稱為佛磚更合適。但真品紋飾極為細膩，造型很精美。而此方佛磚的造型還馬馬虎虎，但火焰狀龕楣和兩側立柱，寶相花紋飾均極粗劣不堪，根本不是用模印出來的，而是在磚上仿照唐樣式用刀雕鑿出來的，技法自然是生硬刻板的，與唐代的那種嫻熟流暢的技藝根本無法企及。至於所謂魏孝昌年款及發願文，就更不值得一駁了。

也有真品偽款的。如《尊古齋陶佛留真》收所謂「大唐元和元年吳天成敬造佛一區」，陰刻筆劃拙劣粗俗，一望而知為後刻款。又有「大唐大中二年佛像」，字體柔弱，但泥像本身為真品。大村西崖《支那美術史雕塑篇》中也收入一方真品偽款的泥像，背後刻陰刻文「大唐貞觀元年六月十日佛弟子蘇瑛造瓦像一區」，通觀歷代佛教造像發願文，一般均點名所造係某佛、某菩薩，北齊時喜將漢白玉石像稱為「玉像」，還沒有將佛像用磚瓦的質地來稱佛像為瓦像的。又從此像的圖樣看，屬唐代常見的一佛二菩薩，此泥像我

圖 160　四手觀音　泥像

207

就見過數方，還沒有背後帶款的，可懷疑為真品添加偽款。還有一個重要的細節，陶磚上的字一般都是陽文，這樣模子刻的是陰文，做起來容易，如果磚上的字是陰文，那模上要用陽文，做起來多麻煩，所以磚上出現的陰文，往往是後刻的，後刻也很難作出陽文字跡。

● 聽您談了佛教造像鑑定、辨偽的問題，介紹了作偽的幾種方法和各類佛像中可能出現的偽品的情況，我想會給大家一些啟發，但更重要的是收藏佛教造像時，應在掌握典型的佛像基本樣式和佛教史上下點功夫，這樣才能在鑑定中舉一反三，觸類旁通，辨別真偽時方能做到穩、準、狠。〈圖一六一〉

《佛教造像的收藏、鑑定與市場情形》

● 從以上的談話中，談到了你的經歷、收藏愛好及歷代佛教造像的特徵，使我們增加了關於佛教造像方面的知識，開闊了眼界，請再談談你對收藏、鑑定、市場的綜合看法？

我剛從山東調查回來，山東青州出了一批石佛像，從北魏晚期，一直到北齊、隋唐的都有，確實真好，大概有好幾千件，如果能拼起來修復好，完整的最少應該有幾百尊。〈圖一六二〉

● 是在什麼地方出土的？怎麼發現的？

是在博物館擴建工地出土的。博物館擴建的時候，工地出土了這麼多佛像，挺巧的，一舉兩得，建了新館又豐富了藏品，太值得了。

● 這批佛像有不少殘件，是唐會昌年間毀佛時候損壞的嗎？

我想應該是那時候被毀的，有幾尊唐代的大石佛也都身首不全了。但是，那裡還有十多尊小的北宋時期年款的佛像，也殘了。有人認為是宋代金兵圍青州城，推測說和尚們也參加戰鬥，所以金兵進城就報復，把寺廟和佛像也毀了，我覺得這說法多少有點演義性。

● 那你怎麼看？

我認為戰爭兩邊爭奪的時候，難免有寺院、佛像被毀。但進城以後專門砸佛像，這種舉動一般不可理解。因為戰爭中大家都希望佛或菩薩保佑，不管

圖 161　佛像石碑　中國　石造　高 50cm　依碑文記載為西元 534 年

209

是敵方還是我方，專門進城來毀佛這種不合常理，還是晚唐會昌時毀的。但

是，可能在宋代的時候，殘像又一次被發現了，因為歷史上經常也會發現遺

址，發現以後，又重新給它安置一次。這些石佛可能也是這樣，因為石佛排

列得很整齊，在安置的過程中，一些宋代的殘佛也一併埋入了。所以，如果

認為宋代還有大規模的毀佛行為，那就太不能理解了。而且，這麼大的毀佛

行為，史書或方誌上應該有記載，對不對？

● 這批石佛最高的多高？是立佛嗎？

最高的起碼有二米，連台座有三米多，多數是立著的。

● 石料是哪裡產的？

石頭是青石，當地產的，個別也混了一些白石質的，是曲陽產的。

● 這批石佛像正在整理中嗎？

是的，他們正在整理，讓我們去鑑定一下，準備以後將這些東西展出。

● 我聽說海外的一些收藏家或財團，對中國的石佛像也特別感興趣，經

常有人進來收購佛像，這樣就引發了走私文物的人對佛像進行偷盜，案

件時有發生，對此你怎麼看？

這也可以說是一種矛盾的現象。現在整個世界的文物市場對中國石佛、銅

佛的行情處在升溫趨勢中。從整體上來說，體現中國文化的價值，這也不是

壞事，你看國際上的拍賣行蘇富比、佳士得拍賣中國佛像都很貴，說明中國

的文物在國際市場上有很高的評價〈圖一六三‧一六四〉，並沒有什麼不好。

圖 162　佛立像　石雕　北齊

210

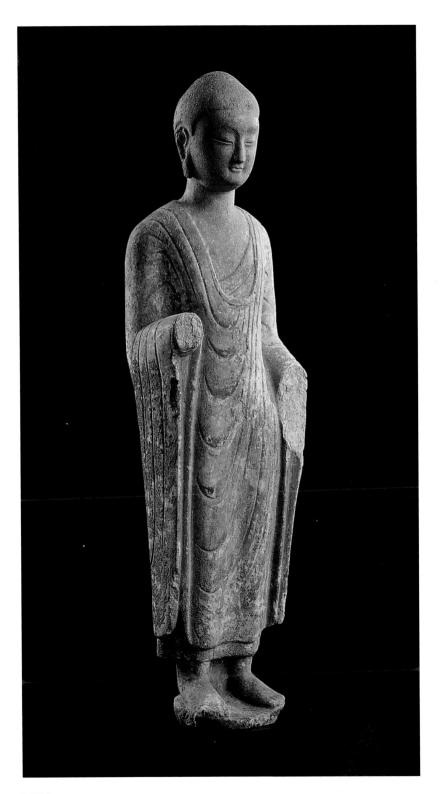

但是，從另一方面看，在這種情況下，也會誘發一些非法偷盜石窟、古墓的案件，這也是中國大陸極為重視的問題，怎麼處理好這兩者之間的矛盾，確實不容易。就像本地拍賣行也是這樣，藏品有了知名度後，一件都幾十萬、

幾百萬，對一般老百姓來說，簡直就是天文數字，這也是誘發盜墓的因素。

但是，拍賣該拍的還是要拍，文物市場該有的還是得有，收藏家該買的還是得買，國家文物保護法該限制的還是得限制。所以，不能投鼠忌器，因噎廢食。

● 因此必須在立法、執法上下功夫，對當前文物界及古玩界從業人員的素質，你有什麼看法？

這是個比較難以回答的問題，但我還是覺得目前有一個現象，我不能說大部分研究人員，但確有一部分專門的研究人員，或者說在某個領域裡都很有成就的專家，一碰見單尊佛像或者稍微不是本行的文物就認不清。按說規律是一樣的，但仍會看走眼。

● 有沒有把真的當成假的？

當然也有，這種情況還不是太多。所以我覺得做研究的人，必須也得接觸市場，必須隨時觀察市場出了哪些新品種。而且必須把鑑定真偽和自己的責任、業務考核以及經濟利益融合才行。買文物你必須買了件東西不放心，老得琢磨它，翻來覆去的看，生怕上當，最後明白，噢，弄了半天是這麼回事啊！

● 你買過假的東西嗎？

當然，我也買過假貨，所謂的交學費，對不對？如是作得這麼好，沒認出來，吃一虧長一智就在這兒了。以後再碰上類似假貨就上當不了。現在我經常參加文物部門主持的鑑定會，我不能說貶低其他的專家水準如何，眼力不好，每個人都見仁見智，不一樣，每個人都有失誤的時候，任何人不能避免，我自己的書裡現在看起來也有個別的把假的收進去的，這一點都不丟人。但

圖 163　觀音立像　石雕　高 127cm　北齊　倫敦蘇富比拍賣佛雕

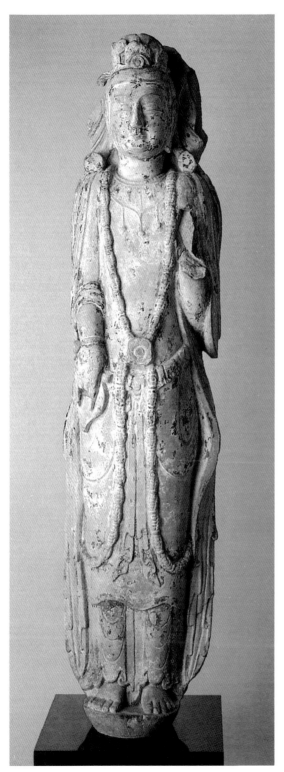
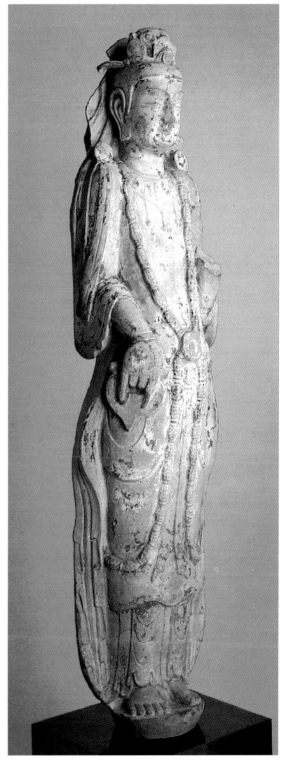

相比之下我吸收的教訓更多一點，所以有時候在某些方面有點見解而影響人吧。有些人把新貨當成舊的，態度還很堅決，很自信，我就很擔心，這樣的話，學術上容易鬧笑話。

● 對！還是應該謙虛一點兒，「謙虛使人進步，驕傲使人落後」。

這種事目前很普遍，可能就是你在某一個領域裡注意得多了，這種事就發現得多，如果你不是這一行的，你也就不注意這事了。

● 那就不需要專家了。

所以，我覺得從事文物工作的學者專家，不妨多轉轉市場吧。現在拍賣目錄，包括國外的拍賣目錄，都有假的或定代不確切的陳西，展覽會也有斷代不準的，有問題的經常出現。

● 你對收藏界的朋友有什麼建議？

現在有些收藏界的朋友，對自己所收藏的東西並沒有那種真切的了解，只是在各種媒介的宣傳或朋友之間以訛傳訛的鼓動下，掏錢買了某件東西。

● 是這樣，有的人買東西是為了保值、增值，結果可能達不到目的，還會賠錢。

我認為作為收藏界來講，你真正感興趣，真正愛好，這是你收藏的真正動力。如果是想通過收藏來增值、保值，甚至是想通過這個渠道來發財，一般來講是很難實現這個願望的。真正的認識它的價值，必須是多少錢我也要買，有點千金買馬骨的勁頭。

● 千金買馬骨，千里馬才能到你這兒來。

另一方面，買到以後再給我多少錢，我也萬金不動才行。這樣，才可以說是個真正的收藏家。當然，有些藏品過一定時期，所謂玩夠了，沒有什麼新

圖 164　觀音立像　青銅鍍金　高 23.5cm　唐代　紐約蘇富比拍賣金銅佛

214

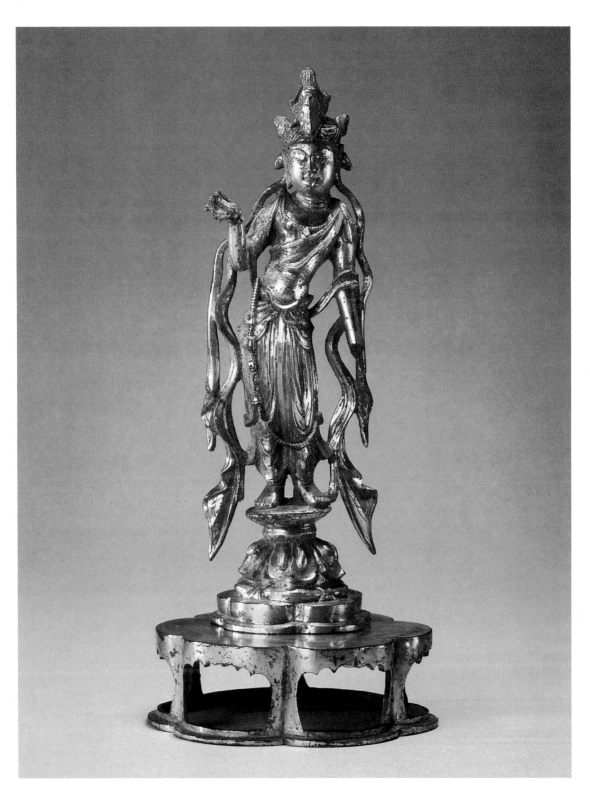

鮮感了，或者說我已經把它研究透了，我覺得沒有必要再保留了，我把它出讓給朋友，互通有無也未嘗不可。

總之，目的是建立在有心得、有收獲、有喜悅的基礎上，在這種基礎上你收也好，放也好，都無所謂，得有點如醉如痴的感覺才行。

收藏我覺得應該非常喜愛、非常有興趣才行，但在收藏過程中還必須保持一種平常心，不能太執著，有的東西非買不可，買不到就怎麼樣，那樣也不行，非生病不可。很多藏品是可遇而不可求的。有些藏品失之交臂這輩子再也見不到了，也有些藏品它不管怎麼折騰，歸你的就歸你，這也是緣份吧，強求不得！

【後記】

東方收藏家學會囑我將佛像的鑑定與收藏的經驗寫出來，用對談寫法。平日寫文章，自覺較簡練，有點文白參半的筆法。用對談筆法，當然生動平易。

為此，我特別約了王家輝和蘇芸兩位，聚了二三次，錄了音，整理出來，倒是有點活潑氣氛。可是有些學術部分，真想全用白話寫出來，也不容易，有時不易脫透。費了蘇芸女士很多精力，總算把純學術部分也安排了問答式，但較之談市場、談收藏部分，仍覺風格不夠統一，略顯正規，看來，目前只能如此了。

本書也可說是平日研究與收藏的心得和經驗之談，絕對是我自己弄明白了才敢說的，所以我想最低也不會把諸位看官引向歧途，內中謬誤之處亦望不吝賜教為盼。

圖 165　文殊菩薩像　清乾隆（1736-1795 年）　金銅　高 25 厘米　北京故宮博物院藏

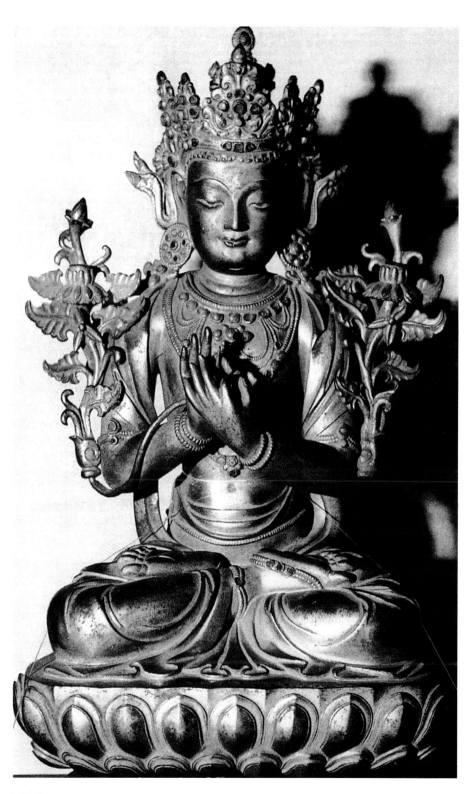

【圖版索引】

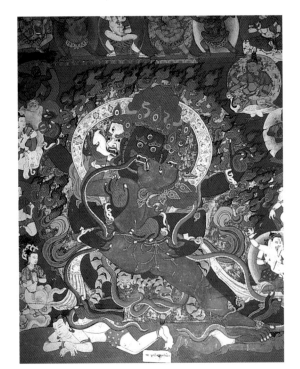

作者簡介
金　申

1949　出生於北京
1968　文化革命中下放內蒙古農村勞動
　　　後畢業於內蒙古師範大學美術系，在內蒙古多年從事文
　　　物考古工作
1985　返回北京，於中國佛教圖書文物館研究佛教文物、圖書
1987-92　赴日本，於東京藝術大學、成城大學研究佛教考古

現況：
於北京中國藝術研究院美術研究所從事佛教考古研究，對佛教
文物致力專深，特別是單尊佛教造像的研究與真偽鑑定方面有
獨到之處。經常參加海內外各公私博物館及文物單位的佛像學
術會議及鑑定工作。在《敦煌研究》、《文物》、《文史》雜
誌發表論文多篇，有專著數種。

國家圖書館出版品預行編目資料

佛像鑑定與收藏／金 申 著 初版，台北市
；藝術家， 1998〔民 87〕
面：公分—（佛教美術全集：7）
ISBN 957-8273-01-0 （精裝）
1.佛像 2.佛教藝術 3.佛像－鑑定

224.6 87009565

佛教美術全集〈柒〉

佛像鑑定與收藏

金　申◎著

發行人　何政廣
主　編　王庭玫
編　輯　魏伶容・林毓茹
版　型　王庭玫
美　編　林憶玲
出版者　藝術家出版社
　　　　台北市重慶南路一段 147 號 6 樓
　　　　TEL：（02）23719692~3
　　　　FAX：（02）23317096
　　　　郵政劃撥：0104479-8 號帳戶

總 經 銷　時報文化出版企業股份有限公司
　　　　　桃園縣龜山鄉萬壽路二段351號
　　　　　TEL：（02）2306-6842

製　版　新豪華彩色製版有限公司
印　刷　欣佑彩色印刷有限公司
初　版　1998 年 9 月
定　價　台幣 600 元
ISBN　957-8273-01-0
法律顧問　蕭雄淋

行政院新聞局出版事業登記證局版台業字第 1749 號